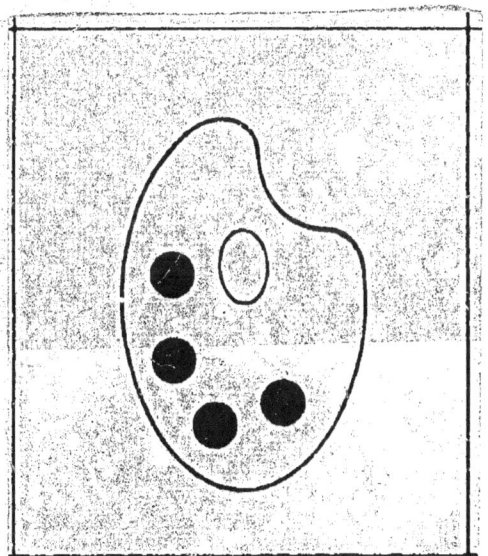

ANDRÉ CHADOURNE

Les
Cafés-Concerts

PARIS
E. DENTU, ÉDITEUR
LIBRAIRE DE LA SOCIÉTÉ DES GENS DE LETTRES
3, PLACE DE VALOIS, 3

1889

LES
CAFÉS-CONCERTS

Droits de traduction absolument réservés.
Reproduction autorisée seulement aux journaux qui ont un traité avec la Société des Gens de Lettres.

ANDRÉ CHADOURNE

LES
Cafés-Concerts

PARIS
E. DENTU, ÉDITEUR
LIBRAIRE DE LA SOCIÉTÉ DES GENS DE LETTRES
3, PLACE DE VALOIS, 3

1889

LES CAFÉS-CONCERTS

CHAPITRE PREMIER

Introduction. — Coup d'œil rétrospectif. — Physionomie générale des cafés-concerts.

De tous les plaisirs d'un peuple, comme le prouve l'histoire depuis les temps les plus reculés, le plus important est le spectacle. A cela concourent les charmes de la réunion, du bruit, de la lumière, de la musique, des décors, et d'autres non moins puissants. Mais le principal attrait peut-être consiste en ce qu'on abandonne la vie ordinaire; qu'on oublie son foyer, ses affaires, ses préoccupations; qu'on reporte ses yeux, ses pensées et son cœur sur des êtres imaginaires et qu'on prend fait et cause pour tels ou tels personnages, en vivant de leurs émotions durant quelques heures. Grâce aux progrès de la civilisation, aux conquêtes de la

science et de l'art, le théâtre de nos jours sait pourvoir aux exigences des plus raffinés.

Mais, à côté du drame déclamé ou chanté, il y a les œuvres lyriques de courte haleine, à quelque genre qu'elles appartiennent : romances, chansonnettes, refrains bachiques, qu'on exécute dans les cafés-concerts. Parmi les agréments particuliers qu'offre ce genre de divertissements, il faut noter ceux-ci, très bien adaptés au programme d'une république économe : Il est mis à la portée des plus modestes bourses; il ne comporte ni étiquette ni recherche de mise ou de tenue, et s'adresse surtout aux partisans de ces joies spéciales savourées entre la pipe et la chope. Toutes raisons pour lesquelles il a pris, dès le début, au détriment des théâtres, un développement considérable. Force donc a été de constater ce phénomène, de l'étudier dans ses causes et conséquences.

Un motif assez sérieux milite, d'ailleurs, dans ce sens. Tout spectacle, et par spectacle nous entendons aussi le concert, constitue non seulement un sujet de plaisir, mais il est, ou du moins il devrait être, une œuvre à la fois littéraire ou artistique, ayant pour but, en même temps que la distraction, le perfectionnement moral de ceux qui y assistent.

On contestera d'autant moins cette assertion,

fondée sur l'enseignement des philosophes anciens et sur le jugement intime de chacun, que le théâtre est une des sphères où se manifeste avec le plus d'intensité le mouvement intellectuel d'une nation. Autant que le journal et le livre, et beaucoup plus que la chaire, la tribune, le barreau, il est, pour ainsi dire, le miroir résonnant de nos croyances, de nos mœurs, de nos fantaisies, de nos goûts, de nos passions. De telle sorte qu'en se bornant même au concert, écrivains et penseurs peuvent aborder certaines questions très hautes de littérature, d'art, d'histoire, de philosophie et de morale qui se rapportent à ce sujet comme en étant la base, l'aide ou le but.

Aussi, la semaine dernière, tandis que je regrettais, que je me reprochais d'avoir gâché tant de papier sur un sujet en apparence si puéril, si commun, si louche, et que je communiquais mes ennuis, mes remords, disons presque ma honte, à l'un de nos grands éditeurs : « Vous avez eu là, au contraire, me répondit-il, une excellente idée. A notre époque où, malheureusement, je crois, mais indiscutablement, le monde des théâtres empiète sur les autres et nous envahit ; où les moindres faits et gestes des artistes sont divulgués, commentés, au grand agacement de nos nerfs et du préjudice de notre dignité,

le café-concert entre certainement, pour une large part, dans les plaisirs, dans les conversations du Parisien. Que dis-je? Du Parisien. Paris n'a pas le monopole de ces plaisirs. Chaque ville tant soit peu importante de nos départements possède un établissement de ce genre ; un grand nombre même, deux ou trois. La province, si rebelle qu'on la dépeigne par religion ou économie, aux divertissements de la scène, n'est pas du tout étrangère à ces spectacles, pas plus étrangère, d'ailleurs que... l'étranger, dont la civilisation a trouvé bon de les adopter. Que pouviez-vous donc faire de mieux que de remuer, de fouiller ce terrain, d'en explorer les dessous et de les montrer à qui les ignore? Il y a là des mystères qu'on n'a pas encore approfondis et, à côté de comédies légères et pimpantes, des drames sombres, qui, à peine ébauchés, seraient, pour un grand nombre de lecteurs sérieux, du plus puissant intérêt. Publiez-les. »

C'est ce que je vais faire, après avoir jeté un petit coup d'œil en arrière pour marquer la place et l'éclairer.

Décidé, non seulement à ne pas remonter au déluge, mais à ne pas rechercher dans l'histoire des peuples s'il existait déjà parmi eux

des endroits publics, différents des théâtres et des cirques, où l'audition des strophes et des hymnes s'alliait à la dégustation des liquides et aux libres causeries, je ne daterai l'origine des cafés-concerts, assez récente comme on va le voir, que de la seconde moitié du second Empire. La température élevée et lourde, habituelle, l'été, aux théâtres, donna l'idée d'organiser des auditions musicales en plein air aux Champs-Élysées. La foule y émigra aussitôt.

Le succès obtenu engagea des entrepreneurs à construire au centre de Paris des lieux de plaisir semblables. L'*Alcazar*, l'*Eldorado* et *Bataclan* furent les premiers qui s'élevèrent.

Les franchises spéciales que le gouvernement leur octroya; le succès de certaines chansons, notamment de *la Femme à barbe* et de tout le répertoire de Thérésa, cette artiste de génie, augmentèrent à l'instant même leur clientèle et jetèrent les fondements de leur rapide popularité.

Mais la licence qui s'y étalait déjà fit jeter les hauts cris à tout le camp des moralistes rigides, et maints polémistes décochèrent au nouveau monstre les dards du sarcasme le plus violent.

Dans son fameux ouvrage : *les Odeurs de*

Paris, le grand pamphlétaire Louis Veuillot nous a légué sur cette époque une peinture un peu foncée du *beuglant*, marquant des expressions les plus énergiques des aperçus d'une incontestable vérité. Chacun se souvient de ces phrases : « Le baryton, froid comme une glace, en habit noir, en gants blancs, en barbe de quadragénaire, sucrait le dernier couplet, sans perdre sa figure d'homme qui vient de consulter les lois de Minos. Enfin, il fit un profond salut, se retira à reculons ; et la salle tout entière frémit. Elle allait paraître. »

Elle, c'était Thérésa !

Les cafés-concerts ne devaient pourtant pas tenir alors une place bien considérable dans ce qu'on est convenu d'appeler la vie parisienne, puisque le *Guide* volumineux, rédigé pour l'Exposition universelle de 1867, par les premiers écrivains et artistes de France, ne nous offre, après sept longues pages consacrées aux bals, que ces lignes, aussi brèves que caractéristiques, de Champfleury :

« Proches parents que bals et cafés-concerts. Ces derniers servent de divertissement au peuple, qui y apprend quelque chanson pour égayer les heures de travail.

« Sans doute, dans les cafés, de choquantes individualités jouent un rôle trop considérable. Qui les met à la mode, qui les acclame? Qui reçoit dans l'intimité ces chanteuses qu'un Ribeira seul pourrait idéaliser, lui, le grand idéalisateur des idiots et des pouilleux? Ne sont-ce pas les femmes du plus grand monde qui, capricieuses, ennuyées, disent à une vachère :

« Toi, tu seras la reine des cafés-concerts, et tu ne m'humilieras pas par ta beauté. »

On peut donc l'affirmer sans crainte : C'est par suite de l'avènement du régime républicain, de l'influence des idées démocratiques, de la transformation générale des mœurs, et, aussi, de la crise financière et commerciale qui sévit sur tant de points, que le mouvement vers les cafés-concerts s'est accentué au point d'acquérir une effrayante prospérité.

Prospérité qui a fatalement appelé sur eux l'attention des penseurs.

« Est-ce, demande l'un de ces derniers, désœuvrement, ennui, indifférence, ou le plaisir de payer trois francs un verre de mauvaise bière qui fait aller la foule dans ces endroits? »

Et l'auteur de cette phrase ne trouve, ou du moins, ne donne aucune réponse.

Le problème est tellement ardu, que bien des personnes en cherchent la solution.

Mais, comme ces endroits pullulent d'artistes, dont la vanité, doublée d'une dose incalculable de sottise, est constamment assoiffée de réclame, et qui ne reculent devant rien pour s'en procurer, la presse parisienne doit, afin de contenter ses lecteurs, revenir souvent sur cette question.

Il y a trois ou quatre ans, le *Figaro* publia, sous le titre de : *La Muse laide,* un article de son collaborateur IGNOTUS sur les concerts des Champs-Élysées, naturellement assez peu flatteur pour l'art qui a fait la renommée des Paulus et des Demay.

En ces derniers temps, à propos de procès, d'engagements, de je ne sais quoi, la plupart des journaux, quelques-uns surtout, comme la *France,* le *Voltaire,* le *Monde,* l'*Événement,* le *Temps,* le *Petit Journal,* ont de nouveau, avec force détails et sous des aspects très divers, agité certaines questions se rattachant aux salles lyriques d'ordre inférieur. En dehors des écrivains qui ont systématiquement lancé l'éloge ou vomi l'opprobre, j'en soupçonne un grand nombre de ne pas avoir beaucoup approfondi ces matières, tellement leurs appréciations sont vagues, générales, théoriques. La grave *Revue*

des Deux-Mondes elle-même a tenté une excursion dans ces parages. Parlant de la chanson contemporaine, M. Brunetière déclare avec candeur qu'elle est la fille, la digne continuatrice des refrains d'antan, et qu'elle offre un fidèle reflet des préoccupations de la société.

J'ose soutenir que non. Si, pour les raisons énoncées plus haut, les cafés-concerts, grâce à une réclame assourdissante, sont parvenus à faire causer d'eux partout, leur public n'en reste pas moins très restreint, composé qu'il est, pour les trois quarts, d'hommes, et, pour l'autre quart, soit de femmes honnêtes et curieuses, soit de femmes légères et d'ouvrières émancipées. Telles œuvres lancées de ces planches ont obtenu, il est vrai, à la surface une vogue scandaleuse ; mais elles n'ont pas pour cela pénétré dans l'intérieur, à l'encontre de certains couplets, vaudevilles ou complaintes des âges précédents, comme *Monsieur de la Palisse, Le bon roi Dagobert, Cadet-Roussel, Malborough s'en va-t-en guerre, le Juif Errant* et quelques autres, qui ont conquis la faveur populaire, se sont glissés pour ainsi dire dans toutes les poitrines et résonneront à jamais tant dans les familles les plus prudes que dans l'estaminet le plus braillard, le plus grivois.

Puis, tous les chants d'amour, de haine,

d'ivresse, de raillerie, qu'ont appris et répétés nos pères et dont il sera parlé plus loin, provenaient, ou de l'inspiration particulière, ou du caprice, de l'enthousiasme des foules. Ceux d'aujourd'hui ne proviennent plus guère que de la confection. Il y a des fabricants, voire des retapeurs de chansons, comme il y a des fabricants et des retapeurs de chapeaux. Pourquoi M. Brunetière ne leur a-t-il pas rendu visite ?

D'une plus moderne et bien plus vivante allure est l'article consacré, par la Revue : *Paris illustré*, aux cafés-concerts. M. Vaucaire en a, d'une plume alerte, tracé une description très mouvementée et très vraie. On voit défiler, comme dans une lanterne magique, les tableaux et les personnages, chacun marqué d'un trait distinct. L'auteur a même esquissé les alentours et les dépendances du monument. Mais son œuvre est plutôt le récit charmant, le reflet vif d'une actualité parisienne qu'une étude approfondie. Dans un an elle sera à recommencer. Trop de noms, chose fugitive et vaine ; pas assez de psychologie, chose fixe et indispensable. Trop de détails sur un seul point ; pas assez de points et pas de synthèse. L'idéal est d'unir le solide au beau.

Du reste, le défaut commun que je trouve à toutes les critiques que j'ai lues, c'est de n'em-

brasser que deux ou trois côtés de la question, je dirai même qu'un seul : la chanson. Côté certainement nécessaire, mais, personne ne le contestera, le plus connu de tous. Pour une somme variant entre dix sous et trois francs, le premier venu aura une idée générale du répertoire courant des cafés-concerts, tandis que c'est par la pratique et l'étude des gens et des affaires de ce monde-là qu'on peut s'en rendre exactement compte.

Or personne, je crois, n'a réuni en corps ces documents de façon à en former un tout. Aussi ne possédons-nous sur ce sujet, même dans le... *Dictionnaire Larousse*, aucun traité à peu près complet.

Eh bien ! par ces particularités pittoresques, par cette saveur de bohème, si agréable même aux paisibles et bons bourgeois, et grâce à un grand nombre de souvenirs, ce sujet m'a tenté. Ces lieux tant soit peu équivoques, ce personnel tant soit peu nomade ont un air plus franc, plus drôle, plus intéressant que le monde des théâtres et sont, par leur nature même, plus fertiles en faits bizarres, en épisodes curieux ; bref, comme on dit à notre époque, plus riches en documents humains.

Aussi, tant pour détruire des légendes ou combattre des idées que pour dévoiler certains

coins, certains fonds originaux de notre Paris, ai-je voulu en présenter une vue d'ensemble, appuyée sur des détails vrais, en ajoutant çà et là quelques faits destinés à corroborer mes assertions.

Mais, à une époque où le reportage se glisse partout et où trop d'écrivains cherchent à attirer les regards par des portraits, des scènes d'intérieur, je traiterai la question non en boulevardier, en intrigant, en homme masqué, mais de haut, à découvert, en historien, en artiste, en philosophe. Forcé de prendre çà et là des traits, de relater des anecdotes et des mœurs, j'y emploierai la plus grande discrétion, ne prisant les détails que par leur concordance avec le tout, comme les pierres d'un édifice, et je ferai d'autant moins de personnalités que, notamment au sujet de certains individus mis en scène, j'ai oublié leur nom et les ai totalement perdus de vue.

Quelques personnes plus prudes que de raison, trouvant maintes exhibitions peu alléchantes, me reprocheront peut-être de m'étendre trop longuement sur des vices et des laideurs. Mais le vrai public français est trop intelligent pour ne pas aimer à étudier Paris jusque dans ses verrues, et mon œuvre aura du moins une heureuse conséquence : celle de faire ressortir

avec plus d'éclat les exquises et éminentes qualités des artistes dignes de ce nom que nous avons coutume d'applaudir sur nos théâtres.

Tout le monde connaît de nom et de renom les cafés-concerts actuels. Malgré le caractère sérieux dont je suppose doués mes lecteurs, j'estime qu'il n'en est pas un qui n'y ait bercé, un soir, son ennui solitaire, ou même qui n'y ait accompagné quelque jeune amie en humeur de rire et de chanter. Quant aux dames, combien des plus honnêtes sont allées s'y divertir en famille!

Chacun sait, de plus, que l'affreux incendie qui, dans la nuit du 25 mai 1887, a détruit de fond en comble notre bel Opéra-Comique et entassé sous les décombres tant d'infortunées victimes a fait prendre par le Gouvernement nombre de mesures très rigoureuses en vue de la sécurité publique dans les théâtres : élargissement des couloirs et des portes, modification de l'éclairage, suppression des strapontins, installation d'un rideau de fer, d'échelles extérieures, etc.

Les concerts ayant été soumis aux mêmes prescriptions, plusieurs directeurs ont profité

des changements imposés pour en faire de facultatifs à l'aménagement complet de leurs salles, qui sont sorties ou près de sortir de la main des ouvriers avec un éclatant cachet de commodité et de luxe.

Donc, plus que jamais, on croirait voir là de véritables théâtres, presque tous ayant leur façade magnifiquement décorée et offrant à l'intérieur une agréable distribution de fauteuils, de loges, de glaces, de portières, d'escaliers et de voies communicantes.

Mais, si le côté matériel assimile, au premier coup d'œil, les concerts à nos grands établissements lyriques, l'aspect général de l'assistance, sa mise et sa tenue les en font vite distinguer. A part celles d'une dizaine de gandins et de femmes galantes, installés aux baignoires, les toilettes y sont des plus simples. Bons bourgeois escortés de leur respectable épouse et de leurs enfants ; boutiquiers sautillants et rubiconds ; commis de magasin avides de détente et de folichonneries ; célibataires embarrassés de leur soirée ; aimables filles à la recherche d'un cœur d'or ; étudiants ennemis de la pose ; patronnes d'atelier servant de mentors à de petites folles d'apprenties ; couples de militaires délurés ; ouvriers flanqués d'une fille : chacun pénètre sans façon tel qu'il était dans la rue, le

chapeau sur la tête, la canne, le parapluie à la main, avec son pardessus et son foulard : « Entrée libre; » ces mots, affichés à la porte, allument les convoitises et poussent les pas. A l'apparition des clients, le placier ou le gérant court au-devant d'eux pour leur indiquer les meilleurs endroits.

Peu à peu la foule se masse; on s'empile entre les rangées des stalles, si étroites que plus d'un ventre maudit la tablette qui sert de support aux consommations. A chaque personne qui arrive, c'est un dérangement inimaginable. Des cuillers tombent; des verres se renversent, heurtés par une basque pétulante. Garçons et voisins vous inondent le pantalon et les manches de bière, de sirops, de cendre. Ailleurs, le plus calme se fâcherait. Ici, c'est impossible, tant il règne d'un bout à l'autre un laisser-aller, une envie de rire et de finir gaiement la soirée. Quelle pâture en effet pour les gens désœuvrés et sans façon! Outre le peu d'attention que demande un spectacle changeant de minute en minute, il est loisible à chacun de se livrer aux conversations, aux manifestations joyeuses. Dès qu'un artiste en renom paraît sur la scène, ce sont de petits cris, des bravos; et, pour peu que le morceau ait de la vogue, il est repris en chœur par la multitude avec ac-

compagnement de coups de pied, de cliquetis d'étain et de cristal.

Tout le monde s'entraîne ; et, au milieu de la fumée des cigares et des pipes, des clameurs des garçons qui servent, des loueuses de lorgnettes, des marchands de programmes, de fleurs de pastilles, d'éventails, tandis que deux ou trois colporteurs des succès lyriques s'en vont, un lutrin devant eux, hurler à qui mieux mieux : « Demandez *Mon Eulalie*, *Le pantalon de Pantaléon*, *Va teter*, *Titine*, parol' et musique, trente centimes, » on a là un spectacle des plus pittoresques, des plus insensés et certainement inoubliable.

Le nombre des salles ouvertes dans ces conditions est fort avouable.

Le bordereau délivré, chaque trimestre, aux membres de la Société des auteurs et compositeurs de musique en mentionne de vingt à trente. Et ne sont compris dans ce nombre, ni les cafés recevant par intermittences des sociétés littéraires et dramatiques, ni les grandes salles de luxe : Herz, Pleyel, Erard, Cadet, etc., remplies, chaque soir, l'hiver surtout. Ce qui forme, pour Paris, un total d'environ cinquante concerts quotidiens, publics ou à peu près.

Bien entendu, leur physionomie varie selon

la clientèle, le quartier et surtout le succès, le public portant capricieusement de l'un à l'autre ses faveurs. Par suite soit d'un artiste qui fait fureur, soit d'un jeune qui se révèle, soit de la réclame surchauffée, d'un esclandre quelconque, soit enfin du pur hasard, toute la gent grivoise et tapageuse se rue, à certains moments, vers telle ou telle de ces salles. Pas une qui n'ait eu ses heures de plein succès et ses éclipses. Aussi, pour rester à peu près exact, esquisserons-nous la physionomie ordinaire de chacune.

L'*Eldorado*, complètement remis à neuf, pourvu d'une aération parfaite et de la lumière électrique, possède en particulier quelque chose de la grandeur, du luxe et de la solennité d'un théâtre. Les loges y sont toujours garnies de beau monde. Est-ce la tradition ou sa nature qui le veut ainsi? Parmi les établissements de son genre, c'est le plus connu des gens de province et où une femme honnête est censée pouvoir se rendre sans se compromettre.

La *Scala*, en face, quoique merveilleusement restaurée et placée sous la même direction que l'Eldorado, a des allures très vives, très bruyan-

tes ; le public s'y remue et crie. Grâce à un personnel choisi avec soin, il s'est, depuis deux ou trois saisons, attiré nombre d'amateurs et paraît s'appliquer à les conserver longtemps.

Le *Concert Parisien*, dans le faubourg Saint-Denis, est long, étranglé. De là, difficulté de circuler et de voir. De plus, l'assistance y offre de nombreux contrastes. Tandis que, dans les baignoires se pavanent et s'agitent plus qu'ailleurs dandys et cocottes, le fond de la salle et les galeries supérieures regorgent d'une population gouailleuse de commis et d'ouvriers.

L'*Alcazar*, avec ses murs peints à la mauresque, frappe tout d'abord l'œil et l'imagination par son aspect bizarre, exotique. Haut, spacieux, largement aéré, il est, de plus, très rapproché du grand boulevard et, tant cette position que la clientèle particulièrement nomade du quartier l'aideront encore à se maintenir en bon rang.

L'*Éden*, sur le boulevard de Sébastopol, a l'air d'un coquet berceau de verdure. Son fondateur, M. Castellano, voulait en faire un lieu de rendez-vous élégant. Constatons que, depuis

sa mort, les traditions de bon goût s'y sont perpétuées et y assurent le succès.

C'est à l'époque où la nature renouvelle ses décors et ses artistes que le public reprend pour ainsi dire la clef des Champs-Élysées. Lasse des chaleurs de la journée, ivre de mouvement et de lumière, et rêvant des brises du soir, la foule impatiente se rue comme une nuée de papillons, dès le coucher du soleil, vers ces magnifiques rives. Tandis que, sur la longue avenue qui monte vers l'Arc de Triomphe, s'enfuit, avec des bruits confus et des tourbillons de poussière, le flot houleux des voitures, dans les jardins, entrecoupés çà et là de restaurants et de jeux, les concerts forment comme des îlots sonores et resplendissants.

Les marronniers d'Inde semblent éventer le sol de leurs bouquets blancs et verts tout parfumés; et, sous le ciel bleu des nuits d'été, parmi ces frondaisons superbes, des cordons de gaz s'entrelacent en arabesques gracieuses, éclairant d'une manière fantastique la foule qui, debout ou assise sous les arbres, écoute avidement les refrains lancés de la scène.

Sont installés là : les *Ambassadeurs*, célèbres par le monde des élégants qui s'y presse à

jour fixe pour faire du tapage et bousculer la police ; l'*Alcazar d'été*, heureux rival de ces derniers et toujours riche en surprises, et l'*Horloge*, d'un caractère plus sérieux, presque familial, mais non moins intéressant.

Une chronique de M. Anatole France, parue dans le *Temps*, et à laquelle je ne reprocherai qu'un sentiment excessif de poésie, me fournira un complément de description :

« De loin, les *Ambassadeurs*, l'*Horloge* et l'*Alcazar* apparaissent comme des palais enchantés. Ces guirlandes lumineuses formées de globes d'opale, ces portes de feu d'une architecture féerique, ces grands arbres auxquels la clarté du gaz donne l'éclat précieux de l'émeraude et qui semblent baignés dans une atmosphère magique ; ces robes claires, ces bras et ces épaules nus, aperçus à travers des massifs de fusains, dans un salon mauresque, c'est le palais d'Armide sous la fraîcheur du soir. Quel charme pour les esprits incultes ! Quel rafraîchissement de l'âme et du corps ! Quel bain de volupté pour un commis qui sort de son magasin, pour un clerc d'avoué ou pour un employé de ministère ! »

Une particularité qui caractérise ces établis-

sements et contribue à leur donner plus d'apparat, c'est que, selon l'usage des siècles derniers, la scène ne s'y montre jamais vide. Ce ne sont point sans doute des seigneurs et des marquises de cour qui l'occupent, mais une dizaine de femmes en toilette de bal et rangées en hémicycle. Elles gardent rarement une attitude modeste, et plus d'une correspond cavalièrement du regard avec les gandins placés à l'orchestre ; mais, par l'entremêlement de leurs robes, de leurs corsages multicolores, tranchant sur le vert encadrement des arbres et sous l'irradiation multiple des lustres, elles offrent à l'œil un affriolant tableau.

A l'origine, ces femmes ne figuraient que comme *dames de compagnie*. Mais, à la suite de propos, de railleries émis par les journaux et le public sur le rôle de galanterie qu'elles paraissaient jouer, la Censure ou la Préfecture de police, je ne sais laquelle, sentit renaître ses pudeurs, et déclara qu'on ne les tolérerait plus que si elles faisaient acte d'*artistes*.

En conséquence, les directeurs leur ont enjoint de prendre des leçons de diction et de chant, afin de lancer par intermittences (deux fois par semaine, si je ne m'abuse), quelques refrains devant... les banquettes.

De fait, elles arrivent et s'installent en même temps que le gaz. La chanteuse désignée pour ce soir-là vient débiter son petit boniment aux musiciens, puis prend place parmi ses camarades, après avoir rempli l'office connu au théâtre sous la désignation de *balayeuse de planches*.

Je ne passerai pas en revue les salles de second, de troisième et de... quinzième ordre qui pullulent à Paris. Je ne parlerai ni de *Bataclan*, construction chinoise en bois près d'un square parisien ; ni de la *Pépinière*, où s'ébauchent les amours des filles de service et des cochers de grande ou de moyenne maison ; ni des *Folies Rambuteau*, où surabonde, comme à la *Gaîté Rochechouart*, au *Prado*, à l'*Époque*, à l'*Européen*, l'élément populaire ; ni du *Concert de Lyon*, large et vaste comme un théâtre ; ni du concert des *Ternes*, tout neuf, très bien situé et très gentiment arrangé ; ni de celui du Gros-Caillou, qui, sous le nom poétique de *Tivoli*, fait les délices du quartier ; ni de ceux de la *Villette*, de *Belleville*, de *Grenelle*, où viennent se divertir et s'approvisionner un tas de malandrins, de filous, d'escarpes, de repris de justice, et leurs abominables compagnes : mégères ou luronnes en cheveux, au milieu desquels il est dangereux de s'aventurer.

Deux établissements montrent encore une physionomie assez originale : le *Cadran* et les *Bateaux-Omnibus*, au Point-du-Jour. Situés sur le bord de la Seine, près des fortifications, ils profitent des loisirs que font aux excursionnistes amoureux la promenade en canot et l'arrosage des goujons frits.

J'allais en oublier un, situé presque en plein Paris et très original : les *Folies-Cluny*.

J'en ai donné dans ma brochure : *le Quartier latin* une description qui a été reproduite par plusieurs journaux, de sorte que, la croyant exacte, je la replacerai sous les yeux du lecteur :

« Presque à l'angle de la rue Saint-Jacques et du boulevard Saint-Germain, en regard de la face latérale du théâtre Cluny et de la taverne des Écoles, vous avez pu remarquer, le soir, se détachant en brillantes lettres de gaz, ces mots : *Folies-Cluny*. C'est une pièce basse, de modestes proportions et d'une rare simplicité, traversée au milieu par une colonne et terminée par une petite scène dont un piano touche les pieds. L'assistance, presque toujours nombreuse, est mêlée d'étudiants et d'ouvriers venus avec leurs compagnes. Pour douze sous, si je ne m'abuse, on boit et l'on fume en entendant des fragments

d'opéras et des pochades. La troupe, encouragée par de généreux bravos, est étonnante d'entrain, et le gérant lui-même, le père Adolphe, après avoir versé le café et le cassis, pose la serviette et monte sur les tréteaux. Comme on le voit, les allures y sont franches et familières ; ce qui n'empêche point que plusieurs artistes ayant débuté là ont déjà pris un heureux essor vers maints théâtres de la capitale. »

Sauf le père Adolphe qui a déménagé, les *Folies-Cluny* ont conservé leur caractère primitif.

En fait de lieux voués aux flonflons, le même Quartier latin en possédait, il y a quelques années, un des plus typiques, dont je m'emprunte également le portrait :

« C'était une salle en bois, sise au milieu d'un jardin, en face de Bullier, et sans cesse remplie de fumée, de poussière et d'auditeurs en goguette. La voix des artistes se fondait plus ou moins agréablement dans le tumulte formé par un orchestre de cannes, de clefs, de talons, de cris d'animaux. Souvent, à l'audition d'un refrain en vogue, le vacarme devenait tel que le baryton ou la diva s'arrêtait confusément et que les infor-

tunés musiciens, déroutés malgré les signes répétés de leur chef, laissaient tomber leurs instruments pour rire eux-mêmes en cachette. La police était impuissante à réprimer ces excès, et il fallait des scandales bien graves pour qu'un sergent osât mettre la main sur un coupable dans cet asile des libertés latines, *beuglant* dans toute la force du terme et dont je n'ai vu qu'un autre exemple : le Pré-Catelan, à Toulouse. Plus d'un artiste m'a confié, et je l'admets sans peine, que sur de telles planches on acquérait vite assez d'audace, de patience et de poumons pour affronter avec avantage les auditoires les plus nombreux, les plus bruyants. Tel était ce lieu de délices, si prôné au quartier et s' 'puté au dehors. Les disciples d'Esculape et de Cujas se rendaient du Chalet à Bullier comme les seigneurs du grand siècle de Versailles à Trianon, et, moyennant un billet de faveur à cinquante centimes pris chez les marchands de vin du boulevard Saint-Michel, se payaient la plus folâtre soirée. Plusieurs même, à ma connaissance, s'en étaient fait un lieu de rendez-vous quotidiens. »

Hélas ! le *Chalet*, comme son voisin *Bobino*, dans la rue de Madame, a fait place à une immense et lourde maison de rapport.

De même le concert qui s'était fondé dans la rue Dauphine, décoré du nom de *Mazarin*, le cardinal qui disait des Frondeurs : « Laissez-les chanter ; ils paieront. » Sous une grande et belle voûte, dont le milieu formait coupole, s'élevait un élégant amphithéâtre sillonné d'allées. C'était vraiment superbe. La troupe donna quelque temps une *revue* dont la vérité me semblait contestable au Quartier latin, *Musette vit encore*, mais dont le ton et certains couplets étaient assez intéressants. Trois éléments composaient sa clientèle : les étudiants, les commerçants, les ouvriers. Bien qu'il y eût là quelque chose à faire, le succès a si longtemps tardé qu'on a dû fermer les portes.

Loin de moi la pensée de poursuivre l'*oraison funèbre* ou les *métamorphoses* des établissements lyriques qui ont rendu leur dernière... note. Je ne puis cependant refuser un souvenir à deux autres qui m'ont procuré quelques distractions l'âge où l'on se contente de peu.

Bijou-Concert, en face de l'*Alcazar d'hiver*, savait, en dépit d'une fatale et vigoureuse concurrence, recruter de nombreux spectateurs et de nombreux bravos. Comment, placé au centre de la vie boulevardière où il semblait défier la

débâcle, pourvu de bons artistes et de... stalles délicieusement rembourrées, s'est-il vu réduit à ce triste dénouement? Point ne le sais.

Le *XIX^e Siècle* aussi a, depuis longtemps, clos ses portes si brillamment illuminées, le soir, rue du Château-d'Eau ; et sa tonnelle aux tantalesques grappes de verre ne sert plus de vomitoire à la foule.

Ces deux défunts sont-ils condamnés à l'être toujours, ou une parole magique viendra-t-elle leur rendre la vie? — Mystère.

De temps en temps, hélas! un vent fatal souffle à travers les Directions des Concerts, à rendre fous les plus sages régisseurs. Plus d'un, que je ne nommerai pas, fort en vogue à son heure, lutte en ce moment contre l'orage. Espérons pourtant qu'ils ne péricliteront pas de si tôt.

J'arrêterai ici la liste des morts et des blessés, pour revenir aux vivants, aux bien portants.

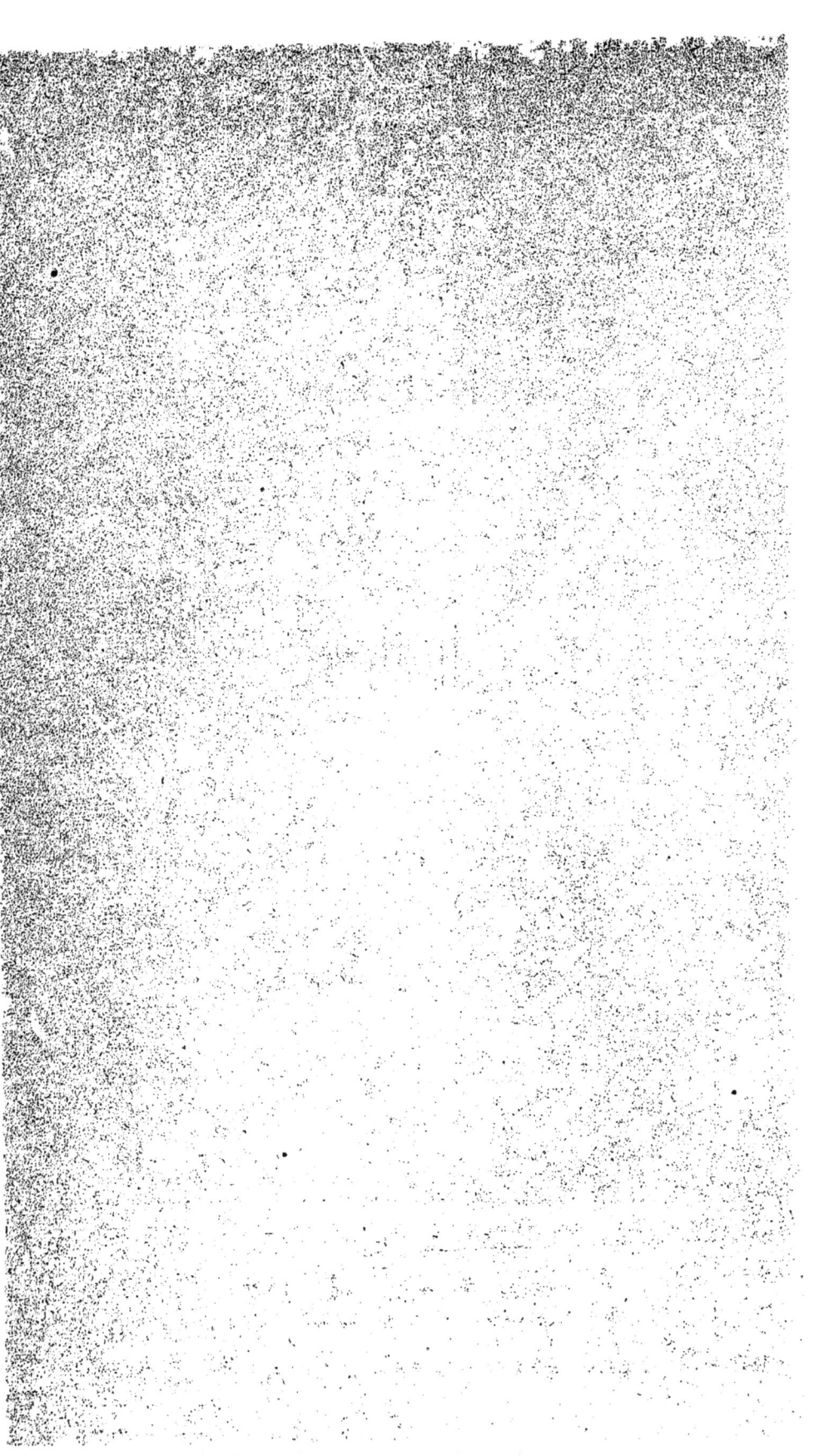

CHAPITRE II

Les coulisses. — Vie des artistes. — Appointements.
Travaux et réclames.

Après cette courte inspection de l'extérieur des concerts et de leur public habituel, quittons la salle, ouvrons la porte des artistes, et introduisons-nous dans les couloirs, les loges, le foyer : toutes choses qui forment les parties secrètes, les dessous mystérieux, le cœur, pour ainsi dire, du bâtiment, et que nous désignerons sous le terme général de *coulisses*.

Peut-être, à ce mot de coulisses, de naïfs lecteurs, se frottant les mains de joie et écarquillant un œil lubrique, rêvent-ils d'un Éden, d'un Paradis de Mahomet quelconque où, parmi les agréments et les splendeurs, des houris éblouissantes de beauté se livrent au plaisir en compagnie de superbes éphèbes. Avec quelle jalousie ne regardent-ils pas de loin l'heureux maître de ces palais, dont le

simple caprice peut se repaître de voluptés !
Ils se voient en songe transportés dans leur...
fauteuil. Comme ils se plongeraient dans cet
océan de délices ! Comme ils voudraient en
jouir tout seuls, et comme ils comprennent bien
ce Sultan parisien qui, ne pouvant entretenir
d'eunuques, voulait interdire aux hommes
l'entrée des loges de son théâtre !

Impure illusion du jeune âge, pourquoi ne
peut-on vous prolonger d'un instant ! Un Paradis, les coulisses ! — Avec la meilleure foi du
monde, avec le jugement de l'âme la plus
humaine, elles en semblent l'opposé, les antipodes. Le seul éloge que méritent les coulisses
des cafés-concerts, c'est de ne pas dépasser
en horreur celles de certains théâtres. Cet aveu
fait, ce compliment une fois savouré, il ne
reste, pour l'esprit et les yeux, que le plaisir
de saisir dans tel et tel de ces intérieurs certains détails caractéristiques, pour former, en
les réunissant, la reproduction de l'enfer tel
qu'on se l'imagine. Ici, c'est en montant qu'on
gagne ces retraites fameuses ; là, en descendant ; mais l'un et l'autre escaliers sont aussi
noirs, aussi étroits, aussi raides, aussi dangereux. Deux personnes ne peuvent s'y rencontrer
de front, non seulement sans se gêner, mais,

vu la hauteur et l'obscurité des marches, sans avoir presque l'air de se menacer. Arrivés au bout, vous trouvez un corridor échancré çà et là de quelques baies, où fument des lampes graisseuses qui font ressortir l'affreuse désolation de ces lieux.

Pour l'air, il n'en circule point, à moins de donner ce nom à des courants d'haleines tièdes et chargées, dans lesquels se confondent des odeurs de gaz, d'huile, de poudre de riz, de linge en sueur, de moisissure de cave, de bois vermoulu, de cigare, de bière et de parfums évaporés.

C'est dans ces couloirs enchevêtrés, communiquant par des portes secrètes et interminables comme un labyrinthe, que s'ouvrent les loges.

La première impression qu'on en reçoit est d'une cellule ou même d'un placard. Aux murs sont suspendus des amas de tuniques, de corsages ou de pantalons et de redingotes, le tout présentant un fouillis inextricable de nippes. Les places libres en sont tapissées de gravures grotesques, de caricatures au fusain, de programmes, d'oripeaux, de tambourins, de cartes, de photographies. Une longue planche sert de table de toilette, étalant des pots de

rouge ou de blanc, des houppettes, des peignes, des chevelures, des rubans, parmi lesquels traînent quelques lettres, quelques manuscrits à demi roulés. Au-dessus, le bec de gaz qui sifflotte ; au-dessous, la malle contenant les costumes de divers rôles. Une banquette, une ou deux chaises branlantes ; et c'est tout.

Dès qu'il entre une personne, la place manque, et, à chaque instant, l'hôte dérange ses visiteurs pour chercher partie de son vêtement ou des accessoires.

Les concerts ne possèdant pas, comme la plupart des théâtres, un foyer pour les artistes ; une fois habillés, ceux-ci sont réduits à se rendre sur la scène et à se promener de long en large entre la toile et le mur. Rien de moins gai, de moins poétique que cette enceinte, comparable à un fossé de fortification, où des affiches, l'ordre du jour, le règlement de police distraient seuls les regards. Par moments arrivent plus accentués les murmures et les applaudissements de la foule, entrevue grâce aux fissures de la toile ; puis, rompant la monotonie de l'attente, maints auteurs impatients viennent apporter à leur interprète ordinaire le dernier produit de leur muse.

Voilà pour les lieux, qu'on ne trouvera pas,

je pense, trop assombris. Aux personnes maintenant ; au côté moral, psychologique !

La première idée qu'évoque dans le public le mot d'artiste est celle de dissipation, de débauche. Est-ce le souvenir d'une position condamnée autrefois par l'Église et la société, le scandale de certaines comédiennes, les relations continuelles entre hommes et femmes, leur caractère nomade ou l'éclat apparent dont ils jouissent sur la scène, qui entretiennent ces légendes ? Tout cela s'y mêle.

Bien entendu, parmi les femmes qui embrassent cette carrière, nombreuses sont celles qui ont laissé aux rosiers du chemin des lambeaux de leur robe d'innocence. Plus d'une même a jeté hardiment son bonnet par-dessus les moulins, décidée à user de la vie largement, sans scrupule, sans crainte des hommes, ni des femmes, ni de la police. Amies ou mère douées d'expérience leur ont répété que la vertu ne menait à rien et que, moins on en gardait, plus on avait de chances d'arriver vite. Avec de tels principes, jugez de ce que pourra être la vie : une course folle à travers tous les plaisirs qui s'offriront, course souvent interrompue, il est vrai, par de fâcheuses aventures,

mais, dès qu'il sera possible, reprise et poursuivie avec fièvre.

Cependant, si toutes ces jeunes filles prétendraient vainement aux médailles d'honneur de M. de Montyon, on en rencontre quelques-unes de très authentiquement sages dans le début ; et, on peut l'affirmer, dans la généralité de ses membres, la corporation des artistes, comparée à d'autres pour la vertu, ne paraît pas du tout inférieure.

Comment en effet croire si corrompus des êtres qui, après avoir passé trois ou quatre heures de l'après-midi à répéter un rôle dans une salle bien close, consacrent encore, au lieu d'aller respirer l'air, toute leur soirée à le jouer en public ? Et n'est pas compris là le temps consacré à l'étude de ces morceaux.

En supposant qu'ils n'arrêtent pas le soleil comme Josué, où trouvent-ils donc tant d'heures pour leurs orgies ? Ne sont-elles vraiment pas plus libres, ces ouvrières qui égrènent toute la journée des grivoiseries avec de délurées patronnes, qui disposent de toute leur nuit pour s'amuser ou qui, si elles demeurent avec leurs parents, inventent toujours un prétexte à justifier retards et absences et à voiler leur inconduite ?

Quant à ceux qui mettent l'actrice sur le même pied que la femme galante, inutile de relever leur accusation.

Ce n'est donc pas l'immoralité qui domine chez les artistes et doit les caractériser aux yeux du public. Quand on a parcouru et sondé les recoins du monde prétendu régulier, on doute, partant on ignore dans quelle sphère exacte s'y est réfugiée la vertu. Mais peut-on se montrer sévère pour des hommes ou des femmes qui, outre leur cœur et leurs sens, sont obligés d'avoir le cœur et les sens de leurs personnages? Plus on s'éloigne de la vie bourgeoise et uniforme, plus on a le droit de se soustraire aux préjugés.

Du reste, pourquoi critiquer la conduite privée des gens, quand elle ne gêne personne?

Puis, s'il est naïf et même injuste de s'em porter contre les mœurs de quelqu'un en particulier, à plus forte raison l'est-il de blâmer celles de toute une classe de la société qui comporte de nombreuses exceptions.

Seulement, ce qui offense et qui choque sur certains points de ce terrain spécial, c'est la brutalité avec laquelle s'étale l'émancipation. Il règne là, du haut en bas, une liberté inex-

primable de paroles et d'allures ; et, sous les yeux d'un directeur peu sévère sur le chapitre de la conscience, les troupes se livrent de temps à autre à des privautés des moins idéales. Aussi, à part de rares théâtres où se conserve quelque décorum, les échos qui s'échappent de ces lieux feraient, avouons-le, rougir un sapeur, même blasé.

Que si l'on y entre, on est tout de suite dégoûté, suffoqué. Ces hommes dont le jeu habile et la verve pétillante vous avaient surpris, amusé, et qui vous paraissaient comme les maîtres d'un certain art, regardez-les, considérez-les dans leur loge enfumée, tandis qu'ils se maquillent devant une glace brisée, et qu'ils s'ajustent une perruque sur le crâne. Quelle conversation, quel argot, quelles manières ! Entrez; ils vous traiteront de pair à compagnon, et, pour peu que vous ayez l'air de le leur permettre, au bout de vingt minutes, vous les surprendrez à vous tutoyer.

Qu'est-ce que cela auprès de l'autre sexe? Ma foi, la désillusion s'accroît ici. Mais il me semble inutile de tenter, après tant d'autres, habilement peints, un portrait des femmes de théâtre. Quelques observations seulement, afin d'en amener d'autres !

Par le fait de cette vie excentrique, accidentée; de ce mélange continuel avec des hommes, vulgaires et raides plus encore par habitude que par tempérament; par suite de ce simulacre de sentiments, de passions apprises par cœur, la jeune fille la mieux élevée, la plus délicate, se blase promptement, se dessèche, prend des allures communes, rudes, cassantes, en un mot masculines, c'est-à-dire contre nature. Sauf les occasions où, sentant qu'elle traite avec des personnes d'un monde différent du sien, elle se montre courtoise, aimable, galante, elle sera bientôt à son foyer (au foyer du théâtre) d'une crudité de langage incroyable. Mais que dire de celles qui, nées et élevées dans la loge d'une portière, auront acquis une certaine réputation et verront un tas de faquins, de complimenteurs tourbillonner autour d'elles? En afficheront-elles, celles-là, d'insolentes prétentions, de ruineuses exigences, en même temps que de singuliers oublis de convenance et de... grammaire! Types affreux de parvenues dont le piédestal est fait de scandale et d'audace, et qui, bêtement altières devant ceux à qui est dû le respect, s'applatissent comme des punaises devant un régisseur ou un camarade tant soit peu rugueux.

Plus tard, lorsque, éprouvant le besoin de

remplacer par d'affables paroles les charmes enfuis avec l'âge, elles chercheront à devenir polies, câlines, affectueuses, elles ne sembleront plus, hélas! que grimacières.

Ces diverses physionomies, inhérentes à l'état d'acteur et d'actrice, fatales peut-être et pourvues de bons côtés, s'accentuent malheureusement dans les cafés-concerts, au point de devenir horribles, atroces.

Ces princesses de la scène, dont quelques-unes possèdent une abondante liste civile, et des collections de diamants qui font causer dans le monde; ces gracieuses fées qui, aperçues de votre stalle, vous charmaient, vous éblouissaient par leur prestance, leurs toilettes, leurs yeux, leur voix, leur sourire, vous les rencontrez, errant çà et là, mal fagotées, en chemise, appuyées contre un portant, traînant, avec l'allure si chère aux écrivains naturalistes, un corps plus ou moins éreinté, se laissant (où êtes-vous, galants cavaliers?) embrasser par les pompiers de service et apostropher par d'indécents régisseurs. A part celles à qui leur position commande une certaine réserve, la plupart poussent la familiarité et la franchise jusqu'à l'insolence et l'incongruité; quelques-unes même crient, jasent, jurent comme des maîtres d'argot et se

déhanchent comme des bouchères en semaine sainte. Si, devant un homme du monde, elles rengainent leur répertoire de gros mots, le fond n'en est pas moins souillé, et, à la moindre secousse, la lie remonte à la surface. Fâchez-vous avec elles, et vous en entendrez à faire peur.

Un soir, dans un des établissements qui avoisinent le Château-d'Eau, je traversais avec un acteur le corridor qui mène au foyer, lorsqu'une dame, surprise par nous dans le costume d'Ève, jeta vite sur elle une robe. « Saperlotte ! lui cria mon compagnon, tu es bien bégueule aujourd'hui. — Si tu crois, mon vieux, lui répond-elle, que c'est toi qui en es cause, tu te trompes. Vous n'êtes pas des hommes pour nous. »

Toutes ne sont pas aussi prudes avec les gens du dehors ni surtout aussi sèches vis-à-vis de leurs camarades. On en cite des plus jolies qui font les délices de maint ténor, de maint baryton.

Celui-ci n'est pas toujours seul à recevoir les faveurs de la belle ; les robes, les dentelles, les colliers, les bracelets sont si chers en ces temps-ci que, de l'or de son gosier, il ne réussirait pas à fabriquer la moindre chaîne de montre.

Aussi certains, comprenant la situation et s'y pliant avec une habileté qu'envieraient les singes, laissent la belle libre de toutes ses actions. Que dis-je! Ils lui favorisent, ils lui procurent des occasions et la stimulent dans ses petites entreprises. Si, par hasard, elle se faisait scrupule d'accepter à souper, ils la traiteraient de sotte, de folle, et sauraient bien la forcer à s'y rendre.

Quelques-unes soumettent même leur vie privée et prodiguent des miracles d'amour et d'argent à des messieurs fort amoureux de la paresse, qui portent dans leur intérieur des costumes féminins, des chemises tuyautées et vous ouvrent la porte en cet accoutrement oriental. Nul besoin d'explications au sujet de cette catégorie de vivants.

A part ces cas spéciaux, presque toutes les dames vivent, soit avec un homme d'affaires, un financier ; soit avec un gommeux, toujours mis à la dernière mode, qui vient, le soir, l'applaudir avec ses amis et faire du tapage aux fauteuils d'orchestre, à la grande joie du régisseur, sur le ventre duquel ils tapent tous en l'appelant par son petit nom.

Telle autre, la malheureuse, tire le diable par la queue, espère et guette, parmi ses amants

de passage, l'apparition d'un entreteneur sérieux, et se fait lancer à ses frais des bouquets par les ouvreuses pour attirer sur elle l'attention. Que si vous l'attendez à la sortie de son boui-boui, vue de près, sous sa fourrure râpée, sous sa capeline déteinte, à peine la reconnaîtrez-vous ; et grande sera votre stupéfaction quand vous aurez vu qui l'emmène.

Plusieurs sont les compagnes fidèles ou temporaires d'un poète ou d'un musicien. Cela sert de connaître des auteurs, surtout parmi ceux qui ont l'oreille du public et qui, composant pour leur bien-aimée des chansons ou des saynètes, se trouvent à même, par leurs relations avec les journalistes, de les faire mousser facilement. Ils se poussent du reste l'un et l'autre tant par vanité que par intérêt, et l'on voit de ces ménages où la femme n'est pas la dernière à stimuler le zèle et la verve de son conjoint.

Quelques-unes enfin, d'ordinaire abandonnées par leur amant qui les a gratifiées d'un rejeton, viennent chercher au sein de la famille l'oubli de leurs maux. Elles vivent là, entre leurs parents, entre des frères et des sœurs, peu gênants du reste, auxquels elles partagent les produits d'un travail plus ou moins louable. L'enfant grandit, se développe, em-

brassé par des compagnons de passage qui lui donnent des bonbons et qu'il appelle papa. Un jour, lasse de cette vie monotone, casanière, et séduite par les promesses d'un lord ou d'un *général* péruvien, la mère disparaît pour revenir, quelques mois ou quelques années après, doter sa maison d'un second enfant.

Drames fréquents de cette vie-là, sur lesquels ne s'épuisera jamais la palette des peintres ni la plume des penseurs.

Mais, quelle que soit l'existence particulière de ces femmes ; quelle que soit la situation de l'homme qu'elles fréquentent ; presque toutes, même celles qui possèdent caméristes et domestiques, gardent dans leur intérieur un désordre épouvantable.

On n'y sent pas l'exquise coquetterie de la femme du monde, mais le débraillé, la fatigue et le gâchis de la Bohême.

Encore si elles utilisaient pour leur formation, pour leur instruction générale ou professionnelle les loisirs dont elles disposent, il n'y aurait que demi-mal. Mais, molles comme des loirs, elles ne secouent leur torpeur que pour se rendre à une partie fine, à un plaisir.

Levées tard, elles n'ont pas plutôt achevé leur déjeuner que l'après-midi est bien entamée déjà. S'il y a répétition, elles y vont. Avec un peu d'entente et d'activité ce serait l'affaire de deux ou trois heures. Mais la flânerie les enserre ; elles jasent avec des camarades, entrent au café, visitent les éditeurs, les magasins, puis rentrent juste pour dîner et repartir.

Après le spectacle, souper et le reste jusqu'au lendemain.

Ayant pour la plupart reçu une éducation très ordinaire et mettant l'orthographe d'une façon qui explique la rareté de leurs missives, elles ne doivent pas éprouver un goût excessif d'érudition ; mais serait-ce trop leur demander que d'apprendre au moins la musique, cet art si fécond en jouissances et qui, pour une chanteuse surtout, devrait être obligatoire ?

Or, combien en compte-t-on, dans ce siècle où le piano cause pourtant assez d'épidémies, qui sachent en jouer ? A part deux ou trois musiciennes et une douzaine d'autres qui ont employé un ou deux mois à tapoter d'une main : *Au clair de la lune*, si elles sont en tout trois capables d'exécuter à peu près une romance, c'est certainement le maximum.

De même pour le solfège. Quoi de plus

utile pour elles que de savoir avec méthode déchiffrer les parties de chant ? Le temps consacré à ce travail, elles le regagneraient au centuple, puisque, quel que fût le morceau qu'on leur présentât, elles le liraient aussitôt. Au lieu de cela, elles doivent se le faire souffler et rabâcher, note par note, par leur professeur. Pour peu que leur mémoire se montre ingrate ou qu'elles soient interrompues dans leur besogne, jugez que d'efforts il leur faut accomplir, au lieu de tout simplifier par des études préliminaires.

Le trait qui les distingue et peint exactement leur situation dans la société, c'est que, à la différence même des demi-mondaines et des actrices de théâtre, qui les regardent comme leurs inférieures et les tiennent fièrement à l'écart, elles n'ont pas de salon ouvert, ne vont dans presque aucun, forment enfin une caste à part.

On m'a désigné trois ou quatre de ces chanteuses comme des femmes du monde forcées, par des malheurs de famille, de gagner leur pain.

Est-ce bien vrai ? Ces généalogies, ces infortunes n'ont-elles pas été imaginées pour atti-

rer l'attention et donner, à défaut de talent ou de beauté, un intérêt, un prestige particulier? On sait, ou plutôt on ne sait pas, le nombre considérable d'aventuriers qui, afin d'obtenir une indemnité du gouvernement, se sont annoncés comme des officiers cassés par la Restauration ou comme d'honnêtes propriétaires ruinés par la Révolution de 1848. Mais je ne discuterai la naissance d'aucune de ces dames, pas même celle de ces princesses qui ont paru, à différentes reprises, sur certaines scènes. D'ailleurs, je connais quelques personnes de manières très distinguées, très fortes en musique et en diction qui, victimes d'un mauvais mariage, ont été réduites, après plusieurs essais artistiques où elles ne gagnaient pas assez pour leurs besoins, à gravir les planches des cafés-concerts. On les y remarque même facilement par le peu de succès qu'elles obtiennent auprès de la grosse masse des auditeurs, friande de morceaux de porc salé et de folichonneries poissardes. Quand le public est monté à un diapason d'insanités et d'ordures, quelle impression voulez-vous produire sur lui avec les fines nuances d'une voix harmonieuse et des gestes distingués? Pour charmer et apprivoiser les bêtes, il ne faut rien moins qu'Orphée ou... la Patti.

Je plains seulement les femmes qui, élevées dans une position convenable de fortune et de nobles sentiments, n'ont pu trouver d'occupation plus lucrative que celle de détailler des romances devant des buveurs et sont tombées en ce milieu d'horrible bohème.

Que n'ont-elles pas à souffrir ! Quelles répugnances ne doivent-elles pas vaincre pour endurer le spectacle de ce qui se passe autour d'elles ! Quels assauts de jalousies, de soupçons, de quolibets ; quelle guerre incessante de perfidie et de méchanceté n'ont-elles pas à soutenir, de la part surtout des autres femmes qui, jubilant de cette décadence, ne cherchent qu'à l'accroître, à la divulguer !

Mais la décadence ici n'est pas particulière aux femmes bien nées ; elle les affecte presque toutes. Et nous ne parlons que de la décadence physique, encore plus cruelle, pour le beau sexe surtout, que la décadence morale.

Quand on s'est, chaque soir, collé sur la figure toutes les couleurs de l'arc-en-ciel ; quand on a couru les estaminets, les petits salons, en sablant le champagne ou en vidant des verres de gros vin bleu ; quand on s'est égosillé tant et plus à chanter des refrains paillards, ou esquinté dans des excès de noctambules, au

bout d'un certain temps, la voix prend un timbre désagréablement aigre, rauque, cassé ; la figure défraîchie se tire et se fendille comme une vieille porcelaine ; la taille s'affaisse ; tout le corps s'avachit et se balance en de répugnantes contorsions ; et, pour ceux qui les ont vues, maquillées, devant la rampe, ces chanteuses ont à peine l'air, dans la rue, de paysannes endimanchées. Que si on les retrouve après cinq ou six ans d'absence, on ne peut plus les reconnaître.

Quant aux hommes, moins atteints, moins altérés dans leur nature par l'habitude de la profession, peu de détails sont nécessaires pour les saisir en leur ensemble.

Installés presque tous près de leur établissement, ils ne rentrent chez eux qu'après minuit. Ils réparent par une grasse matinée les forces dépensées la veille. Avant le déjeuner, ils apprennent avec leur répétiteur ou, seuls, repassent en faisant leur toilette, quelques bribes de chant ou de dialogue ; puis ils se rendent aux répétitions, tant par devoir que pour *blaguer* avec des camarades et boire des verres.

Vers quatre ou cinq heures, ils vont à leur café favori jouer un apéritif, tel ou tel accompagné d'une grosse femme, sa ménagère. Cer-

tains cafés, comme l'ancien *Poulin*, l'*Eldorado*, la *Scala*, le *Louis-Quatorze*, la *Jeune France*, et d'autres situés sur les boulevards Saint-Martin et de Strasbourg, ou dans les rues adjacentes, offrent à l'observation des curieux de nombreux types de cabotins. C'est là qu'on les entend raconter à l'envi leurs campagnes et se vanter d'avoir obtenu dans la dernière tournée le succès le plus colossal qu'il y ait jamais eu... à Limoux ou à Montluçon.

A la sortie du concert, vers les onze heures et demie du soir, on les voit revenir, le visage mal essuyé, portant des restes de blanc et de rouge, les yeux clignotants, le cou entouré d'un foulard de couleur et la main armée d'un gourdin. Les plus intrépides vont au billard; les autres s'installent aux tables pour s'humecter le gosier demandent des cartes, un jacquet, des dominos. Alors, près de leurs auteurs préférés, près de leurs petites amies, entre l'amour et la Muse, le jambon d'un côté, la bière de l'autre, ils oublient les fatigues de la scène et combinent les effets de leur prochaine création.

Mais une chose dont ils n'ont pas l'air de s'occuper beaucoup, c'est la politique. Est-ce par indifférence, par orgueil, ou par modestie, que leur conversation vient rarement effleurer

les questions de budget, de cabinet, de programme, de combinaisons ou de crises ministérielles? Peu importe. Toujours est-il qu'on ne les entend jamais divaguer sur ce terrain. La comédie qui se joue dans l'enceinte de nos chambres délibérantes n'attire point leur attention. Les députés, confrères dont ils ne prononcent le nom qu'à de rares intervalles et qu'ils ne connaissent nullement,

<div style="margin-left:2em;">Sont tous devant leurs yeux comme s'ils n'étaient pas.</div>

Pareille assertion paraît incroyable à une époque où, depuis l'imberbe collégien et la folichonne soubrette jusqu'à l'ignare paysanne et à l'impotent vieillard, toutes les classes, tous les âges de la société se laissent aller au courant des discussions sur les affaires gouvernementales et où l'on serait tenté de croire que les nourrices en font sucer les principes à leurs bébés en les balançant sous les ombrages.

Rien de plus vrai cependant. Passez trois ou quatre jours avec un artiste, il ne vous causera peut-être pas une fois du chef de l'État, des ministres dont il ignore le nom, des groupes parlementaires, des embarras financiers ou des relations extérieures. Néant pour lui que tout cela, et non seulement quand la vie publique

suit son train ordinaire, mais aux périodes où elle s'agite et se convulsionne. Que des élections générales mettent le trouble dans nos murs; qu'une grève éclate; que la Chambre ou le Sénat déchaînent leurs tempêtes; qu'un discours important allume le feu aux quatre coins du pays; eux, pareils au sage qu'a dépeint Horace, ils demeurent inébranlables au milieu du fracas, des menaces, des dangers publics. Bien plus: ils sourient et chantent. Paris subirait-il demain une formidable émeute d'ouvriers, de révolutionnaires avides de sang, vous n'auriez qu'à pénétrer dans une salle de concert, pour y surprendre de fidèles pensionnaires étudiant, sans souci de ce qui se passe autour d'eux, leur nouvelle chansonnette ou répétant en bandes joyeuses une vieille pochade du Palais-Royal.

Peut-être plus d'un lecteur s'irritera-t-il du peu de place que la chose publique tient dans le cœur de ces hommes-là. Pour nous, convaincu qu'elle n'est qu'apparente et que, aux moments du danger, ils sauraient, comme ils l'ont déjà fait, remplir jusqu'au bout leur devoir de citoyens et de soldats; comme beaucoup de ces dames se sont, pendant la dernière guerre, montrées de vaillantes ambulancières, de dévouées gardes-malades, tout soupçon écarté,

nous ne pouvons que les féliciter de se désintéresser des petitesses, des misères, pour ne pas dire des infamies de la politique; de ne pas augmenter le nombre de ceux qui s'y livrent par calcul ou qui, par bêtise, se laissent entraîner à traiter de choses et de personnes qu'ils ignorent complètement. C'est un bon point que nous leur décernons avec plaisir.

En revanche, leur langue s'exerce fréquemment sur les confrères absents avec lesquels ils ont fait campagne à Paris ou en province. Aux yeux de chacun, chacun jouit d'une réputation surfaite. « Tel qui passe pour bien chanter n'a plus du tout de voix; seulement il a des amis parmi les journalistes dont il a lancé les romances ou les monologues. Tel autre, qu'on croit avoir réussi à Bordeaux ou à Fréjus, y a remporté d'effroyables vestes. On peut le croire : c'est lui, son ami, qui le dit, et il y était. »

Les confrères arrivés qui, à tort ou à raison, tiennent le haut des affiches, ne sont pas plus épargnés. C'est le public, cet idiot de public, qui les applaudit on ne sait pourquoi; sans doute ils l'ont payé pour ça. Et comme on les lacère à belles dents! Paulus! Il chante des pieds. Demay! Elle marche mal. Celui-ci est une

moule; celui-là, toujours gris ou enroué. Telle femme ! Tout le monde la trouve laide.

Ce dernier trait, on le sait, est le plus méchant qu'on puisse décocher contre une femme. Aussi est-ce des imperfections, des défauts physiques que les femmes se reprochent toujours entre elles. Combien peu trouvent grâce devant les morsures de leurs compagnes !

« Mais, me dira-t-on, cela n'a rien de particulier au monde des coulisses. » — J'en conviens, en faisant toutefois observer que la jalousie, la malignité s'y accentuent en raison de la scène plus élevée où l'on se meut.

Une autre question que, dans leurs entretiens, les artistes abordent souvent, c'est la question... monétaire. Trait caractéristique : les appointements de chacun y sont singulièrement rabattus. « Fredy avoir cinquante francs par soir ! Oh la la ! — Parfaitement. — Jamais de la vie. — Je te le jure. — Tu les as palpés ? — C'est son correspondant qui m'a montré ses papiers. — Et tu écoutes ce farceur !... »

Le colloque dure des heures entières sur ce ton. Seulement, celui qui vient, selon l'expression populaire, de *bêcher* tous les camarades, veut rester le maître du champ de bataille, et

s'adjuge..... en paroles, trente francs par jour.
Bien entendu, c'est le moins payé de tous.

Tel est à peu près, dans ses grandes lignes, le journal quotidien de la plupart des hommes.
Est-ce ce mépris pour les usages mondains, cette haine de l'étiquette, de la gêne, de la commande, leur vie irrégulière, leurs mœurs en apparence relâchées qui amènent ces chanteurs et ces chanteuses à se fréquenter plus que les acteurs de théâtre ? Je ne sais. Peut-être est-ce pour toutes ces raisons à la fois que ces derniers professent, à l'égard de leurs confrères des beuglants, un dédain si prononcé. Bien des propos que j'ai entendus me portent à croire à l'existence de rivalités réciproques entre ces deux catégories.
Un jour, sur l'impériale de l'omnibus *Wagram-Bastille*, me trouvant à côté d'un homme fort laid, tout rasé, aux manières des plus communes, qui avait engagé avec moi la conversation à propos d'une opérette récente, je lui demandai s'il chantait dans un concert. Aussitôt il me lança un regard pour lequel l'épithète de fulgurant n'a rien d'exagéré. J'essayai bien, par un heureux choix de circonlocutions, de lui insinuer que les cafés-concerts étaient très considérés ; il ne mordit qu'à moitié dans mes com-

pliments et me répondit avec hauteur qu'il jouait momentanément aux..... *Bouffes-du-Nord.*

Je me promis d'être plus prudent une autre fois.

Un tel dédain me semble injustifié. Non seulement les cafés-concerts ont vu débuter, sur leurs planches, quelques-uns de nos meilleurs artistes, comme Mme Judic, Mme Théo, Berthelier, etc., mais ils y voient souvent remonter tels et tels transfuges; en outre, des actrices, des acteurs sérieux répondent favorablement à leur appel ou vont frapper à leur porte; aussi leurs scènes prennent-elles de jour en jour plus d'importance, au point que, le public y aidant, certains se sont changés en théâtres.

Qu'on me permette ici d'ouvrir une parenthèse au sujet de ces métamorphoses ! Soit dit pour ceux qui l'ignoreraient ! Le grand point qui, plus encore que les règlements de police sur les décors ou les pompiers, différencie les théâtres des cafés-concerts, c'est que les premiers seuls peuvent jouer des pièces de plus d'un acte, tandis que ce privilège est interdit aux seconds.

— Pourquoi ? demanderez-vous.

— Parce que la Société des auteurs dramatiques ne trouve pas suffisamment convenable et digne de boire, de fumer dans une salle où se

déroulent deux ou plusieurs actes du même ouvrage, seraient-ils d'une bouffonnerie désopilante. Le directeur qui veut offrir ce luxe à sa clientèle doit, avant tout, enlever les tablettes de consommation et interdire le tabac. Que s'il désire monter trois actes formant trois pièces différentes, fussent-elles du genre noble et élégiaque, la Société des auteurs ne demandera pas mieux que de traiter avec lui.

Cette dernière distinction me semble légèrement discutable, voire anormale. Mais nous n'avons guère le temps de descendre en champ clos, très touché d'ailleurs du respect qu'on observe à l'égard des auteurs qui ont su allonger l'étoffe de leurs pièces.

Pour en revenir aux cafés-concerts, grâce à leur état de prospérité, comédies, vaudevilles, opérettes s'y trouvent déjà, empruntés au *Palais-Royal*, aux *Variétés*, ou provenant d'auteurs nouveaux. Bien plus : des compositeurs applaudis sur de brillantes scènes de genre n'ont pas dédaigné d'écrire spécialement pour eux.

Voici deux extraits de lettres de MM. Lecoq et Lacome, qui, bien que respirant une médiocre sympathie pour les établissements précités, témoignent du moins à l'appui de ce que j'avance.

Lecoq :

« Je n'ai jamais fait pour ces endroits que
« quelques morceaux qui m'avaient été deman-
« dés par certains artistes, entre autres Suzanne
« Lagier. Mon objectif ayant toujours été le
« théâtre, ce n'est qu'incidemment que j'ai
« travaillé pour les cafés-concerts. »

Lacome :

« J'ai donné mon premier acte aux *Folies-
« Marigny* et mon second ouvrage au *Théâtre-
« Lyrique*. Les seules choses de moi qu'on ait
« chantées au café-concert sont, à ma connais-
« sance, l'*Estudiantina* et la *Toussaint*, dont la
« grande Thérésa avait fait un poème extraor-
« dinaire. »

Magnifique éloge que nous sommes heureux d'offrir par anticipation à l'éminente artiste.

Il est donc établi que, sur les scènes dont nous nous occupons, on a déjà chanté de belles œuvres et qu'on pourrait en chanter encore d'autres.

Mais un genre qui leur est particulièrement commun avec les théâtres et qui s'y développe

à merveille, c'est la *Revue*. Chaque hiver, le public est appelé à comparer des œuvres de procédé semblable dans deux cadres différents; et, ma foi, si ce n'était le préjugé qui défend au critique sérieux d'opter en faveur des concerts, on leur décernerait souvent la palme, tant ils répandent, sur ce défilé des faits et des productions de l'année, de brio, d'entrain, de mots drôles et piquants, de sous-entendus hardis, de fumisteries frisant la licence.

Ce qui tendrait même à faire croire que le café-concert est le véritable terrain de la *Revue*, c'est que nos auteurs en vogue travaillent volontiers pour ces scènes, certains qu'on mettra à leur disposition un personnel nombreux, bien exercé. De plus, la décoration y est luxueuse, éblouissante, au point que l'on se demande si l'on n'y jouera pas bientôt les ballets et les féeries.

Comment les choses se passent-elles ainsi ? m'objectera-t-on. D'après les ordonnances de police, les cafés-concerts doivent n'avoir qu'un décor.

— Sans doute, mais, par une subtile interprétation du texte et surtout par la tolérance du gouvernement, ce décor peut être à volets,

partant se prêter à des transformations, pourvu qu'il demeure fixé au sol. De cette façon, on peut varier convenablement le cadre des représentations.

Depuis le désastre de l'Opéra-Comique, l'État, paraît-il, est résolu à rappeler les concerts à la stricte observation des statuts : décor unique et adhérent au mur, etc. Mais le personnel de ces établissements me paraît assez malin pour obtenir des concessions, déjouer les surveillances et revenir bientôt au régime antérieur.

Quoi qu'il advienne, il fourmille là des actrices, des acteurs, d'un vrai tempérament et s'occupant d'autant plus par eux-mêmes de leurs rôles qu'il n'y a guère qu'un régisseur et pas de metteur en scène.

Autre remarque : Quelques-uns, pris d'ambition, quittent le concert pour le théâtre; et, depuis quelque temps, le grand nombre d'emprunts réciproques faits par ces deux genres d'établissements s'est fort accentué. D'autres qui, vu leurs succès, pourraient à de bonnes conditions monter sur des scènes plus ou moins cotées, refusent cet avancement parce qu'il diminuerait leurs revenus. On en voit même qui préfèrent gagner davantage en descendant.

« Plutôt le premier dans une bourgade, que

le second à Rome ! » disait César. « Plutôt étoile à l'*Alcazar* ou au *Prado* que ver de terre à l'Opéra-Comique ou aux Nouveautés ! » s'écrie celui-ci ou celle-là.

Affaire d'amour-propre chez le général romain ; affaire d'intérêt chez nos modernes comédiens.

La question des appointements qui se présente étant une de celles que le public goûte le plus, arrêtons-nous-y.

S'il est parfois malaisé de savoir, en dépit des registres de la Société des auteurs dramatiques, ce que rapportent réellement aux directeurs et même aux auteurs certaines pièces, les appointements des artistes, engagés au mois comme la plupart, ou par soirée, comme tel ou tel, sont encore plus difficiles à connaître. Le moindre employé, le plus humble bourgeois cherchant à se grossir devant ses voisins, les artistes, en qui la vanité se double de l'attention que le public leur consacre, ne peuvent manquer d'appliquer, en l'exagérant, ce système fallacieux.

On pourrait, il est vrai, pour édifier les personnes curieuses de ces indications, relater les sommes que l'opinion des gens enten-

dus attribue à tel ou tel de ces artistes, et fournir ainsi un tableau général, quoique non garanti, de leurs émoluments. Mais le risque de se tromper, de froisser des amours-propres trop susceptibles et même de léser des gens que l'on croit plus rétribués qu'ils ne le sont, invite l'écrivain à garder à peu près le silence sur ce sujet.

En cette sorte de négociations, deux personnes seulement savent à quoi s'en tenir : le directeur qui paie et l'artiste qui est payé.

C'est n'apprendre rien de nouveau aux gens du métier que de dire qu'il y a des engagements gratuits tant au concert qu'au théâtre. Mais on ne parle pas seulement pour les gens plus forts que soi, et les personnes moins instruites goûteront peut-être quelques réflexions.

Il est deux choses que tout directeur exploite, sinon avec une parfaite droiture de conscience, du moins en très habile commerçant : la crédule vanité des artistes et le nombre de gens qui convoitent ledit titre. Les places sur les scènes de Paris sont tellement enviées et présentent en effet tant d'avantages qu'on ne saurait trop sacrifier pour les conquérir. Faudrait-il rester six mois, un an, et même plus, à les garder pour l'honneur, cer-

tains y consentent. Il en est de ces places comme de beaucoup d'autres : elles rapportent surtout indirectement. Une femme quelconque trouvera plutôt un entreteneur à l'Eldorado que dans son atelier de couture ; un garçon de mine passable recevra plus d'invitations à souper et aura plus de chances de séduire une vieille marquise sur les planches de *Déjazet* ou des *Ambassadeurs* qu'en servant des entrecôtes dans un restaurant à vingt-trois sous ou en bâciant des *expéditions* dans un ministère.

Aussi, quand un directeur bien ou mal renté reçoit les offres de services d'un inconnu, d'une dame surtout, après les éloges et les encouragements d'usage, lui propose-t-il de l'engager pour rien, en stipulant un simple dédit, si, lui, l'artiste, viole le traité. Le comble de la diplomatie, comme on le voit. Vous, chanteur, vous ne touchez pas un sou ; mais si, un jour, vous jugez qu'une telle somme ne vous suffit pas et que, trouvant une place plus confortable, vous vouliez partir, il vous faudra d'abord rembourser les frais... d'apprentissage.

A un tel marché, tout directeur allègue mille raisons : d'abord, qu'en montant sur les planches, les artistes se forment à leur métier, ac-

quièrent de la réputation et commencent leur carrière; ce dont ils doivent lui être très reconnaissants; que les femmes notamment trouvent là un piédestal devant lequel des adorateurs titrés viendront se prosterner et vider leur escarcelle; auquel cas, le moins pour eux est de ne pas favoriser de leur propre argent une telle émancipation; enfin, que chanteurs et chanteuses ayant la tête près du bonnet, et pouvant, par un retard, par une fugue capricieuse, compromettre une représentation, il faut essayer de les arrêter ou, du moins, se payer des ennuis qu'ils lui auront causés.

Quiconque a eu, dans sa vie, l'occasion de mettre à l'épreuve la solidité des paroles d'un artiste approuvera le directeur. Toutes ces gentilles alouettes sont si promptes à se précipiter sur les miroirs qu'on leur tend, que lui, en homme sage, veut les retenir par l'aile ou la patte.

Certainement, ce n'est pas la perspective d'un dédit de cinq cents ou de mille francs, compliqué même d'un procès, qui empêchera une comédienne un peu décidée de manquer à l'appel et même de fuir vers des horizons lointains; mais, outre certaines réflexions qu'elle peut lui suggérer, à elle et à son ami, ce sera

pour le directeur, une agréable compensation à la douleur de l'abandon.

Et celle qui en aura souffert ne lui gardera pas rancune.

Le patron d'une des scènes des Champs-Élysées avait pour pensionnaire une jeune personne fort jolie, liée gratuitement avec lui par la stipulation d'un dédit de quinze cents francs dans le cas où elle trouverait bon de « s'absenter ».

Effectivement, au bout de quelques semaines, la fauvette, fort éprise d'un prince russe plus ou moins reconnu de son czar, plia, un soir, ses bagages, et se disposa à prendre l'essor dans le magnifique landau qui avait amené son galant à la porte des artistes. Tout était combiné au mieux pour ce petit enlèvement; la femme avait déjà pris place sur les coussins, et deux fringants coursiers allaient la ravir aux admirations du public, lorsque le directeur, averti à temps, accourt, se précipite sur eux, et, ôtant respectueusement son chapeau : « Vous nous quittez, madame? — Oui, monsieur. — Et, ajouta fièrement le Moscovite, c'est moi qui l'emmène.

— Vous trouverez alors naturel, monsieur, que madame se soumette aux obligations de son contrat. — Lesquelles ?

L'autre, tirant de sa poche une feuille de papier : « Madame ne peut partir sans me verser quinze cents francs d'indemnité.

— Soit ! dit la chanteuse ; je reviendrai demain vous les apporter. — Pas du tout, répliqua son inflexible maître. Je les veux ce soir. Et, comme elle haussait les épaules d'un air fanfaron : — Vous voyez là-bas, continua-t-il, ces deux sergents au bout de l'allée ; ils sont prévenus et vous empêcheront de passer sans ce papier. N'insistez donc pas. Je veux être payé. »

Devant une telle affirmation et rougissant en son amour-propre de paraître à court de monnaie, l'étranger extrait de son pardessus un portefeuille, y prend un beau billet bleu de mille francs, le tend au patron : — Voici, monsieur, un fort acompte. Mon valet vous apportera demain le reste. — Très bien, monsieur. Accepté.

Le directeur rend en échange l'engagement de la dame ; on se salue et le couple s'éloigne.

Le lendemain, les cinq cents francs, reliquat de la somme souscrite, étaient remis à son créancier, tandis que nos amoureux s'en allaient chercher le bonheur dans un superbe château près de Pétersbourg.

Or, trois mois après, tandis qu'il travaillait dans son cabinet de l'avenue Marigny, qui le

directeur voit-il entrer ? Mlle Pauline, venue à pied et en très simple toilette, supplier son ancien directeur de la reprendre dans la troupe, aux mêmes conditions.

On le voit donc : les plus dures clauses n'effraient pas tout le monde, tant est grand le désir de s'afficher et de paraître. Certains postulants, il est vrai, que ces propositions frappent comme d'un coup de massue, regimbent et parfois se retirent. Mais, pour peu que le directeur croie voir dans tel ou tel un sujet d'avenir, il aura soin de retenir par quelque menue monnaie cette future poule aux œufs d'or. Et, tout en lui promettant soixante ou quatre-vingts francs par mois pendant trois ans, il s'efforcera de lui dorer la pilule. « L'engagement, dit-il d'une
« voix douce et avec des sourires perfides,
« n'est pas très brillant. Mais, dame ! que vou-
« lez-vous ? Les affaires vont si mal ! Puis cha-
« cun à ses débuts. Avant peu, grâce à votre
« talent, à votre travail, à l'habitude acquise,
« vous aurez monté en réputation ; on parlera
« de vous. Alors j'améliorerai vos conditions ;
« j'augmenterai vos appointements. Les auteurs
« de la maison écriront des rôles exprès pour
« vous. Vous gagnerez ce que vous voudrez. »

Tous ces mots portent, allez ! L'artiste les boit avec plaisir. L'arbre dont il convoitait les fruits s'éloigne, il est vrai, mais comme il grandit ! Et quelle merveille ce sera d'y toucher ! Et sa naïveté, ses besoins sont tels, il connaît si peu son patron ou il veut si peu le connaître, qu'il signe.

Pris au piège ! Ce qui ne l'empêchera pas de dire, de faire répéter par les amis et insérer dans maints journaux hospitaliers que « M. X., si remarqué au festival de l'*Alliance maternelle*, Mlle Z... dont les débuts au cercle : les *Vigilants* ont obtenu un si vif succès, viennent de signer avec le directeur de la *Pépinière* un traité des plus avantageux. »

En avant, la réclame !

Si le directeur a vu juste, si la recrue amène des recettes, tant mieux pour lui ! Il tire de sa poule tous les œufs qu'elle peut pondre, quitte, à l'expiration de son engagement, à l'engraisser davantage pour la retenir. Mais, s'il s'est trompé, si l'homme ne s'est pas mis lui-même hors de pair ; si la femme demeure médiocre ou n'est pas fortement appuyée d'un commanditaire, alors, gare à lui, gare à elle ! Comme Jéhovah qui chassa Adam et Ève de son Paradis, le directeur, en vertu de son contrat, les repoussera sans pitié de sa maison. Déconsi-

dérés, n'ayant plus confiance que dans les hasards et les agences, ils se réfugieront dans quelque trou de province ou resteront pour augmenter les tristes végétations du pavé parisien.

Deux ans après, vous les retrouverez : lui, souffleur! elle, figurante, dans un sordide caboulot de faubourg.

J'ai parlé de commanditaire. Il ne reste plus, je le suppose, de gens assez naïfs pour s'imaginer qu'une jeune repasseuse, une gentille matelassière puisse fasciner par sa voix les directeurs et les camarades au point de les tenir en respect et surtout faire face à son train de vie avec l'argent que lui fournit son traité. Pareille crédulité trahirait la candeur d'un séminariste ou d'une vieille communarde. Les cours de musique et de chant seraient-ils gratuits et les aliments, fournis à la petite par une brave tante amie des arts, il faudrait encore compter avec la toilette. Or, l'on sait que, si les directeurs demandent du ramage aux oiseaux de leur volière, ils en exigent un plumage des plus fournis, des plus brillants. L'actrice ne peut, sous peine d'amende, exhiber deux fois le même costume durant la soirée, et on la prie de mettre sur elle ce qu'elle possède de mieux, de manière à éblouir son public par tous les sens à la fois ;

ce que, du reste, la coquette désire plus que personne. Mais elle n'y arrive qu'en abdiquant, si elle les a encore, certains principes de son enfance, et en se faisant, comme on dit, lancer.

Certaines pourtant, mues d'un beau zèle et espérant pouvoir, avec du talent et du travail, renverser tous les obstacles, essaient de lutter. Tout conspire contre elles : les ardeurs de l'âge, les occasions fréquentes, les intrigues, les étreintes et baisers obligatoires, les paroles d'amour passionnées, l'abandon, les propos moqueurs, le ridicule, les soupçons, la détresse, etc.

Longtemps, moins peut-être par vertu que par entêtement, elles tiennent bon, croyant atteindre promptement le succès, sans le devoir à personne qu'à soi-même et à des amis... respectueux. Le but recule toujours. Alors, après des combats intérieurs dont un Racine pourrait seul dépeindre les phases et les terribles angoisses, elles perdent la tête et se laissent choir dans les bras du dernier venu, souvent moins bon, moins riche et moins puissant que tous ceux dont elles avaient refusé les avances. *C'est le destin; il faut une proie au... théâtre.*

Les rôles de Jeanne d'Arc au milieu d'une troupe même artistique réclament l'intervention divine qui ne se manifeste que... rarement.

Une fois le Rubicon passé, au lieu d'implorer et de tendre vainement la main, la femme peut ordonner. Tant mieux si l'amant est souple, prévenant, riche ou disposé à emprunter ! Ses appétits de générosité trouveront un vaste champ.

Tel couple d'amoureux vivait dans un calme élégant et une douce oisiveté. Tout à coup, la femme, lasse du pot-au-feu ou désirant s'assurer une position lucrative dans le cas où son ami la quitterait, demande d'aborder la scène. Après deux ou trois mois de leçons prises au galop, on se présente chez un directeur pour donner une audition. Que sait-elle ? Rien. Elle n'a pas la moindre étoffe. Elle veut cependant fouler les planches. Alors, désireux de faire débuter la dame de ses pensers et de jouir du prestige qui en rejaillira sur lui, l'amant gratifie d'une certaine quantité de louis un complaisant impresario. Elle débute ; sa voix a des trous. Ses gestes sont guindés ou grotesques. Qu'importe ? si elle est jolie, ça n'en paraîtra que plus drôle, plus original. Et avec l'argent de Monsieur, elle aura toujours un cercle de fanatiques qui, après s'être bien repus au restaurant, ne demanderont pas mieux que de l'applaudir à outrance pour s'amuser et réitérer les libations.

Toute vanité mise à part, ces Mécènes me paraissent d'autant plus héroïques et bêtes que des femmes si résolues à se montrer ne manquent guère de sacrifier autre chose que l'or de leurs amants. Le moindre ténor, le plus petit pompier aura raison de leur fidélité, tout comme les garçons de café vis-à-vis des femmes galantes auxquelles ils font du crédit et des remises sur le montant de leurs soupers.

Quant à la foule, ébahie au commencement devant des bravos si peu mérités, elle cède trop souvent à l'impulsion et, sans y rien comprendre, établit la réputation d'une artiste que chacun en son for intérieur trouve détestable.

Mais, la plupart du temps, le piédestal se brise sans tarder. Alors quelle débandade d'admirateurs et d'amis ! Parfois, l'amant lui aussi se retire. Vite elle s'éclipse en prétextant un rhume, des maux de cœur, un voyage, mille autres choses.

Elle va renforcer les chœurs de l'*Éden* ou des *Folies-Bergère*. Si elle n'est pas cotée, comme chanteuse, elle se fera peut-être tarifer comme promeneuse ou fille à la nuit.

Voilà le sort de plus d'une étoile de café-concert. Étoile filante seulement.

Pour en revenir aux engagements qui, dans les débuts de la carrière, s'offrent aux affamés sous une maigreur désespérante et sont parfois si longs à prendre du corps, il est naturel, surtout de la part de gens qui ne vivent que de parade, qu'ils cherchent à embellir les avantages de leur situation. Un chanteur à qui l'on demande ce qu'il gagne ne peut bonnement montrer un papier qui mentionne 90 francs par mois ou même rien. De son côté, le directeur, si content qu'il soit de se procurer des artistes à bon compte, n'est pas fâché de passer pour un Crésus.

De cette double vanité naissent les doubles traités.

Causant un jour avec un personnage autorisé dans la partie, je soutenais ceci : que la plupart des artistes avaient deux feuilles d'engagement, l'une qu'ils montraient au public et par laquelle il leur était loisible, comme on dit, d'épater le bourgeois, l'autre qui faisait foi entre eux et leur directeur.

« Je ne puis, me répondit ce personnage, « admettre une pareille assertion. Que ce cas « se soit présenté une fois, je ne le nierai « point, mais qu'il soit fréquent, cela fait plus « que me surprendre. »

Mon interlocuteur était, je veux l'admettre, de très bonne foi. Mais de même que personne ne connaît moins Paris que celui qui y est né ; de même que bien des gens ignorent ce qui se passe dans leur maison, de même il pouvait n'avoir pas prêté attention à un fait que tout le monde regarde comme général. D'après les avis recueillis de différents côtés et qui tendraient à une affirmation contraire à la sienne, je conclus que, si l'engagement en double n'est pas habituel, ce certificat si flatteur s'accorde à tous ceux qui le demandent, absolument comme aux servantes qu'on renvoie enceintes on délivre des attestations de bonnes vie et mœurs. Libre à eux de s'en servir le mieux possible.

Du reste, longtemps avant d'avoir entendu parler de ce procédé, j'en avais soupçonné l'existence. Voici comment :

J'avais, un soir, rendez-vous avec un artiste des Champs-Élysées. En l'attendant, je fis, dans le coin du concert réservé aux habitués de la maison, la connaissance d'un brave homme dont l'enfant était engagé là depuis plusieurs jours. Bien que je n'eusse pas encore vu ce petit prodige, j'adressai sur lui des compliments à son père. Celui-ci aussitôt me remercie, renchérit sur mes éloges et

me dit combien il était heureux de posséder un tel rejeton. Je le laissai parler. Ma sympathie le poussant à entrer en confidences : « Tous les directeurs me le demandent, me dit-il ; de l'étranger même m'arrivent les plus belles propositions ; mais je préfère gagner à Paris quatre-vingts francs par jour...

— Quatre-vingts francs ! fis-je en l'interrompant.

— Certainement, monsieur.

— Par soirée, si jeune ! Peste !

— Voyez, s'il vous plaît. »

Et, de la poche de son pardessus, il tira un imprimé. Je ne fis que le parcourir ; mais j'y lus effectivement ces mots :

« *Quatre-vingts francs par soirée.* »

Je félicitai l'heureux papa, mais sans être le moins du monde convaincu.

Pour qui réfléchit un moment, quatre-vingts francs par jour équivalent presque à trente mille francs par an.

C'était impossible, n'est-ce pas ? du moins incroyable, puisque, dans le même établissement, un homme, très connu dans son genre et dont le nom grandement mis en vedette attirait un public nombreux, nous disait (et encore n'amplifiait-il pas ?) que sa femme et

lui gagnaient ensemble cinquante francs par soir.

La somme indiquée par le bonhomme était cependant portée sur le papier.

L'empressement qu'il mettait à l'exhiber aurait, il est vrai, pu faire douter de sa véracité, sans compter que ses habits en loques, sa chemise aux manches noires et striées protestaient hautement contre un tel gain et que le gamin, malgré sa prétendue réputation, n'a plus reparu à Paris.

Le fait étant avéré, qui pourrait le croire rare ?

Naïvetés peut-être que tout cela ; mais on m'avait soutenu sérieusement le contraire.

Quoi qu'il en soit, un certain nombre de ces chanteurs sont riches ou pourraient l'être. Bien entendu, abstrayons les femmes, dont la fortune pourrait être soupçonnée d'avoir une autre source que la caisse de leur directeur, et n'ayons en vue que les hommes.

Parmi eux, on en compte un bon nombre de très jeunes qui gagnent leur louis tous les jours, c'est-à-dire, sans compter les soirées à bénéfices, le traitement d'un chef de bureau dont l'éducation a nécessité d'énormes frais et qui est arrivé entre mille à ce poste vers cinquante ou soixante ans.

Au-dessus de ces derniers, brillent des artistes en renom, engagés à de beaux cachets pendant deux ou trois mois ou seulement quatre ou cinq semaines. Ces piètres cabotins, au répertoire inepte et incompréhensible, marchent de pair, pour les émoluments, avec nos plus remarquables sujets de l'Opéra, interprètes des sublimes maîtres. Un procès récent nous a appris que l'un d'eux touchait chaque soir cinq cents francs. On m'assurait dernièrement qu'un autre en avait, pendant quinze jours de suite, gagné sept cent cinquante.

Comme on le voit, suivant l'expression populaire, toute la maison se saigne pour eux dans l'espérance des bénéfices merveilleux qu'ils réaliseront.

Espérance souvent déçue ; mais qu'y faire ? Les directeurs préfèrent toujours le nom à la chose.

Enfin, au sommet de cette glorieuse échelle, passent, de temps en temps, certains météores, de goût plus que douteux, que la foule (ce qui justifie abondamment les mots d'Horace : profane vulgaire, et d'autres plus forts sur l'imbécillité des masses), que la foule, dis-je, court saluer et applaudir comme des maîtres, comme des héros. Qu'ont-ils fait ? Que valent-ils ? Pitres disloqués, véritables clowns à

l'accent criard, aux airs narquois, aux allures d'exorcisé, qu'ont-ils eu pour réussir ? Tous les défauts, l'audace en plus. Au lieu de les siffler, le public leur a crié : Bravo ! C'en était assez. Le premier élan donné, ils n'ont fait que s'implanter en s'élevant davantage. Plus leur talent s'obscurcissait, se dégradait, plus on le proclamait incontestable, superbe, sans rival. Les journaux, les revues nous ont entretenus d'eux avec force détails, ont enregistré leurs moindres actes, leurs plus idiotes paroles, leurs plus grotesques chansons, leurs embryons de projets.

Encouragés par les attaques autant que par les éloges, ils n'ont eu garde de s'arrêter en si beau chemin. Mis à toutes les sauces de la réclame par les directeurs qui les ont dans leur maison, jeté aux quatre vents de la publicité, leur nom vole de bouche en bouche et devient bientôt, à côté de celui d'un ministre, d'un auteur éminent ou d'un assassin consommé, l'objet des chroniques, des conversations.

Ainsi qu'on peut le prévoir, une fois portés par l'enthousiasme des masses à ce pinacle, à ce râtelier garni, ils n'ont plus rien à se refuser. Magnifiques hôtels pour les héberger, voitures, cochers à grandes livrées pour les promener à

travers les rues et les déposer chez leurs amis, les banquiers ou les journalistes : tout leur appartient.

Au concert, leur royaume, ils se font servir leur rouleau d'or avant de se rendre dans leur loge, interdisent aux garçons, pendant le temps qu'ils restent en scène, de remplir la moindre tasse, de circuler, de se tenir debout dans la salle ; et, si quelque bourgeois, par dégoût ou par oubli, se permet de lire un journal au lieu de les écouter, ils s'irritent, font des scènes et inondent les journaux de leurs impudentes réclames, de leurs procès retentissants.

Quel est donc le danseur du siècle dernier qui disait : « Je ne connais que trois grands hommes en Europe : Frédéric, Voltaire et moi. »

Il est assez probable que, s'il connaît ce mot, le nommé Paulus, dont il est depuis longtemps question dans la presse et sur les murailles, se le sera appliqué. Et cela avec d'autant plus de raison que Voltaire manque, Frédéric est loin de nous et que lui, Paulus, reste seul devant le monde... des badauds.

Quel siècle, o mon Dieu !

Un tel succès, un tel pouvoir constituent, j'en conviens avec plaisir, une exception très

rare, très éphémère. Il n'en est pas moins vrai qu'au concert, on a plus de facilité qu'ailleurs pour réussir rapidement, surtout avec certains genres, comme les refrains à boire, les airs de danse, les couplets patriotiques, les scies et les coups de gueule, accompagnés de gambades et de déhanchements monstrueux. Leur public spécial, au lieu de conspuer les défauts et les horreurs, les acclame et les encourage. Puis, n'étant pas gêné par le jeu d'un partenaire, l'artiste (excusez cette expression) conserve toute sa liberté d'allures.

Aussi conseillerai-je aux chanteurs dans le besoin de frapper à ces portes. Deux d'entre eux s'en sont assez bien trouvés et ont récolté assez de monnaie pour vouloir... en sortir, et affronter avec plus de chances un véritable théâtre.

Malheureusement, la loi de la bohème est de ne pas avoir de loi. Tel ou tel qui, avec des soins, des précautions, amasserait à la scène en peu de temps une fortune convenable, se trouve continuellement endetté par suite du désordre de sa vie : siestes au café, veilles prolongées, soupers, balades nocturnes, etc.

Il serait, du reste, étonnant qu'ils y échappassent.

Un académicien me disait un jour : « Vous savez bien comment nous, écrivains, nous dépensons notre argent : de la même manière que nous le gagnons, par caprice, par à-coups. Un bourgeois qui touche une centaine de francs et même moins les place dans une banque, les fait fructifier. Moi, quand une pièce m'a rapporté quelques milliers de francs, s'il me prend fantaisie d'un voyage, d'une excursion quelconque, je pars ; si je trouve un tableau, un meuble qui me plaise, je l'achète ; aussi, en quelques jours, ai-je consumé le revenu de plusieurs mois de travail. »

Écrivains et artistes se ressemblent en cela.

Une autre cause de gêne, tant pour les uns que pour les autres, est la mauvaise foi, la malhonnêteté, la pénurie de certains directeurs. De même que les journaux, les établissements lyriques tombent souvent entre les mains d'un individu plus ou moins taré, plus ou moins naïf, qui espère faire prompte fortune dans le commerce des chansons. Aussi dénué de fonds que d'expérience en ces matières, il monte une troupe. Dieu sait s'il manque de candidats, de candidates. Plus l'endroit est petit, moins il y a à gagner, plus il s'en présente. Lui, désireux

de frapper l'imagination par l'affiche d'un personnel nombreux et brillamment recruté, il signe, sans savoir comment il y fera face, les engagements les plus onéreux. Les représentations commencent et se succèdent. Il a lancé une pluie abondante de billets de faveur... à prix réduits.

Mais, en dépit de toutes les réclames, l'argent rentre dans la caisse en si petite quantité que les quelques centaines de francs destinés à l'entreprise vont être dévorés bientôt. Le propriétaire, en homme prudent, s'est fait payer la salle et le gaz ; les autres fournisseurs ont demandé des acomptes et les ont obtenus pour se taire ; les artistes, nenni. Malgré toutes les dépenses qui leur incombent, la première semaine passée, ils n'ont rien reçu. La seconde s'écoule ; pas un liard. Quelques-uns se plaignent. « Attendez, attendez, s'écrie piteusement le directeur. Je n'ai pas encore réglé toutes mes affaires, ça va venir. Ne vous inquiétez pas. »

A peu près confiants, ils se remettent à l'œuvre, prodiguent leurs plus superbes roulades, leurs effets les plus épatants. Mais il leur tarde de tâter de *la galette*. Cette bonne galette n'apparaît point. Le mois est déjà fini. Ils prêtent l'oreille ; pas le moindre son

argentin. Alors ils se consultent. Ceux-ci veulent protester ; ceux-là conseillent la patience. Tel autre propose de suspendre les représentations jusqu'à ce que les appointements soient servis. On hésite, on parlemente. Enfin, des délégués vont trouver le directeur. Celui-ci demande un délai de trois jours, promettant qu'à telle heure chacun sera intégralement payé. Les malheureux restent fidèles à leurs tréteaux, passent l'après-midi à répéter ; le soir, à jouer. Mais le terme est échu, et on ne les appelle pas. De nouveau, ils se rassemblent, inquiets, vexés, pressentant déjà la fatale issue. A ceux qui montrent les dents le patron réplique qu'il doit recevoir des fonds très sérieusement promis, et qu'il vient de réclamer par télégramme une avance à son banquier. On attend. Rien n'arrive. Exaspérée, la troupe s'agite, proférant regrets, menaces, injures, malédictions. L'un n'a pas encore dîné ; l'autre doit acquitter la location de sa chambre dans les vingt-quatre heures, sous peine de déménager. Tel ou tel est pressé d'acheter des médicaments pour sa mère infirme. Tous ont besoin d'argent. Cependant ils consentent à paraître encore une fois. Le lendemain, ils reviennent. Même réponse que la veille. C'en est trop. Honteux du manège

qu'on leur inflige, l'âme outrée de vexations et de douleurs, ils décident de rendre les rôles et d'aller hardiment affirmer leurs droits.

Ceux qui s'étaient costumés pour le spectacle se déshabillent ; la grève, une grève rare, éclate, générale, effrayante ; un drame couve dans les coulisses. En vain le régisseur les supplie-t-il de jouer, affirmant qu'on leur partagera la recette de la soirée. Il y a huit personnes dans la salle, c'est-à-dire, en prévision pour chacun, vingt-cinq ou trente centimes. Devant ce butin aussi maigre qu'injurieux, ils veulent aller faire un mauvais parti à celui qui les a si cruellement dupés ; mais on raconte qu'il est encore plus navré qu'eux. Ça les arrête. Ils délibèrent, sans pouvoir s'entendre. Enfin, après avoir crié, gémi, tempêté, bâti et démoli mille plans, ils se retirent mornes, anxieux, sans espoir d'être indemnisés de leur temps, de leurs dépenses, de leurs peines.

Le directeur, qui a passé la soirée presque seul dans son cabinet, en proie à des angoisses inimaginables, n'en sort quelquefois que pour se tirer un coup de revolver en pleine poitrine.

Et le concert se ferme jusqu'à ce que survienne un autre entrepreneur aussi hardi que le précédent. Mais nos infortunés, les seuls

que je plaigne ici, n'en ont pas moins perdu, hélas! tout un mois de travail et de privations. Et, jurant bien qu'on ne les fera plus si facilement... chanter, ils s'en vont frapper à d'autres portes, pour se regarnir le gousset et calmer les impatiences de leurs tenaces créanciers.

Eh bien! il est encore, pour ces artistes si fréquemment éprouvés, une cause, à coup sûr très glorieuse, de désordres financiers : c'est leur immense charité.

Rarement on s'adresse à eux sans qu'ils vous écoutent; et, quand ils ont, ils donnent. Combien en nommerais-je qui, n'ayant que des revenus incertains, ont prêté d'assez grosses sommes et mis au Mont-de-Piété argenterie et bijoux pour favoriser l'engagement ou soulager la misère d'un camarade! Qualité dont on ne peut assez les louer et qui rachète en ces hommes-là bien des défauts.

C'est peut-être cette qualité, poussée à l'excès et jointe aux causes énoncées plus haut, qui fait que le chanteur des cafés-concerts, malgré de beaux appointements, se trouve presque toujours en état de panne, demande crédit à droite et à gauche, assiège les poches de Jean et de Jacques pour emprunter, ne serait-ce que deux ou trois francs, et s'adresse continuellement aux jeunes, aux nou-

veaux : poètes et musiciens, en leur promettant la restitution de leur capital augmenté de droits d'auteur. Ceux-ci sont-ils assez riches, assez naïfs pour céder, il ne leur rendra pas, et pour cause, leur capital, et leur procurera rarement des *droits*, tant il a çà et là d'obligations. Que si les malins refusent d'avancer des fonds, alors l'interprète se brouille avec eux, et, eût-il obtenu un succès mirobolant avec une de leurs œuvres, il en interrompt brusquement le cours, en priant le ciel de lui envoyer un auteur de meilleure composition.

Et c'est souvent à cela que tient la gloire !

Pourtant l'on en compte de ces messieurs qui vivent régulièrement, à l'aise, mariés, pères de famille et très dévoués à leur progéniture. Et (chose qui semblera étrange aux personnes peu versées dans la connaissance de ces mœurs, mais qui s'explique par ce fait que l'homme n'est pas seulement un Janus à deux faces, mais un Protée à mille formes) d'ordinaire nos beaux chanteurs de sérénades sentimentales, dont la voix câline et quasi séraphique ne demande à leur belle qu'un amour pur et éternel, se font remarquer par leurs nombreuses libations, la violence de leurs orgies et arrivent souvent sur la scène dans un déplorable état d'ivresse. Au contraire, ces farceurs

grotesques, ces ivrognes à jet continu, aux métiers interlopes, qu'on croirait mener une vie abominable, sont très posés dans leur intérieur, très occupés de leur ménage, ont des heures de sortie et de rentrée réglées comme celles des employés de ministères, et des mœurs aussi pures que celles qu'on attribue aux patriarches.

Que dire de plus? Les artistes, de tout temps réputés si bohèmes, si peu peignés, si mal vêtus, commencent à rompre avec la tradition. On en rencontre maintenant dont les mains disparaissent sous les gants. Nul doute que, l'égalité démocratique s'étendant partout, ils n'imitent bientôt les étudiants, dont le type est aujourd'hui disparu, ne jettent au loin leurs anciennes et chères défroques et ne deviennent hommes du monde.

On a vu des choses plus fortes.

En attendant, et pour nous résumer, la vie des acteurs de cafés-concerts me paraît, au point de vue matériel, relativement plus douce que celle de leurs confrères des théâtres. D'abord, gagner des piles d'or en lançant quelques notes plus ou moins justes pendant une vingtaine de minutes est incontestablement

fort agréable ; mais, toute question pécuniaire mise à part, voici encore quelques agréments.

Les répétitions, cette effrayante et dure corvée, n'existent au concert qu'à l'état rudimentaire. Il n'y a point là de grands spectacles. L'heure d'arrivée n'est fixée qu'à peu près ; et il pleut incomparablement moins d'amendes que dans les théâtres, dont les directeurs possèdent ainsi un facile moyen d'alléger leurs frais. Hommes et femmes, épars ou réunis dans les premiers bancs, près de l'orchestre, boivent et fredonnent des airs en attendant leur tour, qu'ils intervertissent même à leur gré ou par suite de l'absence d'un camarade. La chanson, la saynète une fois dite et répétée, c'est l'affaire d'un quart d'heure au plus ; ils sont libres, et, sauf le cas où ils paraissent dans l'opérette qu'on prépare, ils ne restent que par flânerie. Ainsi menées, les répétitions n'ont pas le caractère de langueur, d'ennui, de somnolence et d'abrutissement qu'elles affectent dans les théâtres, où tant d'acteurs qui n'ont qu'un mot à dire sont obligés de rester une après-midi entière pour le placer, et où les plus charmantes femmes, à moitié dévêtues ou en peignoir, assises dans leur loge ou accroupies dans les corridors, ne trouvent

rien de mieux pour tuer le temps que de jouer aux cartes avec les hommes de peine.

On monte aussi des pièces dans les concerts ; mais elles n'y forment que la minime partie du programme. Elles ne dépassent jamais un acte et, par suite, ne peuvent fatiguer beaucoup ceux qui les jouent.

Encore certains coryphées en sont-ils dispensés, je crois, par les clauses de leur engagement.

Or, si peu qu'un morceau obtienne de succès, ils ont tout de suite, pour en préparer un autre, ces loisirs que les dieux accordaient autrefois aux amants des Muses.

De plus, l'administration, toujours bienveillante pour les siens et comprenant au mieux ses propres intérêts, fait, avec un indicible sans-gêne et une prodigalité somptueuse, mettre en vedette sur les murs de Paris et de la banlieue le nom de ses enfants prodiges, orné de leur portrait. Ce dont ces messieurs se trouvent énormément flattés, lors même qu'ils ne le sont pas du tout.

La plupart du temps, en effet, on les y expose caricaturés, grimaçant au coin d'une rue, levant la jambe à la profession de foi d'un candidat ou titubant, le nez rougi, les habits en loques. Les dames, plus réservées, exhibent leur tête

d'il y a dix ans collée à un corps d'oiseau, qui chante, à travers le feuillage, une romance suave et sentimentale du genre de celle-ci :

> En folâtrant dans la forêt.
> J'ai perdu mon chardonneret.

Tout cela même n'est plus qu'ancien jeu. La mode maintenant s'affirme de voiturer d'immenses affiches ou de faire défiler en procession de pauvres hères qui s'en vont, à travers la ville, portant comme des étendards de grands tableaux couverts de noms et de figures.

On le voit : c'est la réclame, le cabotinage dans toute sa fleur.

Il résulte de là que, pour seriner d'ineptes couplets à l'*Alcazar* ou à *Bataclan*, certains de ces bonshommes ou de ces femmes, qui naguère exerçaient le noble métier de cordonnier ou de brunisseuse, seront connus de tout Paris, et que, si l'un d'eux passe dans la rue en même temps qu'un grand avocat, un illustre médecin, un inventeur de génie et même un auteur dramatique à succès, la foule ne prendra pas garde à ce dernier et admirera béatement le pitre de vingtième ordre qui daigne fouler le pavé commun.

Cette pensée mettrait vite en rage quiconque n'aurait que celle de se montrer. Heureusement

pour l'homme de tête, il y a d'autres plaisirs que les rumeurs douteuses du dehors. Mais, vraiment, l'on ne saurait trop combler d'honneurs des gens qui en méritent si peu.

Et, puisque le public est, paraît-il, si désireux de contempler sous leurs véritables traits les êtres qu'il entrevoit sur la scène, pourquoi ne pas généraliser le procédé? Pourquoi les directeurs de théâtre n'offriraient-ils pas, de temps à autre, aux passants les traits des principaux interprètes du drame ou de la comédie en cours : amoureux, femme trompée, assassin, etc.

Cette galerie de médaillons enjolivés, plus intéressante que celles qu'emploient certains directeurs de journaux pour la publication de leurs romans, contribuerait sans aucun doute, au moment des crises, à la hausse des recettes.

CHAPITRE III

Artistes inoccupés. — Agences. — Tournées dans la banlieue. — Concerts de Sociétés. — Engagements.

Ce qu'on vient de lire a trait aux artistes engagés, placés. Mais la stabilité étant le moindre apanage de la carrière artistique, on retrouve aujourd'hui sur le pavé les gens qu'on avait applaudis la veille, dans une salle, et réciproquement. Aussi n'est-ce pas mentir au titre de cet ouvrage que d'abriter sous son pavillon de petites études extérieures, et de compléter le portrait de nos personnages par quelques-unes de leurs fréquentes situations.

Donc, à côté de ceux qui ont un emploi rétribué, et qui constituent le chœur favori de la Fortune, erre un immense troupeau d'inoccupés. Si des talents déjà éprouvés et en possession d'une certaine notoriété restent souvent inactifs ; si l'on voit tous les jours des troupes

de valeur exilées du théâtre et forcées de planter au loin une tente aventureuse, pensez, je vous prie, aux loisirs dont jouissent tous les inconnus qui n'ont paru que par intermittences sur des scènes plus ou moins obscures.

En dépit de toutes les tournées organisées et qui emportent en province, en Europe, jusque dans le nouveau monde le trop-plein des chanteurs et des monologuistes, le niveau ne baisse pas ici ; le flot atteint toujours la même effrayante hauteur. Pour un qui part, dix semblent éclore.

Quelque nombreuse qu'on suppose la tribu des préfets, des sous-préfets, des juges de paix et autres magistrats mis en disponibilité et courant sur l'asphalte parisien à la recherche d'une position, le calcul n'atteindra jamais celle des comédiens de toute sorte qui l'arpentent incessamment, à l'affût du moindre cachet.

Les sauterelles qui s'abattirent jadis sur le pays des Pharaons n'en donneraient qu'une faible idée. Dans certains quartiers, surtout entre les grands boulevards et les boulevards extérieurs, la gare Saint-Lazare et la Villette, il en pullule.

Parmi les nombreuses causes de cette surabondance, je n'en citerai qu'une : Pour être

sous-préfet, juge, ministre, il est nécessaire, à défaut d'autre qualité, d'avoir été nommé par quelqu'un, placé au-dessus de soi. Pour être artiste, qu'exige-t-on ? Rien. Quelques leçons à peine, un peu d'aplomb, et voilà tout. Vous vous faites mettre sur le programme d'un concert, à la salle des *Mille colonnes* ou du *Bock ruisselant*. Vous y paraissez, ou vous n'y paraissez pas ; vous y revenez, ou vous n'y revenez pas. Vous n'en êtes pas moins sacré artiste par l'imprimeur, ou plutôt par vous-même. Royauté sans liste civile, bien entendu, presque sans honneurs et qui, trop partagée, finit par rendre imperceptibles, insaisissables tous ces monarques de tréteaux.

Afin de paraître avec honneur sur les programmes, ces candidats à la gloire s'affublent de titres aussi ronflants que creux. Pour une fois qu'ils auront pris l'absinthe avec un acteur des boulevards et lui auront demandé conseil, ils écriront pompeusement sur leur carte : *Artiste du Théâtre des Menus-Plaisirs, du Théâtre Beaumarchais, des Variétés*, se vantant de confectionner gratuitement une importante réclame à ces théâtres.

Les plus modestes s'intitulent gravement : *Artistes des concerts de Paris*, ou, d'une manière

plus précise, des *concerts de Montrouge, du Trocadéro*. Que représente exactement cette dénomination ? — Rien du tout.

Quant aux revenus, il est facile d'en faire le total. Les organisateurs de ces fêtes musicales ont pour maxime qu'on ne doit rien aux débutants. Ces derniers ont, par conséquent, à fournir leur habit, leurs gants, leur cravate blanche, et... leur voix pour rien.

Heureuses les dames qui touchent une maigre pièce de cinq francs en compensation de tous frais, voitures comprises !

A ce propos, il est inadmissible qu'un impresario, qui pour ses programmes, pour la location de la salle, pour le droit des pauvres et le reste, dépense quatre ou cinq cents francs, se refuse à en ajouter cinquante en faveur des artistes, qui sont l'élément indispensable de la soirée. « On en trouve plus qu'on en veut, objecteront-ils. — Oui et non. Les bons, ceux qui attirent le public une seconde fois, se trouvent-ils à foison ? »

Non. Seulement, ce sont de bons enfants, qui ne réclament rien ; et on ne les violente pas pour les rétribuer. A eux de se défendre.

C'est, du reste, ce qu'ils font dès qu'ils sont

un peu blasés sur les bravos et les compliments des directeurs, et surtout dès que le besoin les presse. Après avoir visé en haut, ils visent en bas et déploient vers un but utile toutes leurs batteries. Ils assiègent les journalistes en leur contant des campagnes, des succès fantastiques à Montargis ou à Anvers, ne rêvent que de se faire présenter à Sarcey, à Lapommeraye et autres critiques en vue, pour solliciter d'eux une lettre de recommandation, un article, un simple mot d'éloge.

Bien entendu, si, dans l'entrefilet inséré, on ne les compare pas à Talma, à Rachel, à Frédéric-Lemaître, à la Patti ou à Sarah-Bernhardt, ils vous relèguent au rang des bourgeois ; si la recommandation reste sans effet (et c'est le cas ordinaire), ils vous traitent de nullité. Si elle réussit, pour un, dont la gratitude ne vous est même pas assurée, vous vous faites dix jaloux, dix ennemis.

Auprès des auteurs, même manège. Ils les prient de les entendre, de leur confier un rôle, d'écrire pour eux un morceau, affirmant qu'ils n'en trouvent aucun à leur mesure, comme si les trente et une librairies ouvertes au commerce spécial des monologues ne suffisaient pas à leur appétit. L'auteur naïf compose-t-il quelque chose pour eux, dix-huit fois sur vingt ce sera

peine perdue. Ils garderont son œuvre, et, s'il l'entend une fois en public, il pourra se dire privilégié.

Aussi, comme journalistes et auteurs tant soit peu sérieux ne s'occupent guère que des acteurs capables de les porter eux-mêmes, nos cent mille inconnus, doués ou non de talent et d'habileté, doivent, pour gagner leur pain, s'adresser à des *agences* ou *offices* parisiens, travaillant tant pour Paris que pour la province et l'étranger.

M. Théodore Massiac a publié dernièrement, dans le Supplément du *Figaro*, un article assez long sur les *Agences dramatiques et lyriques*. L'auteur nous y a nettement exposé avec quelle habileté, au moyen de quels tours iniques, ténors, falcons, soubrettes et pères nobles sont dupés, exploités par ce monde de financiers-bureaucrates. Il s'est complaisamment étendu sur le tantième des droits de commission que procurent aux *agents* les acteurs qu'ils ont fait engager, sur les procédés qu'ils emploient pour doubler et tripler rapidement cette somme, et sur d'autres détails non moins intéressants.

Quant aux cafés-concerts, M. Massiac a été assez bref. Il reconnaît que les agences spéciales qui les desservent constituent des maisons

tout à fait différentes, tant au point de vue des ressources que de l'administration. Mais, à part deux ou trois croquis pittoresquement crayonnés, je ne trouve guère d'envisagée que la question d'argent.

Je me félicite de ces lacunes, que je vais pouvoir combler, en mettant le doigt sur certains points très importants, je dirais presque essentiels de l'agence pour cafés-concerts.

A défaut du discrédit légitime qui s'attache aux établissements de ce genre, la misère qui s'exhale de la plupart d'entre eux suffirait à les rendre suspects. Certains, au premier coup d'œil, vous font mal au cœur.

Des murs presque nus ou ornés de mauvais tableaux; des fauteuils déteints; des meubles, qui, s'ils datent de la Restauration, en appellent une nouvelle; un piano exécrable; des chaises crasseuses : tel pourrait être au complet l'inventaire de ces lieux.

Spectacle pourtant bien anodin, comparé à celui qu'offrent la plupart de leurs habitués. Des hommes aux joues noires de barbe, coiffés tant bien que mal d'un chapeau de rencontre, et cachant à moitié, sous un pardessus, un gilet de flanelle et des vêtements rapiécés, marmottent quelques vers d'opéra; des femmes

vêtues d'un costume sombre ou criard, surchargé d'une fourrure de lapin, grelottent auprès d'un petit poêle et, leur rouleau de musique au bras, attendent leur tour avec anxiété.

De la salle voisine arrivent les éclats de voix de celui qui donne audition.

Bientôt il arrête le flot de ses mélodies pour entamer la discussion sur le prix auquel il met ses services. Heureux, quand, malgré sa situation de postulant, il possède assez de réputation et d'influence pour obtenir des conditions acceptables ou à peu près.

Quand une dame se présente, le premier soin de la personne préposée à l'agence est de voir si elle est jolie ou laide, âgée ou jeune; si elle se tient crânement, si elle a le ton déluré d'une soubrette, la face narquoise des paysannes, l'air goguenard des voyous. On cherche même à s'assurer autant que possible si, le cas échéant, elle disposerait d'une belle paire de mollets et de cuisses.

Bien entendu, quand l'extérieur de la postulante est trop déplaisant (dire qu'on le trouve quelquefois!) on lui déclare qu'il ne reste plus de place disponible qu'à Vitry ou à Barbezieux.

Résiste-t-elle au contraire à ce premier examen, on l'interroge sur l'état de sa garde-robe:

« Combien avez-vous de toilettes de soirée? — Deux. — Ce n'est pas assez. De même couleur? — Oh! non, l'une noire, l'autre violette. — Trop sombre; vous sembleriez en deuil. Le corsage pareil? — A peu près. — Il ne le faut pas. Les couleurs doivent être vives, tranchées : du rouge, du vert, du bleu! Combinez les tons de manière à produire de l'effet. Qu'on vous voie de loin! Échancrez bien votre corsage. Montrez beaucoup de poitrine. N'ayez pas peur; ce n'est nullement désagréable à ces messieurs. Maintenant, écoutez-moi. Vous pouvez facilement obtenir de grands succès; mais vous avez besoin de costumes, de beaucoup de costumes et de costumes bien faits. C'est le cachet d'une personne qui lui procure... des cachets. Les bracelets, les bijoux sont indispensables; des diamants feraient encore mieux; et vous devez être à même d'en avoir, car, je le suppose, vous ne manquez pas d'admirateurs, d'amis, qui s'intéressent à vous. »

La plupart du temps, la femme ne rit que du bout des lèvres.

Monsieur ne se montre guère généreux, et elle comptait sur son engagement pour retirer sa montre du Mont-de-Piété.

Enfin, arrive la question artistique. (Il était

temps.) « Quel genre chantez-vous, madame ?
— Oh! de l'opéra, de l'opéra-comique. —
Rien que ça? — Des romances aussi. — Par
exemple? — *Les fiançailles d'une fauvette; Les
amoureux au bois.* — Répertoire sérieux et qui
ne mord pas beaucoup sur le public. — Pardon! — Avec votre physique, vous êtes certainement appelée à chanter du gai. — Mon
professeur me conseille le sentimental. — Ils
sont tous ainsi. — J'y réussis bien. — Nous
allons voir; mais auparavant, un conseil, dans
votre intérêt, si vous le permettez! — Très
volontiers. — Le public n'aime guère ce qui
languit, ce qui traîne. Servez-lui du corsé, du
pimenté. — Je ne possède aucun morceau de
ce genre. — Qu'à cela ne tienne! je puis vous
fournir des chansons. En voici pour vous spécialement :

Pommes au lard, valse chantée;

Les astres en rigolade, rondeau avec gestes et
coups de gueule;

Les aventures d'un jambonneau, scie extra
folle;

J'ai des renvois de roquefort, couplets expressifs et naturalistes;

Une puce quelque part, excentricité très goûtée, et qu'on demande constamment. — C'est
peut-être au-dessus de mes forces. — Vous y

arriverez facilement. — Avez-vous des orchestrations? — Non, madame, mais nous pouvons vous en faire faire. — Merci. Je connais un violoniste qui m'en a déjà fourni plusieurs. — Oh! Il faut que cela soit très soigné, dans le goût du jour, et autant que possible, par un habitué. Nous en commanderons pour vous à bas prix. — J'accepte. Mais je vous prierais de m'entendre, si vous pouvez, tout de suite, car je suis pressée. — Parfaitement.

Vous devinez la joie qui règne à l'agence. Faire verser de l'argent par une personne qui venait en chercher, ou du moins lui ouvrir un compte qui permettra plus tard de retenir tout ou partie du montant des cachets. O splendeur de la diplomatie!

Si la femme est gentille, on lui demande aussitôt son âge, son adresse. Le but de ces questions est visible : trafiquer non seulement du talent, mais des charmes d'une créature qui se fie à vous; on lui réclame même son portrait, mais en robe aussi courte du haut que du bas, de façon à pouvoir mieux... juger. Enfin, certains hommes ne se gênent nullement pour tutoyer une dame dès la première entrevue et vouloir la prendre sur leurs genoux, la caresser, la retenir à dîner en tête-à-tête. Bien que je connaisse plusieurs personnes

que de telles indiscrétions, de telles licences ont tellement interloquées qu'elles sont parties, accompagnées, il est vrai, d'injures, d'ordinaire nos candidates montrent moins d'impatience et de pruderie, et donnent un semblant d'audition.

Mais la plupart des solliciteurs et solliciteuses, après avoir exhibé tous les trésors de leur voix et de leur mimique, raconté leurs exploits, leurs succès sur les plus brillantes scènes; montré des articles publiés sur eux par l'*Impartial de Giromagny* ou le *Strapontin de l'Atlas;* énuméré la liste de leurs admirateurs connus sur la place de Paris, et qui doivent, en les mettant en vedette, assurer le succès de la tournée, la plupart des solliciteurs et solliciteuses, dis-je, sont réduits, surtout s'ils résistent à certaines propositions commerciales et galantes, à accepter, tous frais payés, un modeste cachet de cent sous. Ils iront ainsi avec cinq ou six chansons ou morceaux d'opérettes, amuser les indigènes de Sceaux ou de Bagneux, embarrassés de leurs dimanches.

Ces petits voyages débordent, du reste, d'agréments pour qui n'a pas un caractère très difficile. Je me rappelle avoir beaucoup ri en allant, dans ces conditions, avec des femmes et leurs amis, courir la banlieue.

Nous montions en voiture, emportant le ballot des robes et de la musique; et en route pour la gare ! Une fois descendus du train, nous cheminions à travers les rues obscures de la localité, maudissant la boue et l'absence de véhicules. Enfin, nous atteignions le café indiqué. C'était vers les huit heures du soir. Une dizaine de bonshommes entourés d'épouses ou d'enfants, auxquels on avait l'air d'avoir promis ce spectacle en récompense de leur travail, se groupaient autour d'une petite estrade. Seuls, les gens affectant d'être blasés sur ces plaisirs continuaient dans un coin leur partie de dominos. La patronne nous accueillait d'un air souriant, puis, prenant à part notre amie, la guidait dans une pièce réservée pour la faire changer de toilette.

Mais peu à peu la salle s'est remplie, et bientôt le piano attaque la célèbre valse : *Premier baiser*. L'assistance, prise d'entrain, fredonne l'air, et plus d'un gars du pays en murmure sentimentalement les paroles à l'oreille d'une jouvencelle ravie. Le morceau achevé, une ritournelle lui succède ; en un clin d'œil bondit sur l'estrade une pimpante soubrette qui rossignole un refrain en levant la jambe et en retroussant un tantinet son cotillon de laine rouge.

« Bravo ! » crie-t-on de toutes parts. On la rappelle. A peine a-t-elle, par une deuxième apparition, contenté son public, qu'elle descend et va promener une petite bourse à travers les tables. Comment refuser à tant de gentillesse ? Les mains se vident. Elle remercie avec grâce et s'en retourne en sautillant. Autre artiste, autre quête. Après la femme, l'homme, et parfois l'enfant. Ainsi de suite jusqu'à épuisement complet du programme. Quelques auditeurs en maugréent intérieurement ; mais la physionomie à la fois luronne et triste de ces cigales les séduit, et ils acquittent leur tribut.

Cette petite recette, accrue surtout par la générosité de quelques favoris et fanatiques, sert à grossir un peu l'escarcelle des divas et du baryton, et les aide à compenser la maigreur de l'engagement.

A ceux qui s'étonneraient de la modicité de cette rétribution, on peut répondre, avec trop de raison, hélas ! que, par suite de la vulgarisation excessive de la musique, toutes les localités de France et d'Auvergne possèdent une fanfare, un orphéon, une troupe de comédie ou de drame, voire un corps de ballet ; que ce personnel leur suffit pour satisfaire aux besoins, aux appétits artistiques de la population et que,

par conséquent, les raffinés qui, seuls, viendraient à ces représentations ne seraient pas en assez grand nombre pour couvrir plus de frais ; que, d'ailleurs, la province, si prévenue contre les comédiens, s'est depuis longtemps dégoûtée des grivoiseries, des façons débraillées de nos chanteurs ambulants et que, dans telle ou telle petite ville, il faut vraiment du courage à un homme marié et même à un célibataire pour braver les propos qu'on fera pleuvoir sur lui si, malgré ses précautions, il est surpris dans un café à écouter des chansonnettes.

Toutes choses qui rendent le commerce artistique difficile.

Encore me suis-je tu sur les agences qui, après avoir attiré, par la promesse d'un cachet convenable, une multitude d'amateurs ou de gens du métier auxquels elles ont fait dépenser le voyage, l'équipement et le reste, déclarent, à l'heure de solder la note, qu'il y avait plus d'artistes qu'il n'en fallait et que, pour ne pas faire de jaloux, elles ne paieront personne.

J'ai, pour les affirmer, été témoin de pareilles scènes, où des exécutants de toute sorte, dont le nom avait contribué à remplir la salle, et, par suite, la bourse de l'impresario, se sont ainsi entendu remercier. Tout autre, à leur place,

eût traduit devant les tribunaux les farceurs qui abusent si salement des complaisances d'autrui et de leur propre parole. Eux, au contraire, sauf un ou deux, n'élevaient qu'une protestation des plus stériles et, en fin de compte, se décidaient à chanter.

« Pourquoi ? » demanderez-vous.
— Mon Dieu ! pour se faire connaître.
« Ça fait toujours de la réclame, » disent les débutants. Comme si cela les posait, les engraissait, d'être continuellement mystifiés ! Ils le croient pourtant, et cette confiance les stimule.

Mais leur principal mobile est encore la vanité.

Ah ! paraître ! O bonheur ! O joie suprême ! Pas même paraître, se faire annoncer, se faire attendre : Quel rêve ! Voilà ce qui explique comment tant d'artistes connus prêtent si facilement, si gracieusement, leur concours pour tant de fêtes à bénéfices et autres cérémonies ! Tels membres de nos premières troupes dramatiques et lyriques autorisent facilement le premier journaliste venu à les faire mettre sur tous les programmes qu'il leur plaira. Que deux ou trois cents confrères aient reçu une pareille invitation ou une offre de services dans ce sens, et sur-

tout qu'ils l'exécutent, et vous jugerez la peine que les jeunes doivent avoir à percer, les organisateurs préférant, pour le même prix, les connus aux inconnus.

De là, le nombre considérable de sociétés littéraires et dramatiques qui se fondent de tous côtés dans Paris.

Le développement de l'instruction, la propagation des chefs-d'œuvre anciens et contemporains, le désir de les connaître davantage et de se les assimiler, le besoin de plaisirs intellectuels, certains goûts de bohème et d'émancipation, des ambitions artistiques surexcitées par les réclames de certaines personnalités tapageuses : voilà autant de causes qui contribuent sans cesse à leur recrutement.

C'est sous les titres les plus variés : l'*Abeille*, les *Estourneaulx*, l'*Essor littéraire*, l'*Éclat de rire*, les *Jeunes Artistes*, les *Indépendants*, et beaucoup d'autres loin de ma mémoire en ce moment-ci, qu'ils se présentent au public et à la presse.

Bonne occasion pour nous de noter quelques détails sur ce petit monde.

Tout d'abord, pour que la société naisse, vive, fonctionne et porte ses fruits, chacun de ces amateurs de comédie ou de chant doit verser une cotisation annuelle.

Plus dévoués encore à leur cause que certains artistes qui prêtent leur concours en retour d'un cachet... gratuit, ceux-ci paient pour jouer. Mais la passion leur sert d'excuse. Il est certainement plus noble d'apprendre par cœur des tirades de Victor Hugo ou de Dumas, des drôleries de Labiche, des monologues d'Erhard ou de Grenet-Dancourt, que de rester entre les murs empestés d'un estaminet, occupé à boire, à pousser le billard ou à perdre des parties d'écarté.

C'est même plus conforme aux prescriptions de l'hygiène et de l'économie.

Donc, sur les ressources d'un budget aussi modique que volontaire, le conseil d'administration organise, dès la reprise de la saison d'hiver, des représentations de jour et de nuit. Pour cela, on loue une des nombreuses salles qui se prêtent aux usages les plus divers : repas de noces, bal de bienfaisance, réunions électorales, scènes de pugilat, ou même un café chantant disponible pendant la journée.

Cela fait, on invite tous les parents, amis et connaissances. Ceux-ci, outre leur invitation personnelle, reçoivent des billets à distribuer également à leurs parents, amis et connaissances respectifs.

Quelle bonne aubaine pour toutes ces famil-

les ! Le prix élevé des places, les frais de toilettes et de véhicules, l'heure tardive de la sortie ou la licence des pièces leur interdisent à peu près complètement le théâtre. Les cafés-concerts les dégoûtent, tant par la grivoiserie, la grossièreté des morceaux qu'on y débite que par la mauvaise tenue des auditeurs, transformés la plupart du temps en braillards, et l'atmosphère qui y sévit, empoisonnée de liquide et de tabac.

Aussi un programme mentionnant, avec des intermèdes de bon aloi, un ou deux vaudevilles courts, amusants, convenables, et l'espoir de se trouver en compagnie d'un monde comme il faut, les font-ils accourir en foule.

Le prix d'entrée se réduit à un droit de vestiaire, variant entre quinze et trente sous, destiné à couvrir les dépenses des organisateurs. Pour cette faible somme, ils vont, pendant quatre ou cinq heures de suite, goûter un bonheur parfait.

La salle est comble. Quelle assistance à la fois simple et choisie, honnête et joyeuse, sympathique et accueillante ! On y voit rayonner des fronts charmants de bambins et de jeunes filles.

Tout le monde se salue et cause. On dirait une fête intime ; et c'est presque au mi-

lieu de l'allégresse que le spectacle commence.

Nous n'insisterons pas sur ces chansons, ces romances, ces duos, ces pochades, ces monologues, ces saynètes, entendus un peu partout, mais débités généralement avec une gentille finesse, une verve franche et une ardeur de conviction qui manque à beaucoup d'artistes. Bien entendu, que tel amateur reste coi dans un morceau, qu'une dame s'entrave dans sa robe, ou que le souffleur oublie son rôle, on n'entend ni les protestations, ni les sifflets, ni les battements de pieds et de cannes des spectateurs exigeants, mais, au contraire, jaillir des fusées de jolis rires, de naïves exclamations ou d'aimables réflexions entre voisins. Tous débordent d'indulgence.

Il y a là, d'ordinaire, un grand sujet d'attraction : un drame inédit de *jeune*.

Rebutés ou épouvantés par les directeurs de théâtres, un nombre incalculable d'auteurs nouveaux se rabattent sur les présidents de sociétés littéraires, et leur demandent un asile ou plutôt un tremplin, d'où ils pourront se lancer et franchir l'espace qui les sépare des établissements cotés.

Grâce aux relations qu'ils entretiennent avec quelque membre du cercle, ils intriguent, se faufilent, se poussent et parviennent enfin à leur

but : voir leur œuvre représentée une fois.

Si elle réussit, et surtout s'ils s'entendent à faire jouer les fils d'une diplomatie habile, ils arriveront peut-être, en passant par certaines conditions, à la caser dans un théâtre.

Quoi qu'il en soit, la séance se termine dans d'unanimes applaudissements ; et l'on remarque plus d'un sourire, plus d'un appel échangé entre la salle et la scène.

En effet, spectateurs et artistes s'y connaissent tous.

Pour les hommes, à de rares exceptions près, aucun n'est admis à paraître dans les comédies ou intermèdes, s'il n'appartient au cercle. Ils sont si nombreux et tous ont un tel désir de faire leur partie qu'on n'abandonne que difficilement la place à un étranger.

Pour les dames et demoiselles, à l'instar de la vieille chevalerie, nos amoureux du beau langage leur ouvrent largement les bras.

Ce gracieux personnel se recrute soit parmi les débutantes des théâtres, soit parmi les élèves du Conservatoire, soit à domicile, parmi les obscures amantes de l'art, mais surtout dans les nombreux cours de déclamation et de chant. Inimaginable, en effet, la quantité de femmes et de jeunes filles amoureuses de la rampe et qui, jalouses des lauriers de Judic, de la Patti et de

Sarah-Bernhardt, traversent d'une façon plus ou moins longue, des salles comme celles de MM. Talbot et Dupont-Vernon, de Mlle Scriwaneck, de Mme Picard, etc.

A quel sexe décerner la palme pour le zèle, la bonne diction, le succès enfin? Je ne sais. Les deux camps rivalisent et s'égalent en se complétant.

Seulement, du côté des femmes, couve plus d'ambition.

Parmi les hommes qui jouent là, presque tous, dans la vie pratique, tiennent un commerce, exercent une profession quelconque et ne cherchent en ces occasions qu'un plaisir momentané d'amateur.

Les femmes, au contraire, employées dans le magasin ou le ménage de leurs parents, n'attendent la plupart que de s'être préparées et révélées suffisamment pour affronter les tréteaux avec quelques chances de succès.

Aussi montrent-elles en général un empressement extraordinaire, une ardeur inouïe. De rudes appétits les talonnent. Songez : de la loge étroite, de l'atelier prosaïque, de la boutique poudreuse de leurs familles s'élever par dégrés jusqu'aux cimes de la renommée, conquérir la gloire, les cœurs, l'or et les bijoux : Quel rêve !

En attendant les... désillusions croissantes de l'avenir, tous ces amateurs travaillent, intriguent et s'amusent. Je n'oserais même assurer qu'ils s'en tiennent entre eux aux tirades et aux répliques sentimentales de leurs drames, puisque, de temps en temps quelques-uns s'aventurent dans les unions... sérieuses. Camarades et auditeurs, chacun leur sourit; et, jusqu'au jour où les directeurs leur verseront dans les mains de jolis rouleaux d'or, les présidents de cercles leur paient des courses en fiacre, des bouquets d'un franc et des réclames dans certains journaux à un sou.

Au sujet de ces articles, la plupart étant (qui l'ignore?) écrits à peu près par les artistes eux-mêmes, qu'on juge comme ils s'épargnent les éloges! Les rédacteurs chargés de la *Soirée parisienne* sont forcés d'en couper plus des trois quarts. Dès que le journal contenant le relevé de leurs... effets et gestes a paru sur le boulevard, radieux, ils courent en acheter une dizaine de numéros (ce qui explique un peu l'hospitalité desdites feuilles); et, après avoir collé l'extrait qui les intéresse sur leur album, leur *Livre d'or*, ils en envoient à toutes les personnes de leur entourage, et ne sortent plus de chez eux sans en emporter un exemplaire qu'ils ex-

hiberont fièrement, même sans réquisition.

Ravissante candeur du débutant.

On n'a vu jusqu'ici que le beau côté de la médaille ; mais le revers !

D'abord, de quel feu il faut être dévoré pour, après six et sept heures de travail au bureau ou au magasin, s'en aller, chez un partenaire ou dans une salle, répéter pendant vingt et trente jours de suite une pièce qui vivra quarante minutes à peine !

Puis que de tracasseries, que de labeurs, que de démarches, que d'agacements, que de vexations dans la tâche multiple des directeurs, tant pour choisir que pour guider, conseiller les membres de la troupe, leur donner non les rôles qu'ils demandent, mais ceux auxquels ils sont aptes et mener à bien la gestion financière de la société !

Heureux quand les recettes couvrent les dépenses, si modérées soient celles-là !

Une chose qu'on ne croira qu'après expérience, c'est que ces séances sont, tous frais payés, très peu productives, même quand elles ne laissent rien à désirer.

Je me rappelle avoir une fois, avec certain ami très entreprenant, loué une des salles les plus centrales, *le Grand-Orient*. Après avoir

bondé tous les coins, nous refusâmes une cinquantaine de personnes.

Le nombre de billets de faveur était fort minime, et l'auteur de la pièce avait abandonné ses droits. Eh bien (cela tint-il à notre inexpérience sur certains points ?), défalcation faite de toutes dépenses, nous gagnâmes... vingt-sept francs. Que penser de ceux qui n'ont qu'une salle à moitié pleine ?

Avis à ceux qui seraient tentés d'organiser de ces soirées en vue du lucre ou d'un bénéfice de charité !

Le résultat le plus ordinaire de ces représentations, pour ceux qui les entreprennent, est de s'attirer des inimitiés. Pas une personne pourvue de quelques relations ne contredira ceci : que le meilleur moyen pour se brouiller avec des artistes est d'organiser une représentation quelconque Tel ou telle de ceux que vous aurez engagés se plaindra d'avoir été porté sur le programme à une place indigne de son mérite. Si c'est une dame (cas le plus fréquent), il faut se défendre contre la mère qui, dressée sur ses ergots, prétend qu'on n'a jamais infligé à sa fille pareil affront. Un autre se vantera d'avoir obtenu un cachet de cinq ou dix francs. Alors les camarades partis sans cadeau se monteront la tête, accourront chez vous pour décharger leur

colère et réclamer la récompense accordée soi-disant à un privilégié. Riposter à ces attaques n'est pas toujours facile, et parfois l'on se voit contraint à fermer tous ces becs affamés avec la pièce d'argent qu'ils réclament.

Quant aux moindres acteurs de votre connaissance que, faute de place, vous n'aurez pu faire jouer, ils vous le reprocheront amèrement. Désireux de réparer votre oubli et de vous remettre dans leurs bonnes grâces, vous saisirez la première occasion de leur être agréable. Ils n'auront alors rien de plus pressé que de demeurer chez eux.

D'autres, il est vrai, combleront cette lacune, car (phénomène des plus drôles à observer dans ce monde-là), il y a des couples, des artistes qui s'entraînent mutuellement. Invitez-vous l'un d'eux, aussitôt il essaiera de vous passer son camarade ou son Ernestine. Demandez-vous le concours d'Ernestine, elle vous propose Justin et Anatole, deux types remarquables. Tous les deux ou tous les trois semblent avoir juré un pacte d'union et, pour égayer les masses, s'en vont de société en société, suivis même de leur famille et de leurs claqueurs.

Une des principales causes (qu'on me pardonne cette digression !) du discrédit où sont

tombés les grands concerts de société et des difficultés qu'on éprouve à organiser dans certaines salles, notamment au Trocadéro, une matinée fructueuse, c'est ce procédé, fallacieux et inique envers le public, qui consiste à remplacer sur la scène des artistes connus et inscrits au programme par des gens totalement ignorés.

Après les affiches qui annonçaient :

M. V... de la Comédie-Française,
Mme X... du Grand-Opéra,
M. Y... de la Porte-Saint-Martin,
Mlle Z... des Bouffes-Parisiens, et d'autres à l'avenant, on voit arriver un ou deux débutants des Gobelins, une apprentie sentimentale de Grenelle, un baryton lauréat du Conservatoire... de Nantes, un vieux danseur du casino de Cabourg, le tout compliqué d'un pianiste accompagnateur breveté, prêté spécialement par le cercle, *les Héroïques* de Clichy-la-Garenne.

De là, indignation générale des spectateurs. Celui-ci proteste, alléguant qu'il n'en a pas pour ses trente sous ; celle-là trouve trop chère son invitation avec droit d'entrée à cinquante centimes. Le chroniqueur du journal *Tout-Bercy*, venu pour contempler de près les rois et les princesses de la scène, se lève furieux, pareil à

Jupiter brandissant sa foudre, et s'écrie que la critique saura faire son devoir.

Bref, on se retire dégoûté et l'on ne revient plus qu'avec des billets de faveur complets.

Mystification pour mystification, je préfère, surtout au point de vue comique, celle que pratique maintes fois un impresario de Paris et de la banlieue. Il met bravement, grandement sur ses bulletins les premiers artistes du *Théâtre-Français*, de l'*Opéra*, de l'*Opéra-Comique*, du *Vaudeville*, des *Nouveautés*, des *Variétés*, de l'*Eldorado*, de l'*Alcazar* (pour tous les goûts, comme on voit); et, à un certain moment de la soirée, il les montre *imités* (c'est écrit en caractères minuscules) par un intelligent et habile comédien.

Bien trouvé, n'est-ce pas ?

Et que dire de son fameux et unique panier de vin de Champagne qu'il offre en loterie depuis dix ans en le faisant gagner chaque soir par un compère qui le lui rend après la séance.

Comment voulez-vous qu'un homme si entendu, si habitué à se moquer du public, cet être qui passe pour grincheux, ne se moque pas des artistes, ces gens essentiellement maniables ?

Si dérisoires que soient les avantages résultant de ces excursions hebdomadaires, surtout

pour quiconque les opère gratuitement, ils dépassent, on peut l'affirmer sans paradoxe, ceux que confère, pour une tournée sérieuse, certains engagements de début écrits et signés.

Si je n'avais eu des preuves, je ne l'aurais jamais cru ; mais, devant la réalité palpable, on est bien forcé de s'incliner.

J'ai là, entre les mains, un *engagement* qui m'a été remis par une de nos premières chanteuses mondaines. L'amour de la fantaisie l'avait poussée naïvement à tenter la fortune et le succès ; mais elle se retira vite, outrée des exigences de l'impresario.

Et, en vérité, après lecture d'un morceau pareil, on se demande, comme Cicéron du temps de Catilina : « Dans quelle ville vivons-nous ? Quelle république est la nôtre ? » Les chartes octroyées par nos rois paraissaient trop dures pour leurs sujets. Eh bien ! que diront ceux qui auront pris connaissance de ce traité ?

Sur dix-neuf articles, dix-huit sont contraires aux intérêts de l'artiste. Presque tous commencent par ces mots : « L'artiste s'engage… »

Seul, le directeur ne s'engage à rien. Je comprends maintenant le soin avec lequel ceux

qui s'y sont soumis cachent de pareilles condamnations.

Condamnation n'est pas exagéré. En effet, en dehors du droit de tuer, aboli en fait depuis longtemps dans notre société et le droit de battre, de cravacher, réservé aux impresarii américains, quel pouvoir cet engagement refuse-t-il au directeur sur ses artistes, sur ses esclaves?

Voici le premier article, le plus doux sans nul doute, celui qu'on a doré pour faire passer les autres. Je les cite textuellement :

« ARTICLE PREMIER. — M^{lle} D... s'engage à remplir au concert *d'Idalie*, à Vincennes, ou tout autre qui lui sera désigné par le directeur..... »

Pourquoi pas à Vannes ou à Gap?

« Et même deux fois par jour, l'emploi de chanteuse de genre jouant dans l'opérette et le vaudeville, à tenir ledit emploi en chef ou en partage, *à la seule volonté du directeur.* »

Le czar ne parlerait pas mieux.

« A se fournir de tous costumes, perruques, accessoires, rôles, partitions et orchestrations dont il sera besoin ; à apprendre les rôles qui lui seront distribués savoir : pour l'opéra et l'opérette, un acte en huit jours, deux actes en

dix jours, trois actes en quinze jours, quatre et cinq actes en trois semaines ; pour la comédie et le vaudeville, cinquante lignes de poème par jour et, pour le drame, un drame, quelle que soit sa longueur, du lundi matin au dimanche soir. »

Est-ce assez corsé ? Quelle mémoire il faut ! Quelles facultés puissantes d'assimilation, de diction ! Il y a de quoi faire frissonner un homme de génie.

Mais continuons :

« ART. 3. — L'artiste s'engage à se conformer aux usages et règlements, à assister à toutes les leçons, ensembles et répétitions qui seront indiqués au billet de service, *même après le spectacle.* »

Même après le spectacle !

Donc, point de repos. Et si la débutante n'a pas une bonne pour faire son ménage, s'occuper des provisions et préparer le repas, comment en sortira-t-elle ?

Passons à l'article 4.

Qu'on me réponde s'il n'est pas atroce !

« Le directeur se réserve le droit absolu de résilier le présent engagement après le premier mois, en prévenant l'artiste huit jours à l'avance, même dans *le cas où l'artiste aurait réussi dans ses débuts.* »

Si, quand elle réussit, elle peut être congédiée, à quoi ne doit-elle pas s'attendre quand ce début ne donne qu'un résultat douteux ! Puis, la moindre calomnie engendrant la brouille, qu'on juge à quel léger fil tient l'avenir de l'actrice !

Pour ne pas perdre le goût du vinaigre, lisons encore ceci :

« Art. 5. — En cas de maladie de l'artiste, les appointements sont suspendus de droit. »

Juste au moment où l'artiste aurait besoin de secours, de tranquillité pour se remettre ; où la charité et l'intérêt bien compris s'uniraient pour conseiller au directeur un peu de condescendance, juste à ce moment, il lui ferme sa bourse et abandonne l'infortunée à son sort. Supposons, et c'est le cas le plus fréquent, qu'elle se trouve en province ou à l'étranger, la voilà exilée, incapable de se mouvoir, d'implorer même la pitié et réduite à solliciter d'un officier de police une aumône sur les fonds publics.

Je me rappellerai toujours cette pauvre fille qui, dans un bouiboui d'Orléans, chantait exténuée, pâle sous le fard, les traits amaigris, les yeux cernés et respirant la maladie par tous les pores. Son amant l'avait rendue mère et délaissée.

Elle était seule, absolument seule. Mais, nous disait-elle, plutôt que de subir une résiliation, je tiendrai bon jusqu'à ce que je tombe sur la scène. Un jeune homme charitable et riche se trouva là qui, ému jusqu'aux larmes d'un tel malheur, paya son dédit, j'allais écrire son rachat au barnum, et l'emmena dans une ville du Midi. Elle garda bel et bien le lit pendant deux mois, souffrant d'une bronchite attrapée dans les courants d'air de son beuglant. Hélas ! que n'aurait-elle pas eu à souffrir encore si elle n'avait pu compter que sur ces directeurs après lesquels ses pareilles soupirent tant !

On objectera à ces critiques qu'il y a l'article des appointements. C'est le seul qui soit en faveur de l'artiste. Mais pas trop d'illusions ! Le voici dans toute sa splendeur !

Le papier que je commente concernait, souvenons-nous-en, une personne qui, au jugement de professeurs du Conservatoire, pouvait rivaliser avec les premiers sujets de l'Opéra-Comique.

« Art. 7. — Il sera payé par le directeur, à titre d'appointements, la somme de cent cinquante francs par mois. »

Pour tant d'argent ne soyez pas ingrate,

Vous avez, mademoiselle, cent cinquante francs par mois à toucher. Eh bien ! voici l'article 14, aussi grand que le roi porteur de ce numéro, qui va vous apprendre que vous ne les méritez même pas, puisque, « pour faciliter le succès de l'entreprise, l'artiste s'engage à jouer dans la saison dix rôles de complaisance. »

On ne saurait évidemment trop se sacrifier pour favoriser le succès d'un homme si probe, si désintéressé, si généreux.

Aussi, comme il récompense bien ses administrés ! Avec quelle faveur, quel luxe il les traite !

« ART. 15. — Le directeur remboursera à l'artiste son voyage en troisième classe. »

Un peu plus, il la mettrait dans le wagon à animaux.

Mais une artiste, semble-t-il, ne peut assez s'humilier, et, pour prouver sa reconnaissance à son bienfaiteur, elle s'engage, aux termes de l'article 16, « à paraître et à chanter dans les chœurs, dans tous les ouvrages où son concours sera utile. »

En voilà de la marge !

Pourquoi donc ne délivrerait-elle pas les billets au contrôle, ne porterait-elle pas la valise de Monsieur, ne cirerait-elle pas ses

bottes, ne lui borderait-elle pas sa couverture après l'avoir régalé ?

Quelques-uns crieront peut-être à l'exagération. Qu'ils se désabusent promptement ! Que serait, en effet, une telle servitude à côté de celle que mentionnent certains traités que j'ai eu l'occasion de voir, notamment dans le Midi !

« Les dames auront d'office leur couvert mis à la table du directeur, et le montant des repas, pris ou non, sera retenu sur leurs appointements mensuels.

« Elles s'engagent, en outre, à rester tous les jours, de deux à quatre heures de l'après-midi, dans la salle du café et à répondre aux personnes du dehors désireuses de consommer, d'assister aux répétitions ou d'être renseignées sur la troupe, le programme, les représentations. »

Comment trouvez-vous cette contrainte, mal déguisée, à la débauche ? Faire d'une chanteuse un appât aux caprices lubriques du premier venu, l'obliger à écouter des propositions déshonnêtes, à trinquer effrontément avec lui et à subir ses attouchements; cela pour racoler la clientèle, économiser des dîners et s'engraisser des largesses de l'amant.

Quelle différence voyez-vous entre un tel régime et celui des maisons patentées ?

— Une bien petite, sans doute, surtout quand vous saurez que ces femmes, qui ont passé une partie de la journée et toute la soirée entre les quatre murs de leur établissement sont encore forcées, malgré la fatigue, de tenir compagnie à leur aimable patron jusqu'à deux heures du matin. Ne faut-il pas procurer à leur cœur l'occasion de s'enflammer pour quelque godelureau entiché d'actrices ? Avec deux ou trois plats épicés, des vins capiteux, quelques caresses et... un petit cadeau au directeur, le galant est sûr de soumettre la vertu la plus rebelle et de la ramener chez lui, peu ou point solide sur ses jambes. N'est-ce pas là le comble de l'ignominie et devrait-il se trouver une seule femme, à peu près digne de ce nom, pour souscrire à de pareilles obligations ?

Mais, laissons de côté ce que ces dernières clauses offrent de répugnant pour la dignité humaine, présentées surtout sans nulle réticence dans un contrat, et ne nous souvenons que du traité étudié plus haut.

Chose effroyable à dire : ce traité contient en lui-même toutes les horreurs de la prostitution obligatoire, puisque, il est aisé de le

comprendre, cent cinquante francs par mois ne suffiront jamais à l'entretien, à la toilette et à tous les menus frais d'une chanteuse.

Eh bien ! au bas d'un tel engagement, on peut lire ces mots, si expressifs dans leur brièveté :

Tout cela est fait double et de bonne foi.
 A Paris, le...

A Paris, la ville des lumières, au siècle de la philanthropie poussée à l'excès ! Alors qu'on porte et qu'on nourrit à l'hôpital le plus infime individu, il y a des gens décorés du nom d'artistes qui passent sous ces fourches caudines et mènent une vie semblable !

Vraiment, le traité que les Prussiens ont imposé à la France vaincue en 1870 était doux à côté de celui-là. Et la personne qui m'a livré ce document, personne des plus intelligentes, des plus capables, aurait peut-être fini par y mettre son nom sans l'intervention de sa mère qui demanda de le lire chez elle attentivement. Les mères peuvent donc avoir du bon, puisque celle-ci fit comprendre sans peine à sa fille que ce traité équivalait à un déshonneur, à un supplice.

Mais, pour une qui refuse, que d'autres qui

s'y soumettent ! Qu'on nie maintenant la vocation, cet appel formidable du Dieu qui pousse l'homme et la femme sur les planches, lorsque, pour cent cinquante francs, exposés même aux dédits, aux amendes, aux retenues, ils consentent à quitter maison, famille, amis, à courir les risques des voyages, à braver les intempéries des saisons et des climats; à loger dans de sordides auberges, à surmener sans cesse tête, gosier, jambes et bras ; à endurer la faim, la fatigue, les indispositions, les énervements; à se priver presque tout le jour de liberté, d'air et de lumière dans des couloirs glacés et des loges ouvertes à tous les vents, et à affronter sur la scène les sifflets d'un public tantôt idiot, tantôt méchant.

A tout cela quelle perspective ! Souvent une déconfiture, une débâcle; l'impresario lâchant ses artistes et eux, mis soudain sur le pavé, obligés d'implorer la pitié publique ou de s'organiser difficilement en syndicat pour gagner de quoi se rapatrier. Si, au contraire, l'entreprise réussit, à part quelques femmes qui rapportent de leurs excursions deux ou trois bijoux, ou un poupon à nourrir, ils ne s'enrichissent guère, exploités tant par leur maître que par leur propre caprice, qui a semé

partout l'argent. Leur gloire sera-t-elle considérablement accrue? Après deux ou trois ans de cette vie; quand, tout couverts de lauriers cueillis à Besançon, à Périgueux ou à Madrid, ils croiront entrer de plain pied à l'*Opéra* ou aux *Nouveautés*, on leur répondra : « Paris ne vous connaît point. Faites un stage. »

Et les voilà réduits à reprendre le collier de misère !

O ouvriers qui régnez en despotes sur le riche et le bourgeois, et vous plaignez constamment d'être exploités ; ô ouvrières taxées de naïves et de modestes, mais si entendues dans l'art de concilier le travail avec le plaisir ; ô gentilles soubrettes qui savez si bien faire chanter les notes des fournisseurs et valser le panier des maîtres, que d'autres vous trouvent simples et inhabiles; vous me semblez, à moi, supérieurement roués.

Quant aux chanteurs qui vont de ville en ville, à travers les obstacles, les souffrances et le dédain des populations, détailler les horribles œuvres de nos concerts, je les plains et je les admire. Ils ont incontestablement le droit d'être applaudis et, partout où je les rencontrerai désormais, je les bisserai indifféremment, eux qui ont tout abandonné pour des bravos.

Ils nous prouvent que le romanesque n'est pas éteint chez nous et qu'un second Théophile Gauthier pourrait encore écrire les aventures d'un nouveau baron de Sigognac.

Je n'ajouterai qu'un mot : Les conventions faisant les lois, dès l'instant qu'on les accepte on est tenu de les observer. Néanmoins, nous assistons évidemment là à une exécrable exploitation. Ce n'était pas la peine de raser la Bastille et d'émanciper les nègres pour laisser les blancs gémir en France d'une tyrannie pareille.

CHAPITRE IV

Présentation, réception, confection des œuvres. — Rapports des artistes et des auteurs. — Collaborateurs. — Fournisseurs.

Mais laissons là ces déboires, ces tourments, affreux côtés de la carrière artistique, dont un second Mürger pourrait dépeindre les mœurs sous le titre de l'*Avide Bohème*, pour envisager de nouveau les agréments qu'elle réserve aux chanteurs attitrés des cafés-concerts de Paris.

Un autre privilège qui les distingue, c'est qu'au lieu de subir les rôles, ils les choisissent.

Voici comment la chose se passe généralement :

Vous venez d'écrire une chanson. Que la musique soit oui ou non composée, vous remettez vous-même ou vous faites, par un commissionnaire, par le chasseur de l'endroit, remettre

vos paroles à l'artiste que vous jugez apte à les interpréter. Deux ou trois jours après, vous revenez le voir. A ce propos, je dirai, et l'on me croira sans peine, qu'il y a là de rudes épreuves pour le débutant, soit que, jeune et timide, il tremble devant une jolie femme ou un homme rébarbatif, soit que, plus rassis, plus philosophe, il songe que c'est peut-être une blanchisseuse, un tonnelier de la veille qui va se prononcer sur ses vers. Nul auteur arrivé n'oubliera, je le présume, l'émotion qui le saisissait à ses débuts quand il sollicitait une audience de nos divas ou de nos chanteurs en renom. J'en ai connu même qui attendaient en frémissant le jugement de ces toutes-puissantes bouches.

En effet, chaque acteur demeure, en ce qui concerne le choix et l'interprétation de ses chansons, son seul inspirateur, son maître suprême; ce n'est que rarement, dans une circonstance spéciale, pour récompenser un service rendu, ou pour se faire bien venir d'un critique, d'un journaliste influent, que le directeur imposera à un membre de la troupe une œuvre à créer. On peut donc contempler au concert la décentralisation administrative dans tout son plein.

Les dames sont, en général, polies et affa-

bles, du moins assez familières, et vous mettent vite à l'aise. Toutes ne vous recevront pas dans leur loge sous le simple costume d'Ève; mais, si vous y entrez à ces moments où la bourgeoise se transforme en actrice et où l'actrice redevient bourgeoise, vous n'aurez aucune difficulté à surprendre les trésors que, suivant le poète,

> Vous dérobe
> Voile ou robe.

Pour ceux qu'émoustille la vue d'une épaule rose et dodue, d'une poitrine agréablement bombée ou des mollets arrondis et fermes, c'est une entrée en matière on ne peut plus engageante pour parler ou même ne pas parler de chansons.

Mais, supposons-le : notre auteur ne perd pas de l'œil son but ; il demeure solide sur l'étrier de la vertu ; et, entamant le chapitre des œuvres nouvelles, des poésies inédites, il offre bravement sa chanson.

Bien entendu, la dame, souvent surprise de l'arrivée d'un nouveau monsieur, demandera deux ou trois jours pour en prendre connaissance. Ce n'est pas qu'il faille avoir grande littérature pour juger des œuvres comme celles que nous apprécierons plus loin.

La chose lui plairait-elle, elle n'aurait rien à déguiser et ne demanderait même pas de corrections, embarrassée peut-être d'expliquer en quoi consistent les défauts ; mais, en cas de refus, et c'est là le cas le plus fréquent, elle veut préparer sa réponse.

Sauf quelques-unes qui sont foncièrement sottes et grossières et qui vous répondront sèchement : « Ce n'est pas pour moi, » sauf quelques autres, bonnes gaillardes sans coquetterie qui se font gloire de parler franchement de tout et appellent les auteurs : « *Mon gros chéri, mon gros poulot,* » la plupart, grâce au tact et à l'amour-propre communs à leur sexe, ne refusent guère quoi que ce soit sans compenser par de bonnes paroles l'ennui d'un échec.

Avec leur habileté naturelle, elles prétextent que les couplets ne sont pas assez accentués pour elles ; que le public ne saisirait pas ces nuances ; que le directeur demande des choses plus corsées ; qu'elles en ont déjà chanté du même genre ; qu'elles ont tellement de créations à faire que la vôtre ne passerait pas avant trois ou quatre mois, etc., etc.

Encore celles-là montrent-elles de la franchise ; mais il en est qui ont coutume de tout accepter, quitte à ne chanter absolument rien.

Pour peu que l'auteur connaisse leur amant, leur ait été recommandé ou leur paraisse aimable, elles lui disent toujours oui, ne serait-ce que par crainte de le froisser et dans le but de se faire un ami, un admirateur de plus. Chanteront-elles son œuvre ? C'est tellement impossible que cela se pourrait, surtout s'il emploie les grands moyens; mais s'il laisse les événements suivre leur cours, le susdit morceau ira rejoindre les cent autres reçus de la même façon. Alors visites réitérées de l'auteur chez son interprète... future. « Quand me chanterez-vous? — Mon cher, je sais par cœur votre chanson. Je la lancerai au premier jour. Attendez encore un peu. Ce n'est pas ma faute, je vous le jure, si je retarde. »

Un mois se passe. Il a écrit vingt billets doux, parlementé avec Pierre et Paul, envoyé deux ou trois bouquets. Il ne sait que penser, se répétant sans cesse : « Ça lui va comme un gant. Quel succès elle aurait là! »

Puis, six mois s'écoulent, un an, un an et demi. Il comprend qu'il a été joué. Elle chante toujours du nouveau, mais rien de lui. Parfois il oublie; mais parfois il garde rancune et trouve moyen, s'il est en position, de débiner l'actrice dans des journaux. Ce qui explique les entrefilets si méchants, si injustes qu'on y trouve

décochés à tout propos contre telle ou telle femme. Que voulez-vous ? Les journalistes n'ont pas tout à fait tort.

Cela n'empêchera pas notre perfide, dès qu'on lui présentera un autre auteur, de lui murmurer avec des œillades et des minauderies : « Oh! monsieur, que vous seriez aimable de me faire une chanson! Je n'en ai pas. »

Elle est même capable, par étourderie, de réitérer l'invitation auprès de l'un de ceux qui attendent d'elle leur tour pour deux ou trois romances apprises depuis longtemps.

Quelle que soit la douceur de l'illusion, bien des chansonniers préféreraient ne pas être bernés, fût-ce gentiment, et savoir à quoi s'en tenir sur leurs œuvres, que d'être ballottés entre les ennuis, les fatigues, les embarras et les déceptions.

Comme il est aisé de le comprendre, plus l'acteur ou l'actrice a de réputation et de succès, plus son abord et sa conquête présentent de difficultés. C'est fatal. Chacun sait qu'à la première nouvelle qu'un journal ou un théâtre va s'ouvrir, il y fond une nuée de prosateurs et de poètes, exubérants de copie et d'actes qui

s'imaginent trouver place dans le nouveau bâtiment.

De même au concert. Dès qu'il apparaît une débutante, on voit immédiatement papillonner autour d'elle un tas de jeunes gandins, plus ou moins compositeurs, poètes ou journalistes, qui, à l'instar de Jupiter couvrant Danaé d'une pluie d'or, viennent l'inonder de... papier. Elle, qui n'a encore aucun répertoire, les accueille avec enthousiasme. Bien entendu, elle est peu difficile; et la fine pointe d'une moustache, la jolie coupe d'une redingote ou mieux une invitation à souper la soumettent plus vite que le refrain le mieux réussi. Elle désire avant tout se créer des protecteurs, espérant aussi ne pas balayer longtemps les planches et monter au rang des... constellations. Une fois parvenue à la renommée, elle changera, se montrera sévère, exigeante et y sera même forcée par le nombre de ses... aspirants.

Ce métier mêlé de galanterie est donc, à un certain point de vue, fort agréable, surtout pour ceux qui réussissent; mais que d'épines autour de ces roses! Il faut parfois, avant de s'adresser à certaines de ces dames, compter avec leur mari ou leur amant.

Or quelques-uns, affectés d'une pruderie tout à fait comique, ne peuvent souffrir, eux

qui ont conquis leur femme dans un souper, qu'elle s'entretienne avec le premier venu, et cherchent à la préserver des gens qui ne sont pas de son monde.

J'en sais un, possesseur d'une jeune nymphe à laquelle des cabotins de foire avaient laissé deux rejetons, qui la traitait avec les plus grands égards et frémissait, tant il aimait la dignité et les convenances, à l'idée qu'elle monterait seule en omnibus.

Reconnaissons-le à la louange de ces dames : la plupart sont assez fines pour comprendre que, si l'absence d'un mari est le plus bel ornement d'une femme, l'absence d'un amant est la plus noble parure d'une actrice. Ni mère ni amis à leurs flancs. Cela éloigne les yeux sérieux. Qu'elles fassent donc observer leurs devoirs aux intéressés et laissent venir librement à elles les jeunes auteurs ! Elles ne s'en trouveront que mieux.

Mais, hélas ! la jalousie est tellement innée chez certains fils d'Adam, qu'ils ne peuvent voir leur compagne causer une seule minute avec un auteur, encore moins le recevoir chez elle.

A ce sujet, je céderai la parole à l'un de mes jeunes compatriotes, très digne de foi, qui a fait l'apprentissage de ces ennuis.

« A mon arrivée à Paris, me dit-il un jour,

j'avais soumis à une dame un monologue qu'elle avait agréé pour le dire à époque fixe. Elle m'avait donné certains conseils dont j'avais reconnu la justesse et je m'y étais conformé.

« Sur son invitation, je me rends chez elle, un matin, pour l'entendre répéter le morceau qui devait passer le soir.

« A peine s'était-elle présentée dans le salon que le... appelons-le : le mari, un grand diable de moricaud, fait son entrée, un bras enfoncé dans une longue botte qu'il cirait de l'autre main. Son visage sombre faisait ressortir davantage l'éclat de ses yeux furibonds. Sans me saluer : « Monsieur, me dit-il d'une voix rauque, ce n'est pas ici que se traitent ces sortes d'affaires. » Malgré la timidité inhérente à mon jeune âge, je ne me laissai pas déconcerter, et lui fis observer que c'était justement le directeur qui m'avait engagé à voir sa femme et qu'elle-même avait fixé le rendez-vous.

« Ça ne réussit pas à le calmer; bien au contraire. La dame, une personne charmante, était, on le comprend, des plus vexées. Elle essaya de détourner la conversation. Il prit mal la chose, et j'eus un moment la pensée que ce pandour projetait comme Othello une sauvage vengeance. Ce ne fut qu'à force d'habileté que

je pus opérer hors de cet antre une retraite honorable. »

Eh bien! l'aventure eût pu se corser. Avec un tempérament plus irritable, une volonté moins assise, un soufflet se fût ensuivi, puis un duel. On frémit à la pensée que cette visite forcée eût dégénéré en meurtre. Jolie vocation, en vérité! Les auteurs devraient alors, pour exercer leur métier, ferrailler durant de longs mois, ne sortir que ceints d'une épée et la poitrine couverte d'une cuirasse. Cela, pour des femmes qu'ils estiment à peine et qui ne leur réservent que des ennuis.

Les hommes sont, incontestablement, très difficiles à contenter. Fort vaniteux pour la plupart, assez portés à se croire au niveau des auteurs (chose, il est vrai, très facile parfois), ils se plaisent à critiquer. Leur avez-vous présenté une œuvre, quelle multitude de réponses toutes prêtes! Ou bien ils ne la trouvent pas à leur goût, dans leurs cordes, ou elle ne leur convient qu'à moitié, et ils réclament des changements. Leur plus grand souci est de disloquer les morceaux qu'on leur offre.

Qu'on doive écouter les conseils de tout le monde, c'est à peu près mon avis; et Molière,

lisant à sa servante les tirades de ses pièces, me paraît un exemple, sinon à suivre, du moins à respecter. Mais il est permis, je crois, de décliner la compétence de certains de ces messieurs qui ne connaissent ni grammaire ni orthographe et qui, à une phrase correcte, voudront substituer des idioties sans tête ni queue, et maltraiter une strophe sous prétexte d'obtenir des effets, alors que le comble de l'art est d'en produire beaucoup avec peu de paroles et de gestes. Certains d'entre eux ont une bonne optique de la scène, mais dans quelle proportion sont-ils, ceux qui ne visent pas au grotesque, alors même que leur but n'est pas intéressé et qu'ils ne proposent pas des changements pour se transformer en collaborateurs! Seulement, comme ils sont les auteurs indispensables de l'œuvre et que, seuls, ils lui confèrent la gloire et les recettes, soit en la chantant eux-mêmes, soit en la confiant à des camarades auxquels ils rendent le même service, beaucoup d'auteurs adhèrent à leurs conseils. Bien risibles, vraiment ces lettres où les novices, pour appuyer leurs suppliques, se confondent en admiration devant la voix, le talent et les charmes de maints histrions.

Cependant, l'une des qualités que je recon-

nais aux artistes hommes, en ce qui concerne la réception des œuvres, c'est la sincérité. Un directeur de théâtre écoute souvent, pour monter une pièce, des considérations très étrangères à l'art et même à son intérêt proprement dit. Si elle échoue, ce n'est pas lui qu'on sifflera, mais les interprètes. On le plaindra peut-être, on ira même jusqu'à le louer de sa hardiesse, tandis qu'en réalité il aura marché sans risque. Il impose donc l'œuvre à son personnel, et je gagerais qu'il est parfois étonné du succès qu'elle a.

L'acteur, au contraire, est seul à en soutenir le poids. Aussi, pour quoi que ce soit, ne se hasardera-t-il point devant le public avec une chanson qu'il croira médiocre (à son point de vue, cela s'entend), et dans laquelle il ne sentira pas d'effets à produire. En certains cas, il tentera le coup sur un morceau dont la valeur lui aura paru incertaine et le résultat aléatoire, mais cela, parce qu'il sait le public extrêmement bizarre et variable.

Supposons maintenant que l'artiste trouve votre œuvre appropriée à ses ressorts. Il vous promet de la chanter au premier jour. Dans ce dernier cas, quelle n'est pas votre ivresse! Vous rêvez immédiatement les plus beaux

triomphes. Hélas! l'ennui et les désillusions ne tardent pas à fondre sur vous.

Qu'on me permette ici de placer un souvenir personnel, que je crois très général!

Une de mes premières chansons fut, dans un concert des Champs-Élysées, reçue avec transport par un artiste en présence d'un de mes amis. Quinze jours après (est-on naïf!) j'allai le voir. Il me demanda d'y changer deux mots. Je le fis sur-le-champ. Puis on la porta à la Censure, qui la renvoya, en nous invitant à supprimer un couplet. Je le coupai. Ainsi allégée, elle nous revint avec le *visa*. Je pensai que mon tour allait arriver. L'acteur cependant remettait sans cesse la première audition. Il me demandait trois semaines. Sur ce, j'allai en vacances. Quand je rentrai, il était engagé dans un autre établissement. « Ce sera, me disait-il, dans un mois. » Et, comme je boudais : « Si vous saviez comme je suis chargé! mais n'ayez crainte, ça viendra. » Son air sérieux me faisait espérer, et, malgré la fatigue que causent les courses, les stations sous la pluie et dans les loges, je me résignai pour en avoir le cœur net.

La seconde saison d'été passa sans rien de nouveau pour moi que de vagues excuses et

de formelles promesses. Enfin, j'étais sur le point de toucher au but, lorsqu'il s'en alla chanter trois mois dans le Midi. De retour dans la capitale, il me répéta les mêmes rengaines. Je commençais à en avoir assez, lorsque je fus mis en possession d'une chronique de concerts. « En lui promettant, pensai-je, un article sur lui, je le déciderai probablement. » Je ne me trompais pas tout à fait ; et il me jura, sur ce qui lui servait de conscience, que, malgré le nombre d'auteurs qu'il avait à contenter, il m'accorderait le premier tour, si j'insérais une réclame sur lui. Je lui fis répéter deux ou trois fois le même serment ; après quoi, j'exécutai ma promesse. Mais quand sonna pour lui le quart d'heure de Rabelais, il n'eut à m'offrir qu'une... copie de la musique dont il s'était chargé et l'assurance qu'il la chanterait bientôt. Je suis à l'attendre.

Encore, dans le cas qui précède, c'est l'auteur qui avait sollicité le concours de l'artiste ; mais que penser de ces artistes qui prient un auteur d'écrire une chanson, un monologue sur tel sujet dont ils rêvent et qu'ils lui indiquent, prêts à le créer tout de suite ; puis, quand celui-ci leur a remis le morceau confectionné spécialement avec des mots, des effets particuliers à eux, le fourrent dans leur poche, en diffèrent

l'exécution aux calendes grecques ou l'emportent même pour le créer, sous un autre titre, dans un autre établissement, et en récolter la gloire et les profits !

Tels ne sont point heureusement tous les artistes ; mais il n'est guère d'auteurs, même parmi les plus favorisés, qui ne doivent dire : « Moi aussi j'ai passé par là. »

Ce n'est donc pas seulement pour les pièces en trois actes qu'on est condamné à d'épouvantables odyssées, c'est pour cinq ou six couplets. Au milieu de l'encombrement actuel, si l'on ne veut pas se résoudre à visiter et à stimuler journellement les artistes, il faut modérer son impatience et différer ou même abandonner son espoir. Là, comme ailleurs, on doit être connu pour être joué et joué pour être connu. Quand et comment parvient-on à percer ? — Souvent le jour où l'on y pense le moins.

Le plus triste encore n'est pas la lutte, car elle s'accompagne d'espérance ; c'est la chute, ou, comme on la désigne en argot théâtral : le four.

Oui, il y a des *fours* au concert. C'est surprenant, j'en conviens, vu le flair extrême que

possèdent ces artistes à choisir les morceaux les plus idiots, les rengaines les plus insensées.

Pourtant cela arrive, et rien de plus piteux, de plus désolant. Que le public accueille froidement une romance délicate, c'est triste ; mais n'est-il vraiment pas horrible que son âme se ferme au souffle d'une gueule encanaillée, que sa rate reste rebelle devant les grimaces, les contorsions d'un pitre qui, comprenant qu'il n'est pas compris, accentue son jeu, détaille avec plus de force ses inepties surannées, agite ses jambes et ses bras, crie, hurle, saute, bondit, lève le nez en tirant la langue et cherche à se montrer, le plus qu'il peut, bête et grotesque ? Hélas ! que faire contre la fatalité ? Il est des jours où les meilleures choses ne valent rien et, après s'être bien fatigué, il n'a plus qu'à saluer son auditoire et à rentrer dans les coulisses en grognant, parmi des jurons : « Quel tas d'idiots ! »

Terrible, même en ces endroits-là, l'épée de Damoclès suspendue sur la tête de l'auteur ! Comme elle s'enfonce alors douloureusement dans sa poitrine ! Encore, à la noble cause qui succombe, reste-t-il les satisfactions de la conscience. Mais à celle de l'intérêt personnel, uni à la stupidité, que revient-il ? Des regrets et de la honte. Or, quand, après avoir navigué long-

temps à la poursuite d'un succès si peu enviable, on est exposé, dès la moindre bourrasque, à faire naufrage dans le port, comment a-t-on la force de s'embarquer ?

Cependant, malgré les contrariétés, les humiliations, les échecs qui attendent le débutant, il y a toujours affluence d'auteurs à porter leurs productions au minotaure.

Quel est donc le grand mobile de toutes les entreprises, le mirage qui fascine les imaginations et double les forces ? C'est, je crois, le prestige du titre d'auteur. Ce titre apparaît, comme celui de journaliste d'ailleurs, sous les plus riantes couleurs, sous les ornements les plus pompeux. Il y a certainement pour l'esprit un plaisir immense, une volupté pure que d'entendre ses propres sentiments, ses intimes pensées, son propre langage, lancés par un artiste, incarnation agrandie de votre propre personne, devant une foule frémissante qui trépigne, pleure ou bat des mains. Sans aller si loin, c'est pour l'auteur un agréable chatouillement que de saisir au passage dans la rue un refrain fredonné par l'ouvrier ou moulu par l'orgue de Barbarie. Lamartine lui-même, qui pourtant fut assez gâté de ce côté-là, raconte dans le commentaire d'une de ces Harmonies, qu'il ne ressentit jamais

plus douce jouissance qu'en entendant, sur un rivage isolé de l'Italie, un de ses refrains murmuré par un pêcheur.

En dehors de ces félicités artistiques, on s'imagine, à Paris même, que les auteurs n'ont qu'à se baisser pour cueillir des roses, que public, artistes et directeurs s'évertuent à leur tisser des jours de soie et d'or. Légende toujours accréditée que celle des auteurs passant leurs nuits en folles orgies. « Ce n'est pas le bonheur qu'on nous envie, a dit un écrivain, mais bien l'apparence du bonheur. » Cette pensée s'applique parfaitement à notre sujet. Je voudrais donc, sinon détruire (je n'en aurais pas le courage), mais bien tailler considérablement cette intéressante légende.

D'abord, peu de ces auteurs sont indépendants comme hommes. Attachés à des ministères ou à d'autres administrations publiques ou privées, leur métier les force, pour la plupart, à demeurer bourgeois, sages, discrets, à ne montrer qu'aux intimes leurs élucubrations et, si elles sont trop satiriques ou légères, à s'abriter derrière des pseudonymes contre les rigueurs de leurs supérieurs. Puis les relations entre eux et les artistes sont moins fréquentes qu'on ne le pense, comme, du reste, au théâtre.

Un de nos poètes les plus connus me disait dernièrement que, sur deux actrices de la Comédie-Française, qui avaient récité différents morceaux de lui, il n'avait causé qu'avec une, une seule fois. Quant aux chansonniers, j'en ai surpris beaucoup ignorant l'adresse de leurs interprètes, leurs couplets ayant été présentés par le compositeur, qui, comme nous le verrons, a plus de rapports avec eux.

Quant à être constamment fourré dans les coulisses, les loges ou les fauteuils, nouvelle erreur. Je citerais plusieurs auteurs qui n'y mettent pas les pieds une fois par mois. Pour mon compte, j'avoue n'avoir jamais entendu à l'*Alcazar* une chanson qui a, par intermittences, figuré au programme pendant trois saisons. Si quelques droits d'auteur n'étaient venus de temps en temps me rappeler que j'étais le père de cet aimable morceau, je l'aurais certainement oublié.

Sur ce point, et pour ouvrir une parenthèse, la cause en est le peu de générosité de MM. les directeurs. Non seulement ils ne donnent pas d'eux-mêmes des places aux auteurs, mais encore ils se font tirer l'oreille pour leur en octroyer une mauvaise. Une réforme à apporter, ce serait de mettre à leur disposition une ving-

taine de places sur la présentation d'une carte délivrée par la Société. Ce serait, il me semble, la moindre des faveurs conciliables avec leur dignité.

Tout n'est donc pas rose dans l'état de chansonnier. Mais, puisqu'on croira toujours le contraire, il y aura toujours des âmes généreuses et crédules qui poursuivront cette chimère. Or, comme je ne demande qu'à être utile à de plus jeunes confrères, qu'ils veuillent bien me permettre de leur donner quelques conseils !

Ce n'est pas en allant, le soir, sans être connu de ces hommes et de ces femmes, leur offrir avec politesse, d'un air guindé et la bouche en cœur, une romance, un monologue ou autre chose, que vous réussirez. Celui-ci vous recevra en ronchonnant; celle-là, d'un air à peu près aimable; mais, dès votre sortie, tous deux s'écrieront : « Quel raseur ! » Et l'un d'eux, au moins, ajoutera, en jetant votre manuscrit derrière ses hardes : « Voilà ce que j'en fais de ses chansons, à celui-là. S'il croit que je n'en ai pas assez ? »

De fait, il n'aura pas menti. Depuis les plus hauts jusqu'aux plus bas, depuis les plus populaires jusqu'aux plus inconnus, il n'y a jamais

de trève pour ces personnages, j'allais dire pour ces potentats. Leurs poches font l'office de sacs à papiers. Les novices sont si nombreux et si féconds! Aussi, presque toujours, l'artiste auquel vous aurez adressé votre supplique ensevelira-t-il votre chef-d'œuvre dans ses habits; rarement il le lira; en tous cas, il trouvera un prétexte pour vous le refuser.

Le meilleur moyen pour pénétrer dans le camp et y réussir est de se faire présenter aux acteurs, d'aller les trouver au café et de leur offrir l'absinthe. C'est entre deux parties d'écarté ou de jacquet qu'on leur soumet des idées et qu'on les arrange. Bien entendu, que vous les dominiez de cent coudées par le talent et l'instruction, gardez-vous d'en rien faire paraître. Tâchez seulement de vous faufiler dans la bande; le succès dépend de là. Ne faites ni les fiers, ni les malins; mais inclinez-vous devant chacun de leurs désirs. Toute concession est obligatoire de votre part. Épanchez-vous même; soyez sans façon, délurés. Tapez-leur gaillardement sur le ventre : appelez-les *mon vieux frère, ma vieille branche*, et d'autres noms plus tendres encore. Ça commencera à marcher. Pour faire les choses en grand, accompagnez-les de temps en temps chez le marchand de vin, dans les brasseries, ou proposez-leur

une partie de plaisir à la campagne. Seulement, malgré tout l'or qu'ils ont ramassé dans leurs tournées, malgré leurs mirifiques engagements, ils côtoient souvent la dèche. N'oubliez donc pas de régler leurs consommations, de leur avancer de l'argent, et même de leur procurer des femmes; en un mot, soyez aussi cabotins qu'eux.

Alors, grâce à cette entente, à cette sympathie, à cette fusion de pensées et de mœurs, à cet échange de bons procédés, il vous sera permis d'espérer une collaboration assidue et fructueuse.

Quiconque, doué d'un véritable talent, n'aura pas dépouillé tout amour de l'art, hésitera longtemps avant d'accepter de si épouvantables conditions.

Combien en ai-je lu d'œuvres admirablement troussées, très gauloises, très comiques, appelées certainement à un beau succès, que leurs auteurs gardent dans leurs cartons, effrayés par les démarches à faire, par le commerce à engager avec des gens qui débitent tant d'idioties! Ça les rebute, et ils se tiennent cois; tandis que d'autres, doués de cet aplomb que donnent l'ignorance et la vulgarité, passent

partout, s'imposent à tous, même aux pitres les plus arrogants.

Cette obligation de fréquenter les artistes subsiste envers les dames. Quelques-unes sont très pointilleuses sur l'étiquette et veulent faire ample connaissance de l'auteur qui leur a confié le moindre morceau à créer. Il n'y aurait certes pas lieu de se plaindre si c'était toujours les plus jolies qui vous invitassent. Mais parfois on n'a guère de chance; ce qui fait que maints troubadours manquent de galanterie et se privent par là-même de succès. J'en connais un que le régisseur d'un concert, son compatriote, avait présenté à une actrice de la troupe, chanteuse passable, mais femme assez ordinaire. Il lui fit lire les paroles d'une polka très réussie qu'elle reçut avec enthousiasme, en promettant de la chanter sans retard. Après l'avoir apprise et récitée, un soir, dans sa loge, après avoir vu chez elle le compositeur qui lui avait indiqué les nuances et donné des conseils, elle fixa le jour de la répétition. Mon camarade s'y étant rendu ne la rencontra pas. Il revint le lendemain; absente encore. Assez mécontent, trop occupé pour pousser l'affaire, et pensant d'ailleurs que sa présence n'était pas indispensable à sa réalisation, il attendit des

nouvelles. Mais, comme sœur Anne, il ne vit rien venir. Quelque temps après, un de ses amis, rencontrant l'actrice : « Pourquoi n'avez-vous pas chanté la polka de X. ? Ne vous plaisait-elle pas ? — Énormément ; mais il n'a pas été gentil. — Pas possible ! — Il n'est jamais venu me voir chez moi. — Si vous saviez comme il est tenu à son bureau ! son chef ne lui aura pas accordé la permission de sortir. — Ah ! mon cher, nous, femmes, nous n'admettons pas cela. »

Elle le quitta, vexée, comme outragée de ce que l'auteur eût, en elle, dédaigné la femme.

J'en sais une autre (pardonnez, lecteurs, cette citation ; mais rien ne fait saisir la vérité comme les anecdotes), j'en sais un, dis-je, qui, l'an dernier, dans un de nos grands concerts, avait vu répéter et mettre au programme du lendemain une de ses romances.

Le soir, l'actrice qu'il était allé voir lui proposa de l'accompagner au café. Ils y descendent. A peine installés, elle entonne une complainte sentimentale sur le malheur de certaines femmes et le sien en particulier. « Comme j'aurais besoin, gémissait-elle en se penchant avec langueur, d'un jeune auteur qui me comprît, qui m'aidât, me protégeât ! » Pour plus d'une raison : peu de fraîcheur et un nombre

considérable d'amants, le jeune homme faisait semblant de prendre pour un autre de semblables avances. S'imaginant sans doute qu'il ne comprenait point, elle insista fortement et mit, comme on dit, les points sur les i. « Oh ! mon cher monsieur, s'écria-t-elle, il faut absolument que vous me lanciez l'hiver prochain. »

Et, sans attendre davantage, elle s'enquit à deux reprises de ce qu'il avait à faire dans la soirée.

Devant une telle mise en demeure, l'autre, à tous risques et périls, interrompant sur un prétexte quelconque ces embarrassantes propositions, laissa là la femme ; et la chanson ne vit pas le jour de longtemps.

On peut certainement faire exécuter tel ou tel morceau sans fréquenter beaucoup les artistes, si l'on a parmi eux un ami particulier, ou si l'on en rencontre un d'exceptionnel. Mais, vu le nombre de chansons nécessaire pour se faire des rentes, les rapports avec ces messieurs ou ces dames doivent être incessants. De là l'obligation pour les auteurs à des siestes perpétuelles au café, à des rendez-vous, à des visites presque quotidiennes à domicile ou dans les coulisses, à des instances, à des brigues, à des démarches, à des recommanda-

tions sans cesse renouvelées ; en un mot, à une diplomatie digne d'une meilleure cause. Aussi en suis-je à me demander si, véritablement, une fois la balance faite du temps employé, des sommes dépensées en libations, en menus cadeaux, etc., le feu en vaut la chandelle.

« Je gagne au concert de quoi me payer des bocks et abreuver mes femmes, » m'a dit plusieurs fois, à ce propos, un chansonnier à succès. Pareille rétribution ne me semble pas considérablement attrayante.

Plus décourageant encore était ce compositeur qui, un jour, laissait, entre amis, tomber cette confidence : « Depuis que j'ai abandonné les beuglants, où cependant je touchais de bonnes recettes, mes finances n'ont fait que monter. » Ce qui tendrait à prouver qu'à moins d'occuper avec ses œuvres une grande partie du programme, vu le genre de vie qui accompagne d'ordinaire ces travaux, on ne s'y enrichit guère.

On ne peut donc s'y livrer que si l'on a une autre corde à son arc. Ce qui explique comment tant d'auteurs applaudis au concert restent encore à gérer dans un ministère ou dans une banque.

Mais combien peu de jeunes gens fréquentent la bohème sans y verser, sans sortir de leur voie et errer bientôt, privés de tout, même de considération ! Tel qui promettait énormément comme conférencier et polémiste s'est laissé prendre dans l'engrenage, a quitté une position lucrative et honorable pour se coller avec sa chanteuse et travailler, à l'encontre souvent de ses mœurs et de ses habitudes de jeunesse. Vous le rencontrerez sous une mise sordide, trinquant devant un comptoir de marchand de vins, avec un tas de cabotins besoigneux.

Si à l'œuvre on connaît l'artisan, d'après l'artisan on peut aussi préjuger l'œuvre. On devine aisément comme une pareille vie prédispose le cerveau à une saine verve, à une gauloiserie aimable.

Écrivains et chansonniers ne doivent nullement vivre en cénobites. Mais les plaisirs les plus intenses ont leur raffinement, et la bohème elle-même, ses limites. Or, les fournisseurs habituels des établissements dont nous parlons, non contents de mener une vie de bâtons de chaise, ce qui, en somme, ne regarde qu'eux, ont le front vis-à-vis du public de se traiter de

blagueurs, de fumistes, de... Soyons discret.

Ils se rendent justice, c'est vrai ; mais cet aveu diminue-t-il leurs torts ? Non, puisqu'il témoigne de la conscience qu'ils en ont. Et peut-on beaucoup rire en songeant que tant de gens se moquent de ceux qui vont les écouter ?

Comment travaillent-ils ?
La question en elle-même importe peu ou point. Mais, à notre siècle de curiosité, on doit quelques détails de plus. Dans quelles circonstances faut-il donc se trouver, quels rites précis faut-il accomplir pour attirer sur soi les inspirations de cette sorte ? Est-ce dans la solitude ou dans un cercle d'ahuris, à table, au lit ou à cheval qu'on parvient à concevoir, à gester et à mettre au monde de pareilles élucubrations ?

A beaucoup de ces créateurs l'inspiration vient dans un bureau, au milieu de cartons et de dossiers. Là, entre plusieurs travaux de rédaction ou de copie, ils laissent envoler leur muse vers de folâtres horizons. Dans la juste crainte de la visite du sous-chef, ils écrivent au galop ce qu'elle a glané de pensers et de rimes, et, au bout de la journée, sont parvenus à aligner quelques bribes qui ressemblent tant bien que mal à des couplets. S'ils travaillent seuls, ils les

retouchent et les présentent à leurs interprètes habituels. Dans le cas contraire, ils s'empressent de les montrer à leur collaborateur.

La collaboration étant le régime ordinaire de ce monde-là, arrêtons-nous-y comme il convient.

On compte plusieurs espèces de collaborations.

Il y a d'abord la collaboration volontaire, amicale.

Deux ou trois jeunes gens, réunis un jour par les hasards de la vie et ayant, sinon le même caractère, du moins les mêmes goûts, décident de mettre en commun leurs idées, leurs facultés, de composer ensemble chansons et saynètes, de s'aider réciproquement, de profiter de leurs relations respectives et de partager entre eux les recettes.

Rien, comme on le voit, de plus noble, de plus touchant que cette alliance fondée en vue de l'art, et basée sur l'estime réciproque du talent et de la valeur morale des membres.

Ils forment donc, pour ainsi dire, une entreprise, un bureau de commerce auquel ils donnent une raison sociale. Souvent même une œuvre que l'un aura produite et lancée entièrement sera signée par les deux, par les trois,

tant l'auteur veut se soustraire à une gloire trop personnelle.

Alors, selon leur ardeur, nos compères assermentés, le compositeur y compris, se réunissent une ou deux fois par jour, soit au café, soit, pour être plus à l'aise, chez l'un d'eux.

Un soir, tout en humant de la bière ou des liqueurs, celui-ci, le cigare au bec, plaque des accords, dévide un air de danse, un rondeau, ébauche un refrain bruyant, tandis que ceux-là, criant, gesticulant et se cognant pour s'amuser, cousent tant bien que mal sur le rhythme fourni les lambeaux d'une poésie quelconque.

Un autre soir, c'est le barde qui, plus ou moins gai, plus ou moins brûlant, déclame le premier ses vers. Envahi aussitôt par le dieu, le musicien sur son tabouret, ainsi que la sibylle sur son trépied, sent ses mains s'agiter convulsivement, le clavier frémit en d'impétueuses saccades et vomit une terrible cacophonie.

La chanson éclôt. Les parents se congratulent mutuellement et arrosent le nouveau-né d'un verre de punch.

« *Nous fîmes à nous deux le quart d'un vaudeville,* »

disait un des héros d'Alfred de Musset. Ce serait beaucoup pour tel ou tel de ces trouvères... qui ne trouvent rien. Lorsque, sur dix

de leurs chansons, on n'en compte pas plus de neuf dont ils n'aient pas copié ou parodié le sujet, ils les puisent dans un catalogue qui, s'il n'existe pas matériellement, pourrait débuter ainsi :

> Amis, chantons toujours.
> Le vin et les amours.
>
> Célébrons tous pleins de gaieté,
> Le plaisir et la liberté.
>
> Au regard de tes yeux,
> Je me sens tout joyeux.
>
> C'est la saison des roses.
> Ah ! laisse-moi poser
> Sur tes lèvres mi closes,
> Mignonne, un doux baiser.

Encore ces vers sont-ils écrits en français. Quant à ceux dont l'auvergnat et l'argot parisien font les principaux frais, nos lecteurs verront plus loin, par quelques échantillons, si ces auteurs innovent beaucoup.

Eh bien ! même avec ces matériaux, ces documents, ils se mettent parfois trois ou quatre pour couver un œuf pondu par un autre. En vérité, s'accoupler pour aligner sept ou huit strophes, ce qui revient pour chacun, à écrire une vingtaine de vers, et quels vers ! cela dépasse les bornes.

Grâce à ce système de collaboration, uni à un mépris inimaginable de la raison et de la syntaxe, ces auteurs arrivent à se confectionner en peu de temps un répertoire prodigieusement gros. Écoutez ce que me disait naguère un de nos rimeurs les plus chantés. « Dans ces huit « derniers jours, j'ai écrit avec Isidore douze « chansons. »

Douze chansons en une semaine ! Ce n'est ni ce pauvre Béranger, ni cet imbécile de Pierre Dupont qui en eût produit autant.

En fait d'idées, M. de Girardin lui-même est dépassé de beaucoup. Il n'avait, lui, qu'une idée par jour. Peuh ! ceux-là en ont dix, vingt, trente, et ils les écrivent, même avec des rimes !

Mais qu'une pareille fécondité ne nous étonne pas trop ! Serait-elle concentrée dans un seul individu, tous mes lecteurs la trouveront naturelle quand ils auront vu que, pour la forme surtout, ces séries de lignes ne constituent ni des chansons ni des œuvres littéraires quelconques.

En attendant, voici une recette, destinée à ceux qui veulent se mettre de la partie, pour fabriquer rapidement des chansons de ce bord.

Vous prenez une phrase, la première venue, par exemple :

« Ça tombe mal ;

« Je ne peux pas regarder ça ;

« Voyons, faut pas te fâcher ;

« Cré dieu ! quel tas d' cornichons ! »

ou même un simple mot :

« Nettoyez ;

« Jamais ;

« Miséricorde ! »

Cela fait, vous alignez sept ou huit fois, en laissant des blancs, la phrase ou le mot qui doit servir de refrain.

Puis, vous écrivez, en les adaptant à celui-ci, cinq ou sept autres vers, sur les personnages suivants :

« Le concierge,

« Le propriétaire,

« La belle-mère,

« La femme (ou le mari),

« Le facteur,

« Le créancier,

« L'homme en goguette,

« Le mioche,

« Le patron, etc. »

Si tel vers est trop court, vous y enfoncez une grosse cheville ; s'il est trop long, vous tapez

sur les malheureuses syllabes, vous en coupez deux, quatre, six.

Quant à la rime, vous allez, s'il le faut, la chercher à Pékin.

Ce chef-d'œuvre une fois pondu, vous tournez la manivelle, et recommencez, avec des variantes imperceptibles, sur autant de refrains que vous voulez, l'histoire

Du concierge,
Du propriétaire,
De la belle-mère,
De la femme (ou du mari),
Du facteur,
Du créancier,
De l'homme en goguette,
Du mioche,
Du patron, etc.

Pour en revenir aux collaborations, il en existe une d'un autre genre.

C'est rarement une collaboration au vrai sens du mot, ceux qui signent l'œuvre avec l'auteur principal étant là plutôt comme protecteurs que comme co-auteurs. Mais à cela ils gagnent de *la galette*. C'est pour eux l'essentiel. Que leur importe l'ignominie du procédé ?

— Cette collaboration (laissons-lui son nom)

s'exerce par toutes les personnes qui, plus ou moins allégées de conscience et jouissant dans un concert, à un titre quelconque, d'une certaine puissance, cherchent à en profiter au détriment de ceux qui ont le légitime désir de s'y frayer une voie.

Je les partagerai en trois catégories :
1° Les auteurs ;
2° Les artistes, dont nous avons dit un mot et sur lesquels nous reviendrons ;
3° Les secrétaires ou régisseurs.

De toutes ces fausses collaborations, la moins fausse est la collaboration d'auteur.

Chacun sait ce qui se passe au théâtre. Que, par la plus grande des chances, un jeune de vingt-cinq ou de soixante ans soit parvenu à faire lire une pièce, et que, par la plus étrange des anomalies, on l'ait déclarée passable, au lieu de la monter loyalement et sans autres conditions que celles qui sont faites aux auteurs arrivés, on lui demandera d'aller chez l'illustre dramaturge M. X..., le prier de la retoucher et surtout de la signer. Il paraît que le public raffole des vieux noms. On ne le dirait pas, surtout depuis un certain temps, que les succès vont aux jeunes ; mais qu'importe ? Les direc-

teurs ressemblent à la fameuse sentinelle qui continue à garder le banc dont la peinture est sèche depuis un siècle.

Aux susdites propositions, certains auteurs répondent par un refus. Qui les blâmerait? Mais, d'ordinaire, ils consentent. Alors il se passe un trafic épouvantable de billets, d'engagements, constatant que l'un cède à l'autre tant de parts de recette, enfin un tas de combinaisons que je ne détaillerai pas, mais dont on peut dire sans témérité : « Ça sent mauvais. »

Cependant, la perversité humaine une fois admise dans l'exploitation du prochain, on conçoit que, pour un profit considérable, les directeurs de théâtre, ces vrais monarques, machinent de semblables iniquités. Mais, dans les cafés-concerts, qui représentent autant de républiques libérales présidées par un directeur très peu actif, et où surtout les avantages pécuniaires sont très restreints, il faut vraiment avoir le diable au corps pour tremper dans ces eaux-là.

Seulement, la chose prend ici un caractère plus pittoresque et vaut la peine d'être contée.

Dès qu'un auteur a réussi avec tel ou tel artiste, il devient peu à peu son fournisseur.

Pressé d'ajouter succès à succès, joyeux d'avoir découvert un filon, il rêve d'exploiter toute la mine à lui seul. Connaissant les goûts, les capacités, les tics de son interprète, il travaille pour lui spécialement. Avec quel jalousie il épie ses entrées et garde les portes! Pensez donc : si un autre talent pénétrait près de son artiste, et le captivait? Il veille sur lui comme un tuteur. Est-ce une femme, il en fait sa maîtresse ; est-ce un homme, son compagnon intime et de tous les instants.

De même l'acteur ne voit, ne pense, ne juge que par son auteur. Dès qu'un étranger lui propose un morceau, avant même de le regarder : « Ah! dit-il, *Chose* m'en a fait un dans ce genre ; » ou bien : « J'en ai commandé un à *Machin*, vous savez celui qui a tant de talent, hein! » Souvent, s'il lit votre œuvre et qu'elle lui plaise, il vous la rendra avec un refus, mais après l'avoir bien regardée. Et sans retard, elle lui fournira le lièvre qu'un confrère et lui accommoderont en civet.

Au début de cette union, quand l'acteur ou l'actrice n'est pas encore trop encroûté dans son auteur de prédilection et qu'il lui demande son avis sur l'œuvre d'un autre, il faut voir avec quel mépris ce dernier la parcourt et, le lui rendant entre le pouce et l'index, murmure

sentencieusement : « Quelle jolie veste on peut remporter avec ça ! »

Cependant certains favoris, ennemis d'une telle intransigeance et cherchant à tirer parti de leur position de fournisseurs, se travestissent en patrons.

Au fur et à mesure que l'acteur ou l'actrice reçoit les morceaux et examine, ils mettent la main dessus et en prennent connaissance. S'ils y trouvent du bon, dès que l'auteur revient pour connaître la réponse, l'artiste l'engage à passer chez M. Z., à telle adresse. Là, le noble protecteur use, selon la tête du débutant, de rudesse, de froideur ou d'amabilité. D'un ton patelin ou sec :

« J'ai lu, monsieur, lui dit-il, votre *Sourire du printemps*, votre *V' là que ça n' veut pas passer*. L'idée, sans être fort originale, est assez drôlement troussée ; mais, permettez-moi de vous le dire, mon cher monsieur, vous ne connaissez pas du tout le café-concert. — Oh ! j'ai pourtant... — Non, non. Vous n'avez pas saisi du tout. — Cela se peut. — Vous comprenez sans doute que je ne veux point vous fâcher. Rien d'étonnant à ce que vous ignoriez ce monde-là. De plus vieux que vous n'en savent pas le premier mot. — Je ne demande

qu'à m'instruire. — Eh bien ! si vous désirez quelques conseils ?... — Comment donc ? Je suis venu exprès. — Voici mon avis. Jamais votre œuvre ne se chantera telle que vous l'avez écrite ; il faut la modifier. — Je vais m'y mettre sans attendre. — Mais de quelle façon, puisque vous n'êtes pas au courant ? — C'est vrai, que faire ? — Obtenir l'aide d'un *parolier* (sic) expérimenté et connu qui découdra votre poème et le rebâtira dans la forme actuelle. Je lui en serais bien obligé ; mais je n'oserai jamais demander... — C'est en effet un peu délicat ; mais peut-être le gagneriez-vous en lui proposant une certaine partie des droits d'auteur. — Si ce n'est que ça ? — Il est assez juste que, puisqu'il vous pousse, vous favorise... — Je ne refuse nullement... Pourriez-vous m'indiquer ? — Parfaitement ; mais je ne sais trop si vous le trouverez. Je voudrais vous éviter cette peine. — Trop aimable. — Nous pourrions peut-être... Tenez, c'est très simple. »

Heureux de happer cette proie, en négociant accompli, le parvenu fait signer au débutant une déclaration mentionnant qu'ils sont tous deux auteurs de la chanson. Cela fait : « Maintenant, lui dit-il, je m'en occuperai, je la rafistolerai ; elle passera avant peu. »

Ou bien, s'il voit son visiteur trop en dèche, il lui parlera de certains éditeurs qui achètent et paient tout de suite les morceaux. Le novice, qui parfois n'a pas plus de quinze sous sur lui, se laisse fasciner : « Lequel ? s'écrie-t-il. — Je ne puis vous recommander à eux ; mais je fais quelquefois cela pour les personnes que je connais. — Vous, monsieur ! Ah ! si vous daigniez ! — Je ne demande pas mieux que de traiter à l'amiable. Voyons ; que voulez-vous de votre œuvre ? — Est-ce que quarante francs... — Quarante francs ! Y pensez-vous ? Tant d'éditeurs les prennent pour rien ! Vous disiez tout à l'heure... — Écoutez ; je veux être généreux. Convenons de dix francs. — Oh ! — C'est à prendre ou à laisser. Vous ne trouverez pas, je le jure, pareille occasion. »

Dix francs pour un panné, c'est une fortune.

Le malheureux baisse la tête et murmure un oui à la fois contrit et satisfait. Son protecteur lui tape dans la main en lui demandant d'un air narquois s'il a de la monnaie de cent francs.

« Non, pas sur moi. — Eh bien ! pour ne pas attendre, prenez ces cent sous aujourd'hui ; les cent autres, à la première rencontre ! »

Le jeune homme abdique sa paternité en faveur de l'homme important, qui l'endosse avec tous ses droits. Les cent sous qu'il touche sont tout son gain ; la somme qui lui reste due, il la reverra... au ciel.

Maintenant, qu'il y ait collaboration ou achat, que le lecteur juge les recettes qu'effectuent ces industriels pendant le temps où sont exécutées toutes ces chansons !

Quant aux collaborations des artistes, des secrétaires ou des régisseurs, nous les étudierons chacune en son lieu.

CHAPITRE V

Compositeurs et orchestres.

Après ce portrait détaillé des auteurs de paroles, comment omettre celui de leurs alliés naturels, indispensables : les compositeurs? Leur physionomie, aussi distincte, aussi caractérisée que l'autre, offre aux curieux de bien nombreux points d'étude. Pourtant elle est jusqu'ici demeurée dans l'ombre.

Ne serait-il pas temps de réparer cette lacune, dont l'histoire contemporaine souffrirait trop et que nos petits-fils nous reprocheraient amèrement ?

S'il se trouve une classe d'individus qui, à l'instar des télégraphistes et des demoiselles brevetées, ait pris une extension, une importance effroyables, c'est bien celle des compositeurs. Je ne sais quel Jéovah a promis à je

ne sais quel Abraham de la musique une postérité plus nombreuse que les étoiles du firmament ; mais on ne saurait nier que la promesse ait été réalisée. Pour s'en faire une idée, il n'y a qu'à savoir ceci : c'est que tous les êtres de la création experts à taquiner le piano, le violon, la flûte, la guitare, le basson ou l'ophicléide, se rangent, d'eux-mêmes bien entendu, dans l'intéressante tribu des compositeurs. Certainement ils ne rêvent pas tous d'une seconde *Africaine*, d'un nouveau *Pré aux Clercs* ou même d'un pendant aux *Deux Aveugles*. Ils manquent pour cela de... temps et de protections. Mais pas un qui n'ait jeté quelques notes sous les strophes d'un élève, d'un ami, et n'espère les faire vibrer à une séance de société philharmonique, à un repas de noce ou dans un beuglant. Au premier essai s'en joint bientôt un second, puis un troisième, qui stimulent les appétits de l'auteur. Pour peu qu'il trouve ce qu'on appelle un *joint*, et tôt ou tard il y arrive, le voilà enrôlé dans l'immense légion.

Légion est peu dire ; mettons plutôt armée, et armée comme on n'en a jamais vu. Oui, tandis que, depuis la mort de Victor Hugo, il ne s'est révélé à la France aucun barde de

premier ordre, tandis qu'avec Gambetta s'est éteint le dernier souffle d'orateur, l'art lyrique nous montre fièrement, à côté des Gounod, des Ambroise Thomas, d'autres hommes prêts, comme Massenet, Saint-Saëns, Reyer, Chabrier, Godard, etc., à prendre le sceptre et à commander aux troupes.

Heureuse cette immense tribu qui, dans ce siècle prosaïque, en dépit des labeurs, des vexations, des jeûnes, des tortures, auxquels on la condamne, possède assez de vigueur pour persévérer, grandir et se multiplier !

Si les professeurs de musique sont tous compositeurs, réciproquement, hélas ! presque tous les compositeurs sont professeurs. Nos plus illustres maîtres, lauréats du grand prix de Rome, l'ont été jusqu'au jour où ils ont pu enfin voir leurs hautes conceptions se réaliser sur la scène et une pluie d'or féconder la sécheresse de leur escarcelle. Peut-être même quelques-uns continuent-ils encore après.

Pour soutenir leur vie matérielle, poètes et hommes de lettres peuvent varier leurs occupations, écrire dans les journaux et les

revues, donner des leçons de philosophie, d'histoire, etc., ou se prélasser dans un ministère.

Que peut, hélas! faire le compositeur? S'il ne veut s'user de bonne heure le tempérament à passer toutes ses soirées dans un orchestre ou toutes ses nuits dans les bals de noces, il ne lui reste, outre quelques misérables travaux de copie ou de transposition, que l'enseignement.

Mais qu'il faut là de foi et de patience! Pour ceux surtout qui ont obtenu les plus beaux lauriers, qui ont passé dans le rêve et l'espoir quelques années à Rome et qui portent en eux des torrents de mélodie, quelle existence ce doit être de faire monter des gammes à des disciples rebelles, de les reprendre sans les irriter, de se fâcher après eux sans s'aliéner les parents, et de courir encore après la torture du gagne-pain! Beau Conservatoire, où l'on dirige des jeunes gens plus ou moins doués de tempérament vers un monde aussi chimérique!

De quels déboires, de quels tourments est entouré, surtout pour les novices, les inconnus, le professorat musical, inutile donc de le dire, tant les leçons au cachet ont fait l'objet d'élégies et de tirades mélodramatiques.

Aussi un grand nombre de musiciens, les uns simplement avides de rompre avec le commerce assommant des élèves, les autres brûlant de quitter l'ornière et de voler vers de lointains horizons, se mettent-ils à composer, souvent à contre-cœur, des airs de danse pour les éditeurs, des ballets plus ou moins décolletés en vue des établissements à femmes, comme les *Folies-Bergère*. Mais le point où se dirigent surtout leurs regards d'envie, c'est assurément les cafés-concerts. Ils entrevoient là un port où ils pourront se reposer pour repartir, plus forts et mieux dispos, à la conquête glorieuse de la Toison d'or.

Envisageons maintenant, dans le monde spécial qui nous occupe, tous ceux qui, pour une raison ou pour une autre, y sont entrés.

D'abord un léger parallèle entre eux et leurs confrères, les auteurs de paroles ou poètes.

Le lecteur le moins érudit a sans doute vu traiter quelquefois ce sujet donné comme exercice littéraire aux élèves d'humanités : « La musique est-elle supérieure à la poésie, ou la poésie à la musique ? »

On pourrait pareillement mettre au concours

celui-ci, qui ne semble point dénué de charmes :
« A qui, du poète ou du compositeur, doit-on accorder la prééminence, tant pour la valeur que pour le travail, les avantages ? »

Pareille question demanderait une perspicacité plus qu'ordinaire ; mais on peut du moins, dans chaque plateau de la balance, jeter quelques arguments.

L'auteur joue le rôle principal en ce sens qu'il conçoit le sujet et lui donne telle ou telle tournure. Aux librettistes d'opéra le soin de choisir dans les fastes d'un peuple des figures dignes de la scène, de bien exposer les sommets passionnels de leur vie sociale, en groupant autour d'eux des similitudes et des contrastes. Aux chansonniers celui de trier, entre les mille faits de la vie quotidienne, les sujets susceptibles d'hilarité, de ridicule, de flétrissure, etc., et de les arranger au moyen d'une langue claire, neuve, harmonieuse.

Ici ou là c'est donc le poète qui inspire le compositeur. Honneur à lui si son choix et sa manière sont bons ; mais au café-concert, où, comme nous le verrons, les cinq sixièmes de ce qu'on entend ne sont que des bêtises, des platitudes, des âneries et des saletés, c'est à lui qu'en incombe la responsabilité première.

On dira peut-être : « Le public les lui demande. »

Les trois quarts du temps, pas du tout. C'est lui qui les cherche, qui les façonne.

Nous avons vu, d'ailleurs, de quoi se compose la majorité de ces auteurs, et comment ils procèdent à leur besogne.

Mais cette besogne, livrée par l'auteur, c'est le compositeur qui la fixe, qui lui donne son relief particulier, qui la fait bourdonner, hurler, siffler, gronder dans l'auditoire.

C'est donc à lui que revient définitivement, immortellement dirai-je même pour les chefs-d'œuvre, la gloire de les avoir développés et affermis. De même, on peut reprocher à d'autres l'existence et la durée toujours trop longue de telle ou telle production de café-concert. Eux, qui auraient pu écraser dans l'œuf ces vilains et malfaisants oiseaux, ils leur ont donné des ailes et les ont lâchés à travers Paris, à travers le monde.

Ils sont donc responsables, devant les hommes de conscience et de goût, de ne pas aspirer aux succès de bon aloi, d'accepter indifféremment le mauvais, le crapuleux et d'adapter leurs mélodies à d'épouvantables charabias. Outre l'honneur qu'ils auraient à ne pas apposer leur signature (ce que leur pudeur leur interdit par-

fois) au bas de dégoûtantes élucubrations, l'intérêt, il semble, leur commanderait de ne point se confiner à la clientèle habituelle de beuglants, de ne mettre en musique que des morceaux pouvant, tant par le sujet que par le style, être écoutés dans le monde. Il n'est pas si malin, que diable! de trouver ou de faire écrire des refrains d'où le bon ton n'exclue nullement la verve et la gauloiserie.

Mais il faudrait pour cela leur demander plus de moralité qu'aux auteurs.

En dehors de la question de moralité, c'est au compositeur que revient la majeure partie du succès, puisque très souvent on n'entend pas les paroles. De plus, c'est lui qui a le plus à gagner aux cafés-concerts, puisqu'ils sont les vestibules ordinaires des théâtres d'opérette. Là ont débuté, après les maîtres du genre, les Bernicat, les Chassaigne, et beaucoup d'autres.

Planquette, l'illustre « fondeur » des *Cloches de Corneville*, m'écrivait dernièrement, à ce sujet :

« Mes premières chansons, notamment « Je
« suis grise », « Bras d'ssus, bras d'ssous »,
« furent chantées par Théo et Judic au concert
« de l'*Eldorado*, pendant la direction Lorge-
« Renard. Cantin, directeur des *Folies-Drama-*

« *tiques*, étant venu entendre une petite opé-
« rette de moi : *Le Serment de M^{me} Grégoire*,
« me confia le poème des *Cloches de Corne-*
« *ville*. C'est donc à l'*Eldorado* que je dois mon
« premier grand succès. »

Le petit nombre d'établissements qui s'offrent aux nouveaux pour se produire leur impose presque l'obligation de passer sous ce joug.

Sans être bien originaux, les compositeurs travaillent leurs œuvres plus que les auteurs de paroles, tant par la raison indiquée ci-dessus : que leur ambition a plus de champ, que par celle-ci : on ne compose pas sans avoir étudié quelque peu; l'étude inspire nécessairement le goût du beau, tandis que, pour torcher des pièces comme certains auteurs, il n'est besoin que d'avoir fréquenté les guinguettes et les écuries.

Non seulement ils travaillent davantage dans le sens technique, mais dans le sens matériel du mot.

La musique, sortant du domaine de l'idéal pur, exige plus de main-d'œuvre que la poésie. C'est même, quand il s'agit de travaux de peu de profit, un des côtés les plus vexants du métier. Tandis que le poète, pour fournir une copie de son œuvre, n'a qu'à griffonner cinq ou six strophes sur une feuille volante, le com-

positeur est obligé, lui, de transcrire avec soin les parties de chant et d'accompagnement, sans compter l'orchestration, c'est-à-dire quatorze ou quinze pages. Maintenant, si, à la répétition, l'artiste trouve que le ton de son morceau est trop haut ou trop bas, et que les musiciens de l'orchestre ne soient pas tous capables de le transposer à première vue, l'ouvrage doit être recommencé entièrement. Quelle perte de temps n'en résulte-t-il pas, quelle fatigue et quelles dépenses, soit que l'on confie ce travail à un autre, soit qu'on l'exécute soi-même !

Cependant les compositeurs ne collaborent guère entre eux. De temps en temps paraît bien une chanson signée de deux musiciens; mais le fait est peu fréquent.

Doit-on en conclure qu'il est plus aisé de trouver des airs que des mots, et de construire des phrases de contre-point que des périodes poétiques? Nullement. Cela tient sans doute à d'autres causes.

Le poète doit d'abord trouver un sujet. Ça n'a peut-être pas l'air de grand'chose; mais c'est presque tout, quand on veut en présenter un de neuf.

A raison de quarante salles dans Paris et de vingt chansons dites dans chacune, on obtient

la somme de huit cents chansons lancées tous les soirs, ou de trois cent mille livrées par an à la consommation publique. On n'exagère pas en évaluant à cinquante mille le nombre des œuvres nouvelles, et à trois ou quatre millions le nombre de celles qui ont été entendues au moins sept fois. Songez alors, par le peu de champs laissés en friche, combien il est difficile d'obéir aux goûts du public qui demande du nouveau.

Le sujet tenu, il faut en coordonner, en graduer les parties, puis les revêtir d'une forme intéressante, mouvementée, et surtout trouver un refrain qui soit pour le public comme un hameçon où il se prenne.

Le musicien, au contraire, reçoit l'œuvre tout entière arrangée pour la scène et n'a, pour ainsi dire, qu'à la chanter.

Ajoutons que nos compositeurs, ceux du moins qui ont eu l'avantage d'être joués, ne s'occupent d'un morceau que lorsqu'il a été reçu par un interprète, par le directeur, et qu'il est revenu de la Censure.

Pour expliquer ces précautions, et ne pas travailler *en l'air*, ils allèguent qu'acteurs et actrices refusent parfois d'excellentes choses,

que les directeurs en arrêtent d'autres pour divers motifs et que la Censure aperçoit souvent des immoralités là où un œil pudique n'en avait point vu ; auxquels cas la musique, comme on dit dans le commerce, reste pour compte à son fabricant. Dommage qu'ils veulent éviter.

Gens très pratiques, comme on le voit.

Les auteurs souhaiteraient bien qu'il en fût ainsi pour eux. Quand ils se sont creusé le cerveau sur une chanson, il leur est dur de faire la navette entre cinq ou six acteurs, sous prétexte qu'elle est trop banale, trop corsée, ou trop chaude, ou trop froide, etc.; puis, quand un artiste l'a acceptée, d'entendre le directeur dire qu'on a donné, il n'y a pas longtemps, une *machine* pareille et, enfin, de se prendre de bec avec la Censure, qui demande des changements au plus bel endroit et qui même en prohibe l'interprétation.

Et à l'eau tout leur travail, comme le pot au lait de Perrette!

Mais, ce qui rétablit la compensation entre les auteurs de paroles et les compositeurs, c'est la tâche spéciale qui incombe à ces derniers et qui leur est si rude, lorsqu'ils ne disposent ni de temps ni de ressources.

Tandis que l'auteur n'a qu'à offrir ses vers pour recevoir une réponse, le compositeur, lui,

doit se rendre chez les artistes afin de leur jouer le morceau, leur indiquer les intonations et le leur faire chanter. Presque aucun d'entre eux n'est musicien. Force donc est au compositeur de faire le professeur... à titre gratuit. Que dis-je? Trop honoré de mâcher la besogne à ses interprètes, et de la leur mettre dans la tête, dans le gosier.

Seulement, hommes et femmes ont une singulière manière d'user du temps des autres et de comprendre les rendez-vous. Sur cent, ils en négligent quatre-vingt-dix-neuf : « Monsieur est au café, » vous répond-on. Vous y allez. « Il vient de partir pour la répétition. » Vous vous dirigez du côté de son concert. « On ne l'a pas encore vu ; mais il va venir sûrement. »

Après avoir fait le pied de grue pendant trois quarts d'heure, vous partez, et vous l'apercevez sur le boulevard, ayant au bras une femme avec laquelle il a l'air de batifoler sans souci. L'accostez-vous, il vous demande pardon sur ses grands dieux, et vous invite à... lui payer un verre de madère.

Vis-à-vis des dames, quel jeu plus divertissant encore! A l'opposé des carmélites, elles ont à sortir constamment. Aussi le composi-

teur, après s'être soustrait à un travail ou privé d'un plaisir, arrive-t-il essoufflé chez elle, il ne trouve que la maman ou le papa, blanchisseuse et rentier « Ah! veuillez, monsieur, excuser notre Octavie. Sa cousine est venue la chercher pour l'emmener dîner; » ou bien : « Elle a reçu inopinément une dépêche du directeur des Bouffes, qui veut lui faire créer le principal rôle dans sa prochaine pièce. — Je l'en félicite; elle a une telle voix. — Oh! merveilleuse, monsieur, merveilleuse! L'avocat du dessous est monté la voir et lui a promis le plus bel avenir. » Encouragé par cette franche naïveté, vous lâchez au hasard : « Certainement, c'est une future Patti. » Vous vous attendez à recevoir une gifle pour cette colossale ironie. Pas du tout. « Oh! pas encore; mais si Octavie peut trouver quelques protections...? Seulement, il en faut de bonnes, et du monde honnête; car, pas de plaisanteries de ce côté-là. »

Après une heure d'un tel colloque : « C'est bien étonnant qu'Octavie ne soit pas encore revenue. Sa cousine l'aura probablement gardée à coucher. Il est si dangereux maintenant pour une jeune fille de rentrer seule le soir. »

Quelquefois c'est une soubrette qui se présente et qui, d'un air agacé ou égrillard, vous

répond en vous fermant la porte au nez :
« Madame est en compagnie. »

Un autre jour, d'après ses promesses, vous l'attendez chez vous. Comme la sœur Anne, vous ne voyez rien venir et vous restez à vous morfondre.

Traité comme un chien, comme un paria !

Et, dès qu'elle viendra, dès que vous la rencontrerez, il faudra ne lui refuser ni un bouquet, ni une tasse de chocolat, ni un dîner, et même lui faire quelques commissions.

A ces conditions-là, après de nombreux jours d'attente et des tourments dont je ne donne qu'une minime esquisse, vous entendrez peut-être votre romance sur la scène.

Aussi, avec quelle stupéfaction ai-je lu dans plusieurs journaux que des débutants, pour récompenser une actrice qui avait créé une de leurs chansons, lui avaient fait cadeau de bijoux, de bracelets, de diamants ! Où allons-nous, mon Dieu ! S'ils ne sont pas millionnaires, ils ont commis une folie ; s'ils le sont, ils auraient dû recommander la discrétion à leur donataire. A quel métier devront désormais se livrer les auteurs de mélodies, si les Philomèles coûtent tant à apprivoiser ?

Mais si ce n'étaient que de menteuses réclames ?

En tous cas, il n'est pas besoin de ces notes des journaux qui attirent l'attention du public pour stimuler les rivalités et les jalousies que les compositeurs manifestent entre eux à chaque instant.

Jusqu'à présent, sur la foi des philosophes et des romanciers, j'avais cru que, pour voir la jalousie s'épanouir dans toute sa beauté, il fallait descendre dans une âme féminine. Erreur complète ! Entre toutes les jalousies que j'ai eu le loisir d'étudier, je n'en connais pas de plus caractérisée que celle de ces messieurs.

« Et celle des gens de lettres ? » objectera-t-on. La main sur la conscience, à n'envisager que les hommes de lettres purs, c'est-à-dire en abstrayant les journalistes, mus par d'autres raisons que celles de la littérature, elle existe beaucoup moins qu'on ne croit. En tous cas, elle s'appuie presque toujours sur des systèmes, ne se prononce guère qu'après avoir lu, se montre moins tranchante et beaucoup plus polie que d'autres.

Celle des compositeurs, au contraire, est saillante, à vif.

Présentez à maints d'entre eux l'œuvre d'un confrère en le priant de vous la jouer. Pour peu qu'ils soient libres avec vous, ils vous répondront, sans l'avoir regardée ou après en avoir déchiffré deux mesures : « C'est de la musique de pacotille. » Et ils la jetteront sur un fauteuil.

A les croire pour la plupart, tous les autres seraient bons à mettre au cabinet.

Aussi sont-ils très exigeants, très bornés d'idées, et ne sortent-ils guère de la musique. Qualité excellente peut-être pour concentrer le talent et faciliter le succès, mais qui laisse fatalement l'homme incomplet !

Pourtant leur ignorance générale de toutes choses ne les empêchera pas d'essayer de vous donner, à vous, écrivain et poète sérieux, quelques leçons de grammaire ou de prosodie.

Ce coup d'œil une fois jeté sur l'ensemble des compositeurs de cafés-concerts, il reste à en examiner les différentes catégories, séparées par des traits assez marqués, presque essentiels.

D'après la *Revue des Concerts*, on compte

quatre façons de « musiquer la chanson » de ces établissements, par conséquent (je le comprends du moins ainsi), quatre sortes de compositeurs.

Pour nous, négligeant de légères subdivisions, nous les ramènerons à deux :

1º Ceux qui, après des études élémentaires de musique, pris d'amour pour la vie de bohème et les flonflons, se sont nourris de valses, de quadrilles, de romances sentimentales, de chansons burlesques, enfin du répertoire entier des guinguettes et des bals. Considérant qu'il faut céder au goût du public, ils estiment que le meilleur moyen pour gagner de quoi flâner est de l'émoustiller jusqu'à le faire rougir et se tordre. Leur devise est : bâcler ; leur but : une jouissance immédiate.

2º Ceux qui, doués d'un véritable talent et croyant que le concert peut les mener, par des romances, des duos, des opérettes, sinon à la popularité, du moins à un renom capable de les signaler aux directeurs de théâtres, se livrent contre leur cœur à des élucubrations qu'ils jugent indignes d'eux-mêmes. Leur devise est : s'élever ; leur but : la gloire.

Je parlerai d'abord des premiers.

Ceux-ci ne travaillent, comme ils l'avouent sans fard, que « pour la rigolade ». Quel plaisir ils éprouvent à faire pâmer d'aise, dans une chambre en désordre, quatre ou cinq camarades bons viveurs, accompagnés de leurs maîtresses : couturières, commises de magasins ou chanteuses; de leur faire bisser, en y mêlant quelques entrechats, des refrains grivois accommodés d'airs bruyants et cascadeurs. Leur plus vif désir est de voir leur œuvre gravir les tréteaux devant une multitude bien chauffée qui, au cliquetis des verres et dans la fumée des pipes, braillera leurs couplets et leur fera une renommée de monteurs de *scies* pour les rues. Leur suprême ambition, quand ils en ont une, c'est de tenir le bâton de chef d'orchestre aux *Folies* de Vaugirard ou au *Casino* de Billancourt.

On le conçoit : pour réaliser un tel idéal, pas n'est besoin de longs et sérieux exercices. Ne leur parlez donc pas du Conservatoire. Il a été fondé pour les idiots, les crétins, les routiniers. A eux l'espace, les folles équipées, les tonnelles, le petit bleu, la vraie vie enfin! Ils n'ont certes point à courir après les mélodies; elles viennent à eux. Ils se mettent au piano, et, crac, immédiatement trouvent des airs. Des

airs d'un autre, c'est vrai; mais quelques-uns sont assez distraits ou naïfs pour ne pas s'en apercevoir. Ils continuent ainsi à plaquer avec toute la force de leurs doigts des tas d'accords, des phrases poncives, des modulations, des finales, des lambeaux de marches et de sonates qu'ils se sont assimilés un peu partout, depuis l'Opéra jusqu'aux bastringues de foire, et alignent sans grande fatigue des airs de cirque à tant la feuille.

Ne leur parlez pas non plus de la solitude, cette sœur de la méditation, cette mère des chefs-d'œuvre. Elle ne convient qu'aux misanthropes, aux dégoûtés. Leur système habituel est la collaboration, en compagnie d'une bonne bouteille et de l'auteur ou des auteurs du poème, parfois au nombre de trois ou quatre. C'est du contact, de l'inspiration mutuelle de ces grands esprits allumés par les liqueurs, la bière ou la cigarette, que naissent ces produits dont chacun de nous a pu apprécier la haute valeur.

Du reste, soit qu'ils ne se fient pas à leur force ou qu'ils poussent la paresse à l'extrême, au lieu de viser à des mélodies, à des accompagnements nouveaux, leur plus grande occupation est de piller à droite, à gauche, tout ce dont ils ont gardé le souvenir et qu'ils modifient en le combinant tant bien que mal.

Certains, je le sais, agissent inconsciemment, mais la majorité (je n'hésite pas à le dire, parce que j'en ai été témoin) le fait d'abord par manque de scrupule, par insouciance, ensuite de parti pris, et, enfin, tout naturellement, on dirait presque avec mérite et honneur.

J'ai vu quelques-uns de ces musiciens chercher sur le clavier le chant d'une stance, et, comme un ami s'écriait : « Mais c'est l'air de la ballade créée, il y a trois ans, par X., tu te la rappelles bien ? — Tiens ! c'est vrai. Bah ! c'était un ténor. Transposée pour baryton, avec des accidents par-ci par-là, et surtout renversée de bas en haut, elle paraîtra complètement différente. »

Ils adaptent ainsi aux paroles qu'on leur livre la musique que, sans doute, d'autres mélomanes de ce calibre avaient empruntée à des prédécesseurs. Manière excellente de conserver les saines traditions.

Aussi, sur trente rondeaux, trente romances ou polkas, pris au hasard dans les cafés-concerts, y en a-t-il à peine trois ou quatre qui aient de l'originalité et n'évoquent pas l'idée d'un modèle.

Si encore nos compositeurs ne puisaient que dans un répertoire de chansonnettes ou de danses, ils auraient pour excuse de n'avoir mis

à sac que des choses de même famille et à peu près de même valeur ; mais voyez où le plagiat devient inimaginable, honteux, sacrilège. Ils s'attaquent aux chefs-d'œuvre de nos grands maîtres et, dérobant leurs trésors, les transforment de la façon la plus grotesque.

Je pourrais citer un passage de la *Flûte enchantée* qui s'est métamorphosé sous leurs doigts en une mazurka connue. J'ai entendu une mélodie de la *Favorite* sur laquelle se bat une schottisch.

Pour ceux de mes lecteurs qui connaissent la musique, ils comprendront vite qu'on obtient ce résultat sans grandes difficultés, en changeant la mesure, en accélérant le rhythme, en modifiant deux ou trois notes, surtout à la fin des vers, en intercalant des trilles, des apoggiatures.

Non contents de disséquer les opéras morts et vivants, les ravitailleurs des scènes en question ont l'audace de travestir les cantiques d'église et de faire servir les inspirations de la foi à glorifier des inepties.

Chacun connaît entre autres le fameux refrain :

<center>Esprit saint, descendez en nous !</center>

On en a tiré plusieurs moutures, notamment

une bacchanale effrénée. Eh! allez-y, cymbales; allez-y, tambours, cors et saxophones. Il fait bon vraiment ouïr des masses idiotes ressasser sur une musique consacrée ces turpitudes de vin et d'amour.

La *Marche funèbre* de Chopin, qui traduit si vivement les angoisses de l'être séparé de ce qu'il aimait, on me l'a jouée, adaptée, non sans habileté d'ailleurs, à une description en argot d'une partie de crêpes. Ouvriers et filles se déhanchent et gambadent avec force saccades, aux trilles des flûtes, au grognement des violoncelles. Musique vraiment forte et féconde que celle qui se prête ainsi à la douleur et au plaisir. Mais n'est-il pas à plaindre, celui qui a voulu folâtrer d'une manière si macabre ?

La faute, je l'avoue, n'en incombe pas entièrement au compositeur. C'est souvent le librettiste qui exige ces déprédations.

Dernièrement, chez lui, en compagnie de quelques camarades, un de nos illustres exportateurs de couplets, voulant examiner un compositeur qui le suppliait de l'employer, venait de lui remettre une chansonnette; et comme ce dernier, assis au piano, agaçait sa pauvre cervelle pour en tirer une idée, un semblant de motif :

« Ah ça! s'écria l'autre avec dépit et force

jurons, ne savez-vous donc pas un air de n'importe qui, de Meyerbeer par exemple; flanquez-le là-dessus. Ce n'est pas bien malin, sacrédieu ! »

L'autre tergiversait, peu habitué à cette étrange méthode, lorsque le chansonnier l'envoya promener et fit signe à un autre candidat de prendre le tabouret.

Je dois à la vérité de dire que le nouvel appelé répondit dignement à l'invitation du maître et qu'il accomplit sans broncher l'attentat requis contre l'immortel auteur des *Huguenots* et du *Prophète*.

Nous assistons là, on le voit, pas précisément à un vol manifeste, ce qui soulèverait le dégoût public en même temps que les légitimes revendications des auteurs et éditeurs intéressés ; non pas même à une parodie avouée, étiquetée, de sentiments sublimes, gracieux, en pochades amusantes et drôles, mais à un déguisement grotesque, parfois frauduleux et toujours déshonorant.

Dire que les fournisseurs ordinaires des cafés-concerts usent tous, volontairement ou par oubli, de ces procédés d'imitation, ce serait exagéré ; mais je crois qu'il n'y en a guère plus de sept ou huit qui ne soient pas, la plupart du temps, des plagiaires.

Ai-je besoin d'ajouter que, vu la facilité avec laquelle les auteurs de paroles tournent leurs couplets, une masse de compositeurs se sont, depuis quelque temps, improvisés poètes ? De cette façon, ils n'ont plus besoin d'attendre ou de chercher des livrets. Ils s'en confectionnent eux-mêmes au fur et à mesure que leur arrivent les mélodies.

Perte de droits très préjudiciable aux auteurs, réduits bientôt à merci.

Mais, comme ici-bas le châtiment suit toujours la faute, les auteurs sont vengés par les acteurs. Ces derniers, que nous voyons se transformer, malgré leur ignorance crasse et leur manque absolu d'idées, en ajusteurs de rimes et fabricants de poèmes iroquois, sont également devenus très vite musiciens. Alors, se jetant à l'envi sur toute espèce d'ouvrages anciens et nouveaux, ils les découpent et les recousent, ou même se les approprient intégralement selon leurs goûts, en y semant tout du long des gaudrioles de carrefours.

Plusieurs même ne reculent pas devant les trésors des nations étrangères.

Au cours d'un procès récent, on a découvert qu'une certaine chanson, lancée à grand fracas de réclames par un cabotin excentrique et por-

tant sa signature comme musicien, était la simple reproduction d'une œuvre anglaise.

Pas dégoûté vraiment, ce spoliateur-là. Si, un jour, les compatriotes de la victime se le rappellent, quelles représailles, mes amis !

Quant à ceux qui ne sauraient pas opérer ces adaptations, ils trouveront toujours de pauvres diables qui, moyennant une pièce de cent sous, s'en chargeront volontiers.

La Société des auteurs et compositeurs de musique se méfie tellement, et pour cause, des artistes qui sollicitent l'honneur d'être reçus comme membres et de toucher des droits, qu'elle vient d'insérer dans ses statuts la clause suivante :

« Le comité, avant de se prononcer sur l'admission, peut, s'il le juge convenable, demander aux postulants d'improviser devant eux une mélodie sur un sujet imposé. »

Quel coup, mes amis !

Combien s'est-il présenté de chanteurs depuis cette décision ? Je ne sais. Toujours est-il que j'applaudis fort à l'établissement de ce petit tribunal artistique.

Le clan des compositeurs que nous venons de passer en revue est incontestablement, même quand il n'arrive pas au but de ses dé-

sirs, le plus heureux de tous, puisque l'idéal, ce dur aiguillon, et l'ambition, ce poison de la vie, lui épargnent leurs pointes et leurs brûlures.

Aux compositeurs sérieux maintenant !

Ceux-ci n'envisageant et ne convoitant les cafés-concerts que comme une simple station dans leur campagne pour l'art, il serait juste qu'on leur en rendît le séjour à peu près agréable. Ils ne sont pas de bien redoutables concurrents pour nos retapeurs. Eh bien ! c'est tout le contraire qui arrive ; et, vraiment, je serais obligé d'emprunter la plume de Malfilâtre, si je voulais dépeindre leurs infortunes. Porter en soi la flamme divine, y sentir bouillonner des idées, des accents supérieurs, et les abandonner, que dis-je ! les combattre, les sacrifier, les ravaler : quel plus grand sacrifice !

Aussi combien de musiciens au goût pur, aux visées hautes, qui, rougissant du métier qu'ils tentent sur ces scènes, n'osent pas mettre leur signature au-dessous des productions qu'ils y servent et qu'ils taxent de polissonneries !

Le plus douloureux, c'est que, malgré tous leurs efforts pour se mettre à la portée du monde qui régit et fréquente ces lieux-là, ils peuvent

rarement atteindre le degré de balourdise et d'ânerie capable de le satisfaire.

« Même quand l'oiseau marche on sent qu'il a des ailes »,

a dit un poète.

Même quand ils travaillent pour le beuglant, on sent qu'ils sont inspirés.

Or, c'est là un crime aux yeux du librettiste d'abord. Pensez donc ! Vouloir embellir ses vers, leur donner un joli coup de brosse : quelle horreur !

Certain compilateur de refrains incohérents avait confié les paroles d'une romance à un de mes camarades. Celui-ci, en bon élève de Delibes, écrivit une œuvre charmante, très gracieuse, très harmonique. A peine l'eut-il fait entendre au prétendu poète que celui-ci, mécontent de tant de perfection :

« Ah ça ! mon cher, s'écria-t-il, vous nous la faites à l'Opéra-Comique ! » (sic).

C'était bien la peine de tant suer sur les bancs du Conservatoire !

Mais le librettiste n'est que miel à côté de l'artiste qui doit interpréter l'œuvre, et surtout des musiciens chargés de la jouer, de l'accompagner. Et puisque l'occasion s'en présente, je vais ébaucher ici une peinture prise sur le vif de ces corps spéciaux qu'on nomme les orchestres de cafés-concerts.

J'ai assisté naguère aux tribulations d'un jeune compositeur doué de ce qui fait les forts : une âme simple, originale, largement inspirée, fortifiée par de sérieux labeurs et par une longue pratique.

Arrivé à Paris avec moins de cinquante sous et désireux de se créer promptement des ressources, il avait essayé, entre ses leçons, de produire quelques morceaux au *Prado* et à *Bataclan*. Après d'innombrables déboires sur lesquels je serai muet, de peur de paraître banal, il était parvenu à placer une chansonnette dans un de nos premiers établissements, chansonnette d'un goût exquis et très mélodique.

Or, voyez sa malechance. Il l'avait conçue dans le ton de *mi majeur*, ce qui, tous les débutants le savent, comporte quatre dièzes à la clef. Quand le chef d'orchestre aperçut les parties ainsi composées, les musiciens firent la moue.

Évidemment cela leur paraissait terrible.

En effet, ce ne fut d'un bout à l'autre qu'une succession de fautes non seulement dans les nuances, mais dans les notes et la mesure.

Mon pauvre ami n'en revenait pas. Il fallut recommencer la manœuvre. Le chef d'orchestre rageait, ses subordonnés s'embrouillant dans la moindre gamme chromatique, hésitant à un

changement de ton qui se présentait au refrain.

Enfin, après beaucoup de patience, d'essais et de lassitude, ladite chanson affronta la rampe. Son succès ayant dépassé les espérances de chacun, le compositeur dut en fournir une autre. Il le fit à regret, forcé par la nécessité, et pour répondre aux risettes de la bonne fortune.

Le second morceau qu'il donna offrait trois bémols. Cette fois-ci, il faillit être mal reçu à l'orchestre. Le chef lui déclara que, quoique son œuvre lui parût bien réussie et même très lisiblement écrite, il n'était pas habitué, lui, à ce *virtuosisme*, que sa troupe se surmenait à déchiffrer de *pareils embrouillamini*, qu'il y avait là trop d'*andante*, de *presto*, de *rallentando*, et qu'il ne prenait pas sur lui de mener à bien l'exécution.

Vous voyez la mine de l'auteur. Lui qui, tout jeune, avait, en qualité d'impresario, fait le tour du globe, il n'avait jamais rencontré aux Indes ni aux États-Unis des exécutants aussi rétifs, aussi ignorants qu'au sein de la civilisation et du progrès.

Mais ce qui montre bien le niveau de l'art musical dans ces endroits et à quel point de médiocrité l'on tombe quand on ne fréquente que les médiocres, c'est que, au lieu de formu-

ler une excuse, de lui exprimer, au moins du bout des lèvres, leur honte de se heurter à des difficultés qu'aurait tournées un enfant de douze ans, ils se mirent chacun à sa façon à lui décocher des railleries.

Le trombone engagea l'attaque. « Pardon, monsieur, lui dit-il; rien qu'un mot. — Je vous écoute. — Vous n'avez certainement jamais écrit pour les cafés-concerts. — Pas encore à Paris; mais je commence à m'apercevoir que ce n'est pas facile. »

L'interlocuteur ne saisissant pas l'ironie : « Rien de plus simple cependant, continua-t-il. Employez les accords parfaits, les tonalités simples : *do* majeur, *la* mineur, *sol*, *ré* majeur tout au plus; évitez les nuances, les indications qui font varier le mouvement. Quelques coups de cymbales par-ci par-là! Des crescendos à la fin! Mais abstenez-vous de fioritures, ainsi que de ces accidents qu'il faut suivre à la loupe et où l'on se casse le cou. Que vos airs marchent de plain-pied, et tout est dit. Avec cela, vous êtes sûr de votre affaire. »

Le compositeur l'avait laissé parler, curieux de connaître la théorie de ce personnage. Comme il allait le remercier, la clarinette, prise de pitié pour lui : « Pourquoi, cher monsieur, lui dit-elle, vous donner tant de mal? C'était si

aisé d'écrire votre chansonnette dans un autre ton. Si vous croyez que le public vous en saura gré, vous vous trompez. »

Le martyr commençait à se lasser.

« Faites-moi, monsieur, lui dit-il, grâce de vos conseils. J'écris comme je comprends. — Ma foi, ajouta, en l'interrompant, le premier piston, qui n'aurait pour rien au monde manqué sa partie dans ce concert... de moqueries, quand on écrit de la musique pareille, on la porte au Grand-Opéra. — Vous devriez alors vous féliciter de ce que je vous en fais bénéficier. — Oh ! la la, du Wagner ! »

Et sept ou huit musiciens pouffèrent de rire à cette heureuse trouvaille.

« Du Wagner ! répliqua l'auteur.

— A peu près. C'est un enchevêtrement continuel de difficultés.

— Elles sont en vous, monsieur, mais non dans ma musique. »

L'orage menaçait d'éclater, lorsque, comme Neptune qui levait jadis son trident au-dessus des flots, le chef d'orchestre ramena le calme avec son bâton. La répétition commença. Je me porte garant de la simplicité avec laquelle ce morceau était traité ; mais, la mélodie se développant d'une façon animée et large, les musiciens semblaient gravir une côte escarpée et

s'accrochaient, piétinaient, fléchissaient à chaque instant.

A partir de ce jour-là, le surnom de *Wagner des cafés-concerts* demeura à mon ami. Chaque fois qu'il entrait dans la salle, c'est avec ce mot qu'on le recevait. Et quelle avalanche de coups de langue plus ou moins acérés ! Quel ensemble de mauvaises volontés, de parti pris de contrecarrer toutes ses intentions ! Avait-il marqué sous un passage *forte,* les notes ne se faisaient pas ou résonnaient si faiblement que l'effet était manqué.

Était-ce, au contraire, *pianissimo,* il était sûr d'entendre un renflement de son, voire un tonnerre épouvantable. Puis, la grosse caisse battait à contre-temps ; un cornettiste oubliait de changer d'embouchure et ne voulait convenir de son erreur qu'après le troisième avertissement.

Qu'il y eût coalition ou simple hasard, jugez quelle humeur peut garder un homme qui a répandu son âme dans une œuvre et dont on traduit ainsi la pensée et les sentiments !

Que diable ! aussi, mettre trois bémols à la clef !

En résumé, il est affreusement difficile de pénétrer dans ces prétendus sanctuaires de

l'art, tant les abords en sont obstrués, gardés avec soin; et, au premier pas qu'on y fait, que de désillusions !

L'harmonie, qui devrait vraisemblablement régner parmi les musiciens, se réduit à quatre ou cinq coteries fomentées par tel auteur ou compositeur parvenu.

J'élimine ici par avance quelques personnalités dont j'ai pu apprécier la bienveillance et le talent. Seulement, elles ne constituent que de glorieuses et très rares exceptions. Du reste, c'est beaucoup moins par la malice des gens que par la fatalité des choses, par les exigences du lieu, des clients et des directeurs que cela se passe ainsi.

Donc, dès qu'un de ces messieurs : auteur ou compositeur établi dans la maison, secrétaire, régisseur, ou même le chef d'orchestre, ce souverain, se trouvent en présence de quelqu'un qui possède un tempérament et dont le succès pourrait compromettre leur réputation ou leur place, ils n'ont qu'un but : l'humilier, le décourager, le rabaisser, finalement l'éloigner pour qu'il ne leur passe pas sur le corps. Le chef sait se faire comprendre de ses subordonnés. Ceux-ci, prenant fait et cause pour lui, forment contre le débutant un blocus en

règle où il succombera, s'il n'est quadruplement cuirassé.

De plus, tant par jalousie que par intérêt, ils tâcheront avec mille stratagèmes de le discréditer auprès des artistes, surtout auprès des femmes, jugeant sans doute ces dernières plus accessibles aux cancans.

Je sais un compositeur, au sujet duquel le chef d'orchestre d'un de nos principaux concerts tint ce joli propos, que me rapporta l'actrice à laquelle il s'adressait et qui venait d'être engagée dans l'établissement : « Mon amie, si vous chantez des morceaux de Z., vous n'aurez que des *fours.* »

Et le musicien ne comptait que des succès dans cette salle.

Comment lutter contre ces calomnies, contre cette guerre injuste et souterraine ?

Les mots d'ordre dans ces endroits sont, sans contredit : Pas d'art; de l'ineptie! Pas de travail; des machines! Pas de goût; du gros, du burlesque, du ronflant!

Pour peu que vous essayiez d'y prendre pied, on vous oblige à cracher sur les dieux que vous avez adorés, et même à les briser sans vous plaindre.

C'est donc à dégoûter du métier, si utile qu'il puisse être.

Aussi, que de compositeurs ont déserté ce camp, préférant d'humbles cachets disproportionnés avec leur mérite au gain de ces odieuses et stupides profanations !

Pourtant, quand on a un caractère fortement trempé de vouloir et de patience, on finit, après beaucoup de travail et à moins d'une malechance exceptionnelle, on finit, dis-je, par arriver, comme certain compositeur déjà nommé qui me racontait dernièrement sa vie, que je vais résumer ici pour l'édification des jeunes amants de la musique.

« J'étais, me disait-il, lauréat du Conservatoire de Bruxelles, où j'avais obtenu très jeune les premiers prix. Des revers de fortune et l'espoir d'y rémédier m'amenèrent à Paris. Là, j'eus naturellement des déboires et je ne pus gagner ma vie qu'en accompagnant des chansonnettes à des cabotins d'une outrecuidance et d'un grotesque achevé. Cette situation par malheur se prolongea assez longtemps.

« Dans le milieu où je vivais, je mettais une certaine pudeur à cacher mon talent par respect pour l'art. Seuls, quelques jeunes gens fourvoyés dans ce monde devinrent mes con-

fidents et s'intéressèrent à moi. Le vicomte de F..., que je rencontrai à Angers, m'aida beaucoup. J'eus l'occasion, grâce à lui, de faire valoir mon talent de musicien. C'est ainsi que je parcourus le Poitou, l'Anjou, et enfin la Suisse, allant de château en château et donnant des concerts. A la fois chef d'orchestre et pianiste, après avoir exécuté une ballade de Chopin, j'improvisais des variations sur la dernière *scie* des beuglants.

« Mais, peu persévérant, ayant toujours la marotte de la composition, je renonçai vite à ce monde-là pour revenir à mes premières rêveries. Devenu complètement libre, je pus travailler à l'aise et aborder les scènes faciles, entre autres l'*Eldorado*, où je fis représenter de soixante à quatre-vingts petites pièces, un nombre incalculable de chansons, romances, scènes, etc. Je n'ajoutais aucune importance à ces élucubrations, m'étant surtout évertué à faire le plus mal possible pour plaire à un public complètement idiot; et si quelques inspirations venaient bien malgré moi, je poussais la coquetterie jusqu'à le regretter.

« Enfin, j'eus un petit acte joué au Palais-Royal : *Actéon*, essai assez anodin, entravé encore par la routine qui ronge ce théâtre, comme la poussière, les vieux meubles.

« Mon second début, plus heureux au théâtre des Nouveautés, avec le *Droit d'aînesse*, de MM. Vanloo et Leterrier, me satisfit davantage. J'étais plus maître de moi.

« J'avais enfin trouvé une scène un peu élevée, et réussi en dépit d'un public blasé, indifférent ; en dépit surtout d'une presse injuste dont l'exclusivisme en arrive à ne pas admettre l'artiste indépendant. Pour trouver grâce devant elle, il faut faire partie de ses coteries, de ses cercles, de ses associations. J'ai toujours repoussé ces avances; je m'en fais gloire.

« Peu de temps après, je donnai aux Bouffes, pour succéder à *la Béarnaise*, de M. Messager, dont j'ai pu apprécier les qualités fines et délicates, les *Noces improvisées,* jouées en ce moment-ci à New-York sous le titre de *Nadgy*.

« C'est alors que la colère de quelques journalistes n'eut plus de bornes. Ils allèrent jusqu'à me reprocher mes débuts au café-concert.

« C'était idiot.

« Mais j'insisterai d'autant moins là-dessus que mes ouvrages rencontrèrent sur les scènes américaines et anglaises un éclatant succès. J'étais donc vengé, et bien vengé. »

Aux compositeurs sérieux de suivre un pareil exemple !

CHAPITRE VI

La chanson. — Les chansons.

Que de fois n'a-t-on pas fait l'éloge de la chanson, cette modeste fille de l'ode, qui, à défaut de mouvements exaltés, d'écarts impétueux, de pompe superbe et parfois prétentieuse, a pour elle la bonhomie, le piquant, la prestesse, la légèreté! Les couplets, ordonnés et alertes comme de jeunes soldats, semblent partir pour la lutte ou la parade ; et ses refrains, placés de distance en distance, ont l'air de ces brillants officiers, qui, coupant les pelotons, répètent le même commandement. Mais peut-être sa qualité principale est-elle encore la variété. Soit que, se couronnant de roses, elle chante l'amour, le rire ou des Grâces plus ou moins pudiques, soit que, secouant le thyrse, elle nous convie à noyer dans le fond d'un verre nos ennuis de la jour-

née ; soit qu'elle redise les hauts faits de nos aïeux ou de nos frères à travers le monde, ou qu'elle lance à gorge déployée ses rires malicieux contre les gouvernants et les maîtres ; enfin, soit que, simplement assise à l'ombre d'un chêne, elle module des airs naïfs pour une bergère et ses troupeaux, elle se montre toujours la vraie, la gaie, la divine chanson.

Et s'il est un pays où elle semble avoir eu son berceau naturel ; un peuple dont elle rende, comme dans un reflet fidèle et avec de merveilleux échos, le caractère et les aspirations, c'est bien assurément la France, le Français.

Considérez, à n'importe quelle époque, notre histoire nationale, vous y trouverez la chanson. D'abord, les légendes romanesques, les hymnes guerriers des croisades, les noëls religieux, les virelais des trouvères, les rondes enfantines ; puis, les romances d'amour du seizième siècle, les madrigaux galants de François Ier et de Henri-IV, les pamphlets de la Fronde, les joyeusetés bachiques de Chaulieu et de la Fare, et, après notre sublime *Marseillaise*, pendant les horreurs mêmes de la Révolution, les cris superbes d'héroïsme ou de sauvagerie ; enfin, et entre tous, les stances si fines, si érotiques, si mordantes de Béranger, les mâles couplets de Pierre Dupont, les

inimitables poésies de Gustave Nadaud, reliant, lui, la chaîne des morts et des vivants.

Cette phrase : « Tout en France finit par des chansons » est donc, à juste titre, passée en proverbe.

Eh bien ! cette forme particulière de notre esprit gaulois ne nous a pas abandonnés, à en juger par les innombrables œuvres lyriques écloses soit dans ce siècle, soit même dans ces vingt-cinq dernières années. Seulement, la chanson a changé de théâtre. Jadis, elle naissait aux camps, à la cour, sur les barricades ou à l'ombre du caveau et, dernièrement encore, dans les tavernes, les goguettes. Maintenant, elle jaillit du concert. Là, elle a, pour seconder son vol, une scène brillante, des flots de lumière, des décors somptueux, un orchestre et des interprètes exercés. Tous avantages dont les auteurs devraient profiter pour rendre leur œuvre digne de son origine et de son but.

Mais, hélas ! et en cela quelle différence, au théâtre même, entre nous et les anciens ! Ils récitaient, eux, les chefs-d'œuvre des Pindare, des Eschyle, des Sophocle dans la poussière des cirques, sur de simples tréteaux, sous de rustiques ombrages ; et nous, dans des salles pourvues de tous les agréments et splen-

deurs, nous n'exécutons que des œuvres communes, frisant l'ineptie, pour ne pas dire la turpitude !

Qui essaierait de le contester ? le répertoire actuel des cafés-concerts ne s'alimente généralement que de platitude et de honte. Presque partout des pensées vulgaires, des aventures idiotes, des histoires d'amour bêtes, des scènes d'ivrognes ou de gâteux, des situations grossières, des rengaines ramassées chez les concierges, des charges de belles-mères ou de créanciers, des crudités de maisons publiques ou des sous-entendus plus vils encore, parfois même des refrains contre la religion ou, comble d'ignominie ! des hymnes à la Liberté chantés par des artistes en goguette.

Si encore, sur un fond aussi mauvais, s'adaptait une forme convenable qui voilât, qui atténuât ces défauts en leur donnant un tour gracieux, attrayant ; si, comme la plupart des chansonniers qui ont précédé et qui arrangeaient sous des termes à la fois piquants et délicats des idées souvent prosaïques et burlesques, les auteurs d'aujourd'hui, suivant le dicton populaire, savaient faire passer le poisson avec la sauce, la morale y perdrait

encore ; mais peut-être l'art y trouverait-il son compte d'un côté.

Au lieu de cela, quelle langue ! Des termes de carrefour, des calembours suant l'effort, des jargons de paysans, des jurons de charretiers, des termes saugrenus d'argot, insérés de force et hurlant avec des rimes martyrisées : tous les vices enfin qui, tant est que ce soit possible, déparent encore la sottise.

La majorité des lecteurs étant convaincus de ce que j'avance, il serait inutile d'en donner des échantillons. Mais à Sparte, pour dégoûter plus efficacement les citoyens de l'ivrognerie, les magistrats faisaient promener à travers les rues un esclave en état d'ébriété. Pourquoi donc négligerions-nous d'aller passer une ou deux heures au café-concert dans le but de nous instruire ? La femme la plus honnête doit être d'autant moins fâchée de sonder les mystères de ces dessous parisiens qu'elle n'y verra pas le tableau tout à fait exact de ces soirées. Les horreurs, les stupidités qui y foisonnent ont été gazées au point de les rendre supportables. On dirait, non une représentation actuelle, mais une représentation d'il y a cinq ou six ans, alors qu'il existait une Censure qui..... censurait. Mais, par un petit

travail de tête, par une sorte de multiplication morale, les personnes qui ne vont jamais dans ces endroits se rendront facilement compte de ce qu'ils sont, de ce qu'ils valent.

En tout cas, les lectrices qui acceptent n'ont nullement besoin de se déranger. De leur fauteuil, elles jouiront du spectacle.

Nous voici à la porte. Déjà résonnent à nos oreilles ces suaves accents :

> Je suis la sœur
> De l'emballeur
> Bien connu dans l'quartier
> De la rue d' l'Échiquier.

Profitons du bruit, des bravos qui soulignent le départ de la chanteuse pour nous installer le plus commodément possible. Négligeons les crieurs, les vendeurs de toute sorte qui nous cornent aux oreilles, et ouvrons les yeux.

Voyez d'abord quelles prévenances on a pour le public, quels égards pour ces cabotins.

Des deux côtés de la scène un écriteau annonce le titre du prochain morceau et le nom de l'interprète. Une fois l'œuvre entendue, on glissera un autre indicateur, et ainsi de suite jusqu'à la fin du spectacle.

Simple observation à propos des noms : ces

artistes, les femmes surtout, exhibent rarement leur nom de famille, mais bien des vocables de saints, français ou romains, tels que : *Fernand*, *Aimée*, *Virginie*, *Claudia*, etc...

Comme nous pourrons nous en convaincre bientôt, tous les ridicules, toutes les fantaisies, toutes les passions possèdent ici un... organe spécial. Mais, si l'on n'a guère tenté de les analyser, la raison en est que des compositions aussi excentriques échappent aux études, aux commentaires, aux annotations.

Cependant, essayons de les grouper en sept ou huit genres, tant du côté des hommes que du côté des dames, après avoir observé que, selon ce qui se passe dans les théâtres de chant, ces genres portent le nom des artistes qui les ont mis en relief. De même qu'on dit les Dugazon, les Falcon, les Nourrit, les Duprez, les Faure, on dit les Bonnaire, les Amiati, les Paulus, les Debailleul. Chacun d'eux a son répertoire spécial; et, quand un débutant se présente à un directeur pour donner audition, on lui demande tout de suite sous la bannière duquel de ces chefs il s'est rangé.

Qu'on reproche, après, leur orgueil à nos lanceurs de gaudrioles!

Seulement, bien que le succès les ait élevés

au rang de types, sinon de modèles, il serait malaisé d'attribuer à aucun d'eux un mérite, une prédominance particulière. Dans un tel monde, l'opinion d'un homme de goût est en raison inverse du succès du sujet.

Mais, trêve de réflexions! Voici le diseur de chansons sentimentales qui apparaît.

Sans être doué d'une candeur extraordinaire, on voit tout de suite que nous sommes loin de la romance de nos pères, de celle dont on a bercé notre poétique enfance.

Certes, elle est demeurée longtemps en vogue, celle-là. Que de cœurs elle a fait battre, que de pleurs elle a fait couler! que de mains elle a réunies! Mais, hélas! après un règne florissant, tout de tendresse, de charmes et d'illusions; après avoir été la consolatrice des reines et des grisettes, des commis et des étudiants, elle a eu le sort commun de toutes choses : elle est tombée en décadence, pour n'être bientôt plus qu'un souvenir presque ridicule. Par moments, elle renaît sous le luth de quelque barde rêveur ; et je me rappellerai longtemps le chanteur Doria soupirant, aux ébahissements de la foule, ces strophes d'amour :

> Visage rose,
> Bouche mi close.

> De grands yeux bleus,
> De blonds cheveux :
> La taille fine
> De ma divine
> Tiendrait, je crois,
> Dans mes dix doigts.

Mais, en regardant de près ces œuvres, on remarque que la romance s'est ravalée. Plus de pages, d'écuyers et de capitaines, des amours d'épicier sans grandeur, ni prestige. On dirait que les librettistes se sont inspirés de Paul de Kock, si amusant, mais si vulgaire. Prenez, par exemple, les aubades, les aveux d'amour dits avec tant de talent par Debailleul, et répondez-moi si ce n'est pas le même commis de magasin amoureux de sa modiste ou de sa bouquetière.

> Ninon, c'est aujourd'hui ta fête ;
> Je n'ai, pour te la souhaiter,
> Pu faire, hélas ! aucune emplette ;
> Mais il faudra t'en contenter.

Heureusement, elle a bon cœur, cette Ninon. Elle se contenterait de rien.

Le critique ne devant avoir d'autre règle que l'impartialité, je confesse que le refrain suivant est délicieux, même sans musique :

> Voilà pourquoi, chère Ninette,
> Ton amoureux vient, ce matin,
> Avec un bouquet dans la main,
> T'offrir un baiser pour ta fête.

C'est là une de ces parcelles d'or qu'on est heureux d'avoir à recueillir dans ce fumier et à enchâsser précieusement. Par malheur, elles se font rares dans le terrain que nous traversons. Est-ce parce que le *Printemps*, les *Blés d'or*, l'*Aurore vermeille* ont été rabâchés par un tas d'agents de police déguisés en chanteurs de cours qui nous réveillent dès l'aube et nous poursuivent toute la journée? Cette réclame pourrait y avoir largement contribué.

Charmantes pourtant étaient ces œuvres.

Il est à croire que la mine n'en est pas complètement épuisée; mais quand se fera le travail d'extraction?

De même pour les rêveries à la lune, les barcarolles, les nocturnes à Venise et en Andalousie, morceaux dans lesquels, depuis l'éclosion du romantisme, poètes et musiciens avaient répandu tant de gracieuses idées, tant d'ineffables mélodies, tant de sémillantes roulades, tant de flots d'ivresse et d'enchantement. Il est éteint pour le moment, ce flambeau de douce poésie. Qui le rallumera?

En attendant, ce qui ne paraît point destiné à lui redonner la vie, c'est l'ornière dans laquelle verse et se traîne le chariot de l'amour.

> J'ai le cœur qui déraille,
> Comm' le train de Versaille.
> Joséphine, Joséphine,
> Arrête ta machine, ou ben,
> Tu f'ras dérailler le train.

Et ce refrain :
> Ursule,
> Ursule,
> J'ai l'cœur qui brûle.

Pour calmer de tels feux, il faut, vous l'avez deviné :
> Une pompe,
> Une pompe
> A vapeur.

Avec toutes les vapeurs que causent aux gens sains d'esprit des inepties pareilles, il y aurait de quoi éteindre l'incendie de tous les pitres rassemblés.

Mais l'amour n'est pas seul, tant s'en faut, à inspirer des chansons, et après l'*amoureux*, véritablement atteint au fond du cœur, il y a le *gandin*, qui feint de l'être et ne comprend l'amour qu'au galop.

Fanatique de chic et de pose, il cherche du succès dans les bals et les jardins publics, auprès des personnes plus faciles encore à avoir qu'à éviter. Ce personnage est très connu au concert, et Libert, entre autres, excelle à en re-

produire la nullité. Une fleur à la boutonnière, le pantalon gris collant, le monocle à l'œil, un chapeau mou sur la tête, serré dans une jaquette serpentine et ganté en couleur sang de bœuf, il accoste une dame à brûle-pourpoint, et lui susurre d'un air gâteux :

> Mad'moiselle, écoutez-moi donc ;
> J'veux vous offrir un verr' de Madère.
> Mad'moiselle, écoutez-moi donc ;
> J'veux vous offrir un amer Picon.

Que lui répond-elle ? Il va nous l'apprendre lui-même.

> Non, monsieur, j' n' vous écoute pas.
> Quand j'ai soif, je bois un verre d'eau claire ;
> Non, monsieur, j' n' vous écoute pas.
> Quand j'ai faim, je mange un peu d' cervelas.

Sur l'offre qu'il lui fait de l'embrasser, elle lui applique un soufflet qui termine sa... sérénade.

En toute franchise, ce type d'homme du monde gâteux est tellement idiot qu'on se demande s'il ne serait pas spirituel.

Seulement, le plus étrange c'est de voir des jeunes gens soi-disant de noble famille qui, portraiturés du haut des planches et injuriés autant qu'on peut l'être, applaudissent avec enthousiasme leurs insulteurs.

Pour revenir aux morceaux de ce genre, on les tournait moins mal au début.

Un des premiers que j'aie entendu fredonner dans une sous-préfecture par un jeune magistrat, c'est la chanson si connue qui débutait ainsi :

> L'amant d'A. n'a qu'un défaut,
> C'est d'aimer trop la friture,
> Les bals à Valentino,
> Et les courses en voiture.

Et ce refrain, d'un type si caractéristique :

> Voyez ce beau garçon-là ;
> C'est l'amant d'A.
> C'est l'amant d'A.;
> Voyez ce beau garçon-là ;
> C'est l'amant d'A... manda.

Du même moule probablement sont sortis ces vers-ci :

> Voilà le beau camélia,
> Camélia,
> Camélia,
> Qu'Amélie a laissé tomber chez papa.
> Ah ! ah !

Quand on songe qu'à leur apparition, ces chansons furent taxées d'ineptie et regardées comme des combles d'imbécillité, on est ébahi des progrès du goût. En dépit de leurs affligeants jeux de mots, c'étaient là de purs chefs-

d'œuvre à côté des galanteries atroces qu'on débite de nos jours.

A l'amour ou aux amourettes, succèdent toujours les *libations*. Aussi n'est-il pas étonnant d'entendre louer Bacchus par les ténors, les barytons, quelquefois même par les basses.

Le baryton adopte généralement la *valse*, qu'il gonfle et lance de façon à casser les vitres :

> Allons, garçon, morbleu !
> Verse-nous du Bourgogne.
> Ce vin rougit la trogne,
> Et met la tête en feu.

Ou, comme dans le *Petit bleu*,

> L' p'tit bleu,
> L' p'tit bleu, eu, eu,
> Ça vous ra a a a avigote ;
> Ça vous ra, rara, ra,
> Ça vous ravigote un peu,
> Ça vous met la tête en feu.

Avez-vous remarqué que tous ces vins mettent la tête en feu ? Gare à nous !

Au ténor revient plus spécialement la polka, sans doute à cause de sa légèreté.

Qui ne se rappelle le succès épique du *Vin de Bordeaux* ?

Lorsque Debailleul avait attaqué le refrain :

C'est le petit vin de Bordeaux

toute la salle lui répondait :

Oh ! oh ! oh ! oh !

Le premier reprenait alors :

Bien mieux que le Malaga...
— Ah ! ah ! ah ! ah !
— Bien mieux que le Château-Margaux...
— Oh ! oh ! oh ! oh !
— J'aime ce petit vin-là.
— Ah ! ah ! ah ! ah !

Mais le vin, si petit vin soit-il, fait peu à peu perdre la raison. Aussi l'homme gris abonde-t-il sur ces scènes, où on le désigne sous le nom charmant de *poivrot*. La face rougie, le nez proéminent, coiffé à demi d'un chapeau écrasé, Bourgès, le roi des buveurs, titube, dodeline de la tête, bredouille en ricanant quelques phrases de parlé et trouve la force de grogner entre deux hoquets :

J'avais mon pompon,
En r'venant d'Suresne ;
Tout l'long d'la Seine,
J'sentais qu'j'étais rond.
J'avais mon pompon
En r'venant d'Suresne ;
Tout l'long de la Seine
J'sentais qu'j'étais rond.

Ou bien :

> Célestin
> Était plein
> Su'l'boulevard de la Villette.
> Il avait mis sa galette
> Chez l'marchand d'vin du coin.
> Célestin
> Était plein
> Su'l'boulevard de la Villette.
> Su'l'boulevard de la Villette
> Célestin
> Était plein.

Ou mieux encore :

> Une vieill' chopinette
> De Bourgogne ou d'Bordeaux,
> Oh ! oh ! oh ! oh !
> Ça vous met en goguette,
> Ça vous tap' su' l' coco
> Oh ! oh ! oh ! oh !

On devine le respect que ces *licheurs* professent, en leur ivresse, pour les personnes ou les choses. En un tel état, on ne connaît plus rien. Femmes mariées, jeunes filles, parents, religion, morale : ils crachent, j'allais dire : ils vomissent sur tout ; et, s'ils rencontrent, dans leurs excursions fantaisistes à travers Paris, la statue équestre d'un ancien monarque : Henri IV ou Louis XIII, par exemple, ils l'apostrophent ignoblement :

> Descends de ton cheval, eh ! feignant.

N'est-ce pas pire que l'ordure ?

A force de se griser, on finit par se détraquer complètement et par devenir idiot. Ce type ne manque pas non plus.

Qui n'a pas vu, aux Champs-Élysées, Duhem vêtu de noir chanter, en lançant d'une façon alternée un bras et une jambe, ces vers, stupéfiants d'insanité et enrichis, la plupart, de calembours :

> Titine est née à Grenelle,
> Tant mieux pour elle !
> Et Guguss' nez aplati,
> Tant pis pour lui !
>
> Titine aim' le vermicelle,
> Tant mieux pour elle !
> Guguss' le macaroni,
> Tant pis pour lui !
>
> Titine port' d' la flanelle,
> Tant mieux pour elle !
> Et Guguss' Port' Saint-Denis,
> Tant pis pour lui !

Et une trentaine de couplets de ce calibre.

Mais, en ce genre, celui qui est passé incontestablement maître et s'est rendu célèbre dans le monde entier, tant par ses nombreuses créations que par ses procès à réclame, c'est le landais Paulus, aux cheveux ras, leste comme un chevreuil, endiablé comme Pasquin et doué d'une voix de ténor criard. A peine un jeune

écrivain se sent-il la force d'aborder ce souverain acclamé ; et je préfère céder la parole à l'un de nos confrères du journal *le Temps*.

Voici comment M. Anatole France nous rend compte d'une soirée passée ou, plutôt, d'une chanson en vogue entendue à l'*Alcazar d'été* :

« Paulus c'est tout dire. Il serait superflu de vanter sa diction mordante et l'agilité précise de ses gestes. Il ne reste plus rien à vous apprendre, ni sur sa voix de cuivre, ni sur son visage glabre et ferme, latin comme son nom, face de consul ou de nonce, qui reste grave au repos et sur laquelle la grimace, bien qu'habituelle, semble pourtant étrangère. L'histrion Paulus est connu de tout l'univers. Quant à la chanson qu'il a rendue fameuse, et que Paris porte aux nues, il faut confesser à la face du monde qu'elle est accomplie de tous points. Elle est graveleuse et patriotique ; elle est inepte ; elle est ignoble. Le monstre louche que maudit Nicolas, la honteuse équivoque, y répand son venin le plus fétide. Cette chanson offense toutes les pudeurs, celle des patriotes, celle des honnêtes gens et celle des voluptueux. Il n'y manque aucune laideur, et, comme

Boulanger y rime à *admirer*, c'est l'hymne des braillards, c'est la marseillaise des mitrons et des patronnets, des bobines et des calicots qui pensent régénérer la France. Tout le public de l'*Alcazar* est transporté d'enthousiasme et d'ahurissement quand Paulus chante en galopant sur un cheval imaginaire :

> Ma sœur qu'aim' les pompiers,
> Acclam' ces fiers troupiers.
> Ma tendre épouse bat des mains
> Quand défilent les saint-cyriens,
> Ma bell'mèr' pouss' des cris
> En r'luquant les spahis ;
> Moi j'faisais qu'admirer
> Notr' brav' général.....

Alors, ce sont des cris, des hurlements, des chapeaux en l'air, une agitation qu'explique seule cette maxime de M. Paul Hervieu : « C'est le propre de l'espèce humaine d'exagérer sa bêtise naturelle avec une insouciance joyeuse et de chercher les prétextes à faire beaucoup de bruit pour rien. »

Le grand Paulus poursuit avec l'orgueilleuse satisfaction d'un homme qui, mêlé à des événements publics, concourt au salut et à la grandeur de sa patrie ; artiste et citoyen, il chante fièrement :

> Ma sœur, qu'était en train,
> Ram'nait un fantassin ;

> Ma fille, qu'avait son plumet,
> Sur un cuirassier s'appuyait.
> Ma femme sans façon
> Embrassait un dragon,
> Ma bell'-mère au p'tit trot,
> Galopait au bras d'un turco.

On ne saurait pousser plus loin la critique.

S'il m'était permis d'y ajouter quelque chose, je dirais que M. Paulus (est-ce oui on non à son éloge ?) n'a jamais égalé, même en *Revenant de la Revue,* le type qu'il avait créé dans la *Chaussée Clignancourt,* sans compter que cette dernière chanson ne dut sa vogue qu'à elle-même et à son interprète.

C'est donc là qu'il a donné, à mon avis, la quintessence, le sublime de son excentricité.

Il y raconte, avec des gestes d'exorcisé, la rencontre qu'il fit à Montmartre d'une jeune fille.

Pour un début, on le voit déjà, c'est simple et naïf comme une histoire de la Bible.

> Un soir d'été, rue Poissonnière,
> Je remontais tranquillement ;
> J'avais bu du vin et d' la bière ;
> J'étais gai, j'avais le cœur content.
> Tout à coup, j'vois mams'elle Rose
> Qui s'en r'tournait chez son papa ;
> Elle m'a regardé comm' ça,
> Et vous comprenez bien la chose.

Pour comprendre la chose (et encore !) il

faut voir Paulus gambader, cligner mystérieusement de l'œil et balancer la tête, aux coups saccadés des cymbales. Mais passons au refrain, un refrain de douze vers, aussi long que la plus longue strophe.

> En clignant d' l'œil, au détour
> De la chaussé' Clignancourt,
> Le soir d'un beau dimanche,
> Près de la *Reine blanche* (1).
> En clignant d' l'œil, au détour
> De la chaussé' Clignancourt,
> Sur le parcours
> De la chaussé' Clignancourt ;
> Oui, c'est près de l'Élysée,
> Au détour de la chaussée,
> Qu'elle m'a chaussé
> Sur la chaussé' Clignancourt.

Il accoste l'ouvrière et (c'était inévitable) lui déclare son amour. Bien plus, la jugeant honnête, il lui demande sa main. Admirez l'innocence et la bonté de cet enfant.

> La bell' me dit : La chose est claire,
> J' veux bien vous épouser ; seul'ment,
> Faudrait en parler à mon père
> Et l' demander à ma maman,
> A ma bonn' maman.

Ici une courte halte pour remarquer avec quel art les auteurs de cette idylle exploitent la figure littéraire dite *répétition*.

(1) Ancien bal des boulevards extérieurs.

> Au mêm' moment, sa maman même
> Qui s' promenait en ce moment,
> Lui dit : s'il t'aime énormément
> Faudra l'épouser, puisqu'il t'aime.

Pas difficile sur le choix d'un gendre, cette mère-là.

Le mariage eut lieu. Écoutez-en la description.

> Vrai, c'était un' joli' fête.
> Y avait du punch et du pomard.
> On s' piquait l' nez dans son assiette.
> C'était un' noc' un peu chicard ;
> Vrai, c'était chicard.

La sympathie de l'époux pour sa nouvelle parenté s'exhale avec une franchise inimaginable.

> Ma bell' mère était très aimable.
> Paraît qu'elle ador' le bon vin,
> C'est pt' être ben pour ça qu'à la fin
> On l'a retrouvé' sous la table.

Et, comme épilogue, cet époux, qui a eu six bébés, leur réserve tout bêtement ce conseil, quand ils lui parleront mariage :

> Si vous voulez un' ménagère,
> Le dimanche, allez faire un tour
> Auprès d' la chaussée Clignancourt ;
> C'est là qu' j'ai rencontré votre mère.

Qui n'en demeurerait bête ? Les élèves de nos collèges consacrent de longues heures à

souligner, à commenter les beautés de Virgile ou de Sophocle. Devant des productions semblables, on pourrait aisément reprendre ce système au rebours, c'est-à-dire dénombrer les vices de fond et de langage.

Et l'on n'arriverait pas à en faire la somme.

Comme contraste à ces élucubrations, certains artistes viennent, les bras pendants, presque sans gestes, mais avec des regards significatifs, débiter des monologues en prose ou en soi-disant vers, ou même en deux ou trois langues. Tous ne sont pas (tant s'en faut !) aussi convenables, aussi habiles que M. Perrin, de l'*Eldorado*, si connu pour son élocution rapide et tonitruante. Alors ouvriers en grève, voyous amenés au poste de police, pâles raseurs de clubs débitant des insanités contre la religion et ses ministres, toute la gueuserie défile, égrenant des stances malsaines et pitoyables.

Citons ici : Rivoire, absolument impayable, sinon par le choix de ses couplets, du moins par la musique dont il les accompagne ; Sulbac, que n'a que trop immortalisé sa mortelle complainte de *La digue diguedon* ; Réval le raisonneur, qui vient, après boire, philosopher *épicuriennement* sur l'amour, le repos, la politique, et lâcher, avec un flegme imperturbable, des cou-

plets, stupéfiants de sous-entendus comme :

<div style="text-align:center">J' travaille jamais entre mes repas.</div>

enfin, Bruant, surnommé (que de choses dans ces deux mots !) *le chansonnier éditeur*. C'est lui qui lance et vend ses produits. Trois hommes en un ! Aussi a-t-il acquis une popularité colossale, entre la Porte Saint-Denis et les abattoirs de la Villette. Le certain talent qu'il a explique seul qu'il ne soit pas encore député.

C'est à cette catégorie que se rattachent : *Ouvrard*, le désopilant Bergeracois, jouant d'ordinaire les soldats ou les paysans ; *Garnier*, dont Paulus a dit (que l'histoire se le rappelle !) « C'est un malin, celui-là ! » ; *Brunin*, la girafe changée en homme, dont la tête touche les frises, et les bras le plancher, et qui, sous la blouse du boulanger ou sous les atours d'une odalisque, plie, contourne sa taille, la rapetisse, la déploie en miaulant, en glapissant, en roucoulant même de la plus étrange façon.

J'ai dit odalisque. Oui, il y a là des artistes hermaphrodites, hommes en dessous, femmes au-dessus. Demandez-le à Urbain et à Chrétienni, dont le premier se déguise si bien en concierge usée par les ans et le service, tandis que le second, paré comme une lorette qui va

s'exhiber au *Jardin de Paris*, décoche avec de fulgurantes œillades des refrains à faire pâmer un cœur de vingt ans.

D'autres se présentent en épiciers, en valets de chambre, en concierges, avec blouse, béret, balai et plumeau. Leur thème ordinaire est qu'il faut le plus possible (et ils enseignent la recette) agacer, duper, exploiter les clients, les locataires et les maîtres.

Jugez comme toute la gent domestique qui pullule dans certaines salles et y occupe même les premières loges applaudit aux débordements de ces parasites, leurs confrères.

D'autres enfin, à la suite de Chaillier, le petit bossu, en habit de cérémonie ou en simple tenue de ville, déversent, sous forme de rondeaux, des satires sur toutes les classes de la société qui les importunent.

Chaque fin de strophe recèle une goutte de venin qui part et produit son mal... de fou rire.

En fait de musique, il n'y en a là que l'apparence. L'orchestre accompagne en sourdine, de façon à ce que les mots soigneusement articulés se détachent avec plus de force.

C'est un des répertoires les plus fins, les plus

gaulois. Certaines pièces y sont très originalement troussées et se terminent par des moralités de... l'autre monde.

Après ces quelques esquisses d'hommes, au tour des dames, réservées ainsi pour la bonne bouche ! Sans aucun orgueil (au contraire), je dois reconnaître que, dans cette partie, elles sont inférieures à notre sexe. La raison en est que, malgré leur émancipation et la meilleure volonté de certaines, malgré leurs façons délurées de faire tournoyer leurs robes et leurs cheveux, de lever la jambe et même de crier très fort, elles ne peuvent se disloquer, grimacer et hurler aussi abominablement que leurs partenaires mâles.

Les genres sont corrélatifs aux précédents.

Il y a d'abord l'*ingénue*. On le comprend sans peine : si l'ingénue est tant soit peu admissible sur les scènes de théâtre, où la tenue est généralement correcte et parfois académique, au café-concert, elle semble plus que ridicule, surtout quand une fillette, qui a déjà eu deux ou trois amants vient, dès le lever du rideau, piailler d'une voix somnolente :

Mon p'tit Janot, tu sais comm' je suis bête.

Du reste, la femme ne prend ce rôle que pour essayer sa voix, s'habituer aux planches, souvent même pour les quitter.

Le genre de compositions auquel Mme Judic, la ravissante actrice des *Variétés*, a donné un si inimitable relief est certainement le plus gracieux, le plus charmant qui soit au concert. Aucun ne se prête davantage aux poses langoureuses, aux regards provocants, aux effets de toute sorte. Lorsqu'à un joli organe se joint une taille agréablement moulée, une physionomie expressive, de beaux yeux et des toilettes à l'avenant, on ne tarde pas à acquérir de la réputation.

Tel a été le sort de Mlle Duparc.

Avec quel sentiment exquis elle détaille : *Mon p'tit pioupiou, Demandez mon aile à papa, Le Bréviaire*, et même un morceau aux dessous épicés, comme *Les allumettes du général!* Il y a là certainement des défauts, des étrangetés de style; mais que de tours originaux et faciles! Le ton est généralement moral, et, si l'on n'avait que de pareilles œuvres à signaler, on bénirait le siècle qui vous a permis de les entendre.

Connaissez-vous *Les trois layettes?* C'est

l'histoire d'un jeune homme qui, épris d'une demoiselle de magasin (toujours ce monde-là), va la trouver au rayon de la lingerie et demande à choisir un trousseau d'enfant.

> Il me dit d'une voix discrète :
> C'est fort singulier, j'en conviens,
> Je viens, mademoiselle, je viens
> Pour acheter une layette.

La jeune fille le sert selon ses désirs. Mais, le lendemain, il revient en choisir une autre; le surlendemain, une troisième. Puis, sur l'étonnement naturel de la commise, il lui déclare que, si elle veut bien se marier avec lui, ces layettes serviront à l'enfant qu'ils auront ensemble.

Mélange de candeur et de toupet !

Comme elle était bonne et douce autant que belle, elle l'agréa. Il est même à croire qu'ils furent heureux et eurent autant d'enfants que de... layettes.

Très gentille trouvaille, n'est-ce pas ?

Tout en jouant les fiancées, notre divette joue aussi les jeunes mariées, et s'est fait notamment un grand succès avec ses fameuses *Écrevisses*, dont d'innombrables salles ont répété le refrain :

> Je te promets mille délices ;
> Viens ; je te paierai des primeurs.
> Nous mangerons des écrevisses
> Au café des Ambassadeurs.

La jolie M^{lle} Paula Brébion est en train de se tailler dans ce répertoire une éclatante réputation. Nul doute qu'avant peu de temps elle ne soit complètement classée parmi les étoiles de première grandeur. L'élégance de ses formes, la distinction de sa personne, les rares qualités de sa voix : tout l'y prédestine, et nous le souhaitons.

J'aurais le plus vif plaisir à m'arrêter dans cette galerie ; mais, pareil au gardien qui fait visiter un musée, je dois passer promptement à d'autres tableaux.

Celui qui attire le plus l'œil, qui émoustille le plus les cerveaux, c'est la coquette, disons même la cocotte. Sous des toilettes tapageuses empruntées aux modes les plus nouvelles, avec des chapeaux surmontés de fantastiques panaches, un luxe éblouissant d'atours, de bracelets et de bijoux, la femme vient célébrer la jeunesse, le plaisir d'être belle, riche, aimée et... entretenue. Son visage pétri de roses, ses épaules blanches et potelées, ses yeux bril-

la..., sa poitrine en saillie, ses bras arrondis comme pour étreindre, ses jambes qui se trémoussent avec entrain : tout dénote chez elle l'amour du rire, des franches lippées.

Symbole de la folie, de la vie parisienne agitant ses grelots, convoquant autour d'elle quiconque veut folâtrer, se laissant entraîner par tout garçon qui porte la fleur à la boutonnière et dont les poches résonnent d'écus, courant du cabinet particulier au bal et du bal aux agréables siestes du boudoir. A elle le champagne, les parties en canot, les fêtes bruyantes, les raffinements de toute sorte ! Comme elle chérit celui qui lui permet de mener ainsi la vie à grandes guides !

Entendez-la chanter son amant :

> Il descend d' l'Empereur de Chine ;
> Il est riche comme Crésus ;
> Il a des mines d'albumine,
> Et n' va jamais en omnibus.

Voilà son idéal, à elle, idéal qu'elle exprime avec un mélange de phrases magnifiques et de locutions triviales, s'ébaudissant devant un éventail de trente louis, comme devant une omelette aux fines herbes.

Il semblerait que cet emploi dût être le plus

commun de tous ceux qui illustrent nos tréteaux. Il n'en est rien. Certains concerts, au contraire, en sont dépourvus. Est-ce donc de fraîcheur, de verve, de galanterie que nos chanteuses manquent sur les planches? Mystère. Quant à celles qui tiennent haut le riant drapeau de l'existence demi mondaine, on ne peut souhaiter qu'une chose : c'est qu'elles soient aussi agréables en particulier, qu'elles se montrent appétissantes en public.

C'est très coquettement aussi que le travesti est porté par plusieurs dames, déguisées par là même en gandins, en pifferari, en bergers, en pages Louis XV, en officiers, etc.

Pour briller là-dessous, il est indispensable d'avoir des jambes, des formes capables d'affronter la critique des lorgnettes. Ce costume est frais, rajeunissant, et parfois une femme d'un âge marqué y prend un aspect de chérubin. Quelques-unes, entre autres Mlle Marty, excellente chanteuse de tyroliennes, et la toute jeune Mlle Laugé, tiennent en main un instrument, tel que biniou, viole, clairon ou mandoline, dont elles tirent gracieusement de gentilles ritournelles.

Que si quelques autres gardent en hommes leurs boucles d'oreilles ou leurs bracelets, c'est

moins par distraction que pour ne pas avoir, en rentrant dans leur loge, l'ennui de les chercher... trop longtemps.

De plus, elles ne sont pas rivées au travesti et jouent ordinairement dans la soirée un rôle en robe.

Viennent ensuite les paysannes, pas même les paysannes de Watteau, mais des paysannes véritables, presque sérieuses, en jupon court, en bonnet, ou en fichu, en caraco d'indienne et en sabots. Les femmes, sous cet attifement, me paraissent moins vraies qu'ailleurs. Quant à celles qui exhibent une prestance de nourrice, soit dit sans calembour! je n'aime pas le lait.

C'est dans la paysannerie que se donne le plus librement carrière la fantaisie linguistique des auteurs. On n'a presque plus de mots français, mais un patois épouvantable; et, ma foi, ce baragouin d'Auvergnate ou de Picarde mêlant ses poules et ses vaches à son amour pour Pierre ou Colas, ne peut plaire que médiocrement à des gens à peu près urbanisés.

De ces chanteuses-là se rapprochent un peu celles que j'appellerai tout crûment des *braillardes*. Ce genre exige un extérieur d'un vo-

lume large, massif, imposant, une face de buveuse et une bouche d'enfer. Les quelques interprètes qui l'exploitent agitent leurs gros bras nus de droite à gauche comme des balayeuses, tapent violemment dans leurs mains et, d'une voix à assourdir le paradis... de la salle, lancent des couplets comme celui-ci :

> J'suis mariée avec un homme
> Qui porte l' doux nom de Victor.
> Mais c' qui m'agace, c' qui m'assomme,
> C'est qu'il a l' défaut d' ronfler fort.
> En dormant il fait tant d'vacarme
> Qu'il effraye les gens du quartier,
> Et que, pour calmer leur alarme,
> J'suis obligée de leur répéter :
> C'est Victor qui ronfl', l' cher trésor ;
> C'est Victor qui dort,
> C'est d' son nez qu' ça sort.

Le refrain, cité au commencement de la soirée, sur *La sœur de l'emballeur*, était un de ces morceaux primitifs et typiques, de même que les suivants, qui me paraissent provenir d'une souche commune :

> On a liché pas mal de litr' à seize.
> Garçon, un d'mi-siphon,
> Un verr' d'vin et d' la groseille !

Écoutez enfin celui-ci :

> Albert, Albert,
> Tu ressembl's à mon frèr'
> Et mon frère à ta mèr',
> Et ma mère à ta sœur.

Pendant deux ans, le public du café des *Ambassadeurs* a réclamé ce refrain à Mme Faure, et, bon gré, mal gré, elle le réservait aux appétits en délire.

Enlevez aux femmes de la susdite catégorie la rudesse de leur accent, l'opulence de leurs formes ; rendez-les plus jeunes, plus souples, et vous aurez les *nerveuses* ou *épileptiques*, comme Mme Heps et quelques autres. Le moindre sujet leur fournit un prétexte à s'agiter, à se tortiller, à se désosser. On ne peut saisir une phrase de ce qu'elles disent, tant leur prononciation est rapide, saccadée ; mais tout chez elles signifie : « Ça m' chatouille, ça m'agace, ça m'asticote. » Vraies torpilles, dont le contact semble dangereux. Seulement, quand elles se sont ainsi trémoussées pendant une dizaine de minutes devant la rampe comme des papillons autour d'une flamme, elles doivent rentrer dans les coulisses avec plaisir.

Dirai-je avoir vu au concert des artistes prises de vin et narrant, avec des gestes dégoûtants, les divers épisodes d'une noce de banlieue où tout le monde s'était grisé ? On le croira facilement : c'était horrible. Ces rôles-là répugnent chez l'homme ; chez la femme, ils dépassent les bornes de la licence.

Il est à croire qu'ils se produisent rarement, mais c'est déjà trop que quelquefois.

Ne serait-ce que pour donner satisfaction à tous les goûts et rassurer les personnes qu'effrayerait un programme trop épicé, on engage aussi des dames pour dire des airs d'opéra, d'opéra-comique. *Faust*, l'*Africaine*, *Galathée*, *Mignon*, les *Noces de Jeannette*, sont mis à contribution et souvent d'une façon remarquable.

Mais certains auditeurs qu'horripile la musique dite sérieuse, oubliant toutes convenances, se mettent à protester, prétendant qu'ils ne sont venus que pour rire, pour *rigoler*, et que, par conséquent, on les vole. D'autres ripostent, par sympathie de mélomane ou par respect pour la justice. De là, des discussions, des querelles, sinon très courtoises, du moins très drôles, sur la valeur des différentes musiques.

Mais quel courage ne faut-il pas pour rester en scène et égrener des trilles devant ce tohu-bohu.

Aux airs d'opéra se rattachent, par plus d'un côté, les stances patriotiques : *Le Clairon*, de Paul Déroulède, par exemple; *Reischoffen*, les *Complaintes sur l'Alsace et la Lorraine*, et tous

ces morceaux que maints auteurs ne manquent jamais de lancer, à chaque occasion que leur fournit la politique. La guerre, l'invasion et tout ce qui s'ensuit en bien et en mal, leur paraissent une mine excellente à exploiter. Quel que soit le mobile qui les fait agir, le chauvinisme vaut bien d'autres cordes. Mme Amiati est la prêtresse consacrée de cette poésie. Une taille élégante, une figure régulière et digne, un air de vague mélancolie : tout en elle se prête à ce rôle. Sa voix possède un charme, une émotion qui vous pénètrent, vous arrachent des larmes et vous poussent à l'héroïsme. Dans ces cafés, lieux de vulgaires jouissances, est-ce un mince mérite de célébrer le courage, la résignation, les vertus chevaleresques. — Non. Dire qu'elle est applaudie autant qu'elle le mérite serait exagéré; mais elle l'est assez pour prouver que le public a parfois bon goût. Je ne l'ai jamais vue en amazone. Je me la figure bien gracieuse, bien entraînante sous ce costume et dans ce rôle.

Puisque nous sommes en train de regarder les visages attrayants et les rôles d'un peu de valeur, nous allons nous arrêter sur l'un des rares sommets qui émergent de la platitude de ces lieux. L'artiste dont je vais prononcer le nom est, en effet, de celles qui font époque.

Thérésa, chacun l'a nommée, est la plus haute personnification de l'art lyrique au café-concert. Le caractère original, étrange qu'elle imprima dès le début aux chansons créées par elle, la vogue rapide qu'elle obtint par son talent, ses auditions aux Tuileries devant l'empereur et la cour ; ce succès qui l'accompagna comme actrice sur de grandes scènes : tout a contribué à lui assurer dans ce monde spécial une juste prééminence, et à la faire appeler : la *chanteuse populaire*, titre que de longtemps, croyons-nous, aucune autre ne retrouvera.

Son répertoire est, d'ailleurs, aussi varié que sa physionomie : gouailleur, canaille, tendre ou sublime : *Rien n'est sacré pour un sapeur; C'est dans le nez qu'ça m'chatouille; J'ai tué mon capitaine*, et d'autres œuvres, trop nombreuses pour les citer, dénotent chez cette artiste une incomparable richesse d'accents, de gestes, d'intonations et, pour ainsi dire, cette omniscience où l'on reconnaît le génie. Sa voix, ordinairement mâle, forte, vigoureuse, se transforme en un organe doux, câlin, souffrant. Elle lance un hymne comme elle roucoule une romance.

Malgré cette facilité à changer de personnage et de registre, et en vertu même de son physique, la note qui domine est la note grave. Elle est..... trop massive, trop puissante pour

dire naturellement des couplets lestes. Les dire, passe encore, mais les mimer ? Qu'a-t-elle de commun avec une gentille fauvette ? Aussi est-ce dans les morceaux sérieux, dramatiques, héroïques, qu'elle est complète, et qu'elle a obtenu ses plus beaux triomphes.

Fille du peuple, toujours prête à s'attendrir sur ses douleurs comme à célébrer ses hauts faits, sa poitrine se gonfle d'indignation ou sa paupière s'humecte de larmes. Quiconque l'a entendue chanter : *Moi aussi, j'ai passé par là* a connu toutes les émotions que peut causer aux humains la parole humaine. Cri du cœur foncièrement vrai, admirablement détaillé ! Et c'est encore plus par des pleurs que par des bravos que l'auditoire manifeste son accord, sa sympathie avec l'interprète de ses intimes sentiments.

Quant à ses chansons à ses rengaines en *lonlaire lonla*, en *tirelaouli, tirelaoula*, je ne sais si je manque d'un sens commun aux autres mortels ; mais elles me paraissent tout à fait bêtes, vulgaires, ridicules, horribles, sans compter que la répétition fréquente de ces syllabes qui ne signifient rien est pour l'oreille une cause d'énervante monotonie et de vifs agacements.

Ainsi qu'un de mes jeunes confrères, je souhaiterais d'entendre Thérésa entonner la *Marseillaise* sur un champ de bataille, pour tout de bon, comme elle doit dire, si, par mes théories, je ne préférais un homme, un jeune homme surtout, dans ce rôle. Plutôt un Achille qu'une Mégère ! Néanmoins, l'idée de cette mère Gigogne se redressant pour repousser l'envahisseur offre, j'en conviens, un certain sublime.

Pour terminer cette esquisse, hélas ! si imparfaite, d'une de nos premières célébrités artistiques, je dirai que la première qualité de Thérésa est le naturel. Elle possède comme pas une le goût, je dirai mieux : l'instinct de la nuance dans l'expression, le regard, le geste. Au café-concert surtout, où l'on n'est plus à compter les acteurs travestis en pasquins, en gâteux, en pitres et en clowns, Thérésa sait faire vibrer savamment les cordes de la tendresse, de la vaillance, de l'amour. Mais souhaitons sincèrement qu'elle ne descende pas trop dans le choix des chansons qu'elle veut créer. Elle est devenue populaire sans presque l'avoir cherché. En cherchant à le rester, elle manquerait son effet et sa destinée. Qu'elle se consulte seule ! Et plus elle sera grande, noble et humaine, plus le public la comprendra, l'applaudira.

Avant d'abandonner ces parages, donnons une mention à Mme Juana, qu'un de mes confrères a surnommée la *fausse Thérésa*, mais qui n'en est pas moins très goûtée. Elle affectionne les amours étranges, dramatiques des bohémiennes et des andalouses. C'est la *Carmen* des beuglants.

Que dire de Mlle Bonnaire ?

Laissons M. Vaucaire nous la dépeindre :

« Mlle Bonnaire est tellement à part qu'elle mérite une étude complète, analysée et raisonnée de sa personne et de son talent.

Son côté vraiment comique, c'est l'ahurissement.

Elle arrive en scène, la bouche bée, l'œil grand, ouvert, interrogateur, comme si elle allait dire au public : « Eh bien ! qu'est-ce qu'il y a de cassé ? Pourquoi êtes-vous là et moi ici ? Je vais vous chanter quelque chose d'étonnant. Tâchez de comprendre. »

Puis elle fait un geste de gamin dissipé qui en veut à son maître d'école et lance à toute volée, subitement :

<small>Tiens ! qu'est c' qu' j' vois ; c'est ma photographie.</small>

Il y a tant de vraie bonne humeur que sa

gaieté se communique et qu'elle force tout son monde à rire.

.

Mais cela ne suffisait pas à son ambition. Être au théâtre, dans un vrai théâtre, loin des brouillards du tabac et des gens couverts. Assez de café-concert comme cela !

Alors M. Fleury lui fit accepter le rôle d'*Angélina* dans *Coco-Félé*. — M^{lle} Bonnaire est une artiste accomplie. »

Continuons maintenant notre revue.

Certaines dames se sont fait une spécialité des *Valses chantées* en travesti ou en toilette de bal. Le sujet en est invariablement le même : le plaisir, l'amour et le vin, surtout les deux premiers. La roue de l'orgue amène presque toujours ces effluves de tendresse :

> Valsez, fillettes,
> Valsez, coquettes.

ou :

> C'est la nuit, ma charmante ;
> Rêvons au bord des flots.

ou encore :

> Viens dans mes bras,
> Que je t'emporte !

D'ordinaire, l'idée est traitée avec un sans-

façon de langue, une mièvrerie, une candeur désolante, et, ce qui pis est, exécutée par l'artiste dans un encadrement de grimaces affreusement ridicules. Mais enfin, c'est un des genres dont on a le moins à rougir.

Il est vrai qu'en ces morceaux, plus que dans n'importe quels autres, la musique est le principal. Elle vous enveloppe d'une atmosphère enivrante et chaude ; et, en fredonnant ces filandreuses mélodies, on se surprend à se balancer, prêt à serrer la taille de sa voisine pour tourner avec elle voluptueusement.

A ce chapitre des airs de danse, joignons-en deux très répandus : la *polka* et le *quadrille*.

La polka est toujours un air de marche ; ce qui lui donne un mouvement de vive gaieté, comme dans la *Parisienne*, et même une impétuosité guerrière, comme dans les *Volontaires* :

> Ils marchent crânement,
> Nos gentils volontaires,
> Lorsque le régiment
> Se met en mouvement.

Chacun en voit d'ici l'effet. Sautillant, saccadé, le rythme anime, scande les paroles, les rend alertes et pittoresques. Le refrain sur-

tout acquiert une force considérable. Le public l'entonne et le suit, soit en fredonnant ou en sifflant, soit à coup de cannes, de talons et de cuillers.

Si nous quittons les chants à une voix, nous trouvons d'abord les *duos*. Abstraction faite de ceux qu'on emprunte aux répertoires d'opérettes, d'opéras-comiques, ces morceaux sont galants, érotiques, la plupart du temps d'une expression outrée et souvent graveleux. On en cite néanmoins de très gentils, de très franchement, très sainement comiques. La voix de ténor, de baryton, alternant avec la voix de contralto ou de soprano, permet les plus drôles d'effets. M. Bruet et Mme Rivière, M. Ducreux et Mme Giraldy forment : les premiers, un ancien ; les seconds, un nouveau couple qui, chacun, s'est acquis dans ce genre une très légitime notoriété.

Pour le *quadrille*, il suppose, étymologiquement, quatre personnes au moins. Elles s'y trouvent quelquefois, mais, d'habitude, il n'y en a que deux. D'ordinaire, c'est la *paysanne*, dont nous avons ébauché plus haut les traits, et un *paysan*, un artisan quelconque, un mitron, un boulanger. D'une taille haute, efflanquée,

vêtu d'une chemise, d'une blouse qui lui descend jusqu'aux genoux, il lance derrière lui ses longs bras terminés par d'énormes pattes, les croise, les ramène sous son menton et compose avec sa dame, sa patronne, des avant-deux d'une hardiesse qui déride les gens de pire volonté. Vraiment extraordinaires, les chassés-croisés, les enlacements, les pirouettes qu'ils font en chantant,

LUI :

Mams'elle, si vous vouliez,
Si vous vouliez
Vous marier,
Vrai, comm' j' m'appelle Nicaise,
J'en s'rais content, ben aise ;
Mams'elle, si vous vouliez
Si vous vouliez
Vous marier,
Je serais bien heureux
D'être votre épouseux.

ELLE :

Monsieur, si tu voulais,
Si tu voulais
Te marier,
Vrai, comm' j' m'appell' Thérèse,
J'en serais content', ben aise ;
Monsieur, si tu voulais,
Si tu voulais,
Te marier,
J'aurais, je crois, du goût
A vous voir mon époux.

Alors, tandis qu'avec des poses effrontées, de terribles déhanchements, des contorsions diaboliques, des haut-le-pied, des haut-le-bras, tous les deux ou tous les quatre à l'occasion se livrent à une bacchanale effrénée, la foule applaudit, s'agite, se trémousse, excite ces jouteurs galants, et redemande par des hurrahs de nouvelles pirouettes, de nouvelles acrobaties, jusqu'à ce qu'ils soient rendus, affaissés.

Nul besoin d'ajouter qu'on se croirait dans une fantastique salle d'orgies et que les directeurs se frottent les mains en voyant les verres si bien se sécher et le public raffoler tant de leur personnel.

De pareils artistes, la transition est facile à ceux qui opèrent entre les deux parties de la soirée : danseurs de profession, clowns, équilibristes, souleveurs de poids, enfants prodiges, lutteurs anglais, gaillards aux reins solides qui se promènent sur la corde, montent les uns sur les autres, jouent avec des bouteilles et des poignards.

Comme il ne se dégage de là aucun sens psychologique et que ça ressort du cirque plutôt que de la scène, nous passerons outre.

Un coup d'œil pourtant sur ces habiles *imitateurs*, qui, au moyen d'une coiffure, d'une barbe postiches et de quelques accessoires promptement ajustés, se font successivement des têtes de personnages connus. Plessis est inimitable dans *Bonaparte au pont d'Arcole, le maréchal Ney à Waterloo*, et d'autres tableaux vivants.

Fusier, son heureux rival, a la spécialité des scènes comiques. Tantôt il revêt en un clin d'œil le physique et les allures des principaux chefs d'orchestre parisiens, tantôt il vous montre une noce entière et détaille les discours, les gestes, les cocasseries, tout ce qui enfin se produit dans cette circonstance ; tantôt... Mais ce serait trop long à narrer. Que ceux qui ne l'ont pas vu aillent vite s'en rendre compte !

Recommandons-leur aussi *Derame*, le grand imitateur des hommes politiques et des écrivains du jour : *Clovis*, *Pichat* ; et surtout *Vaunel*, si varié, si puissant dans ses monologues à transformations.

Après cette revue des exécutants qui défilent sur nos scènes des cafés-concerts, tout lecteur qui n'y serait même pas allé en aura suffisamment saisi la physionomie, le sens et les tendances diverses.

J'aurais pu développer davantage la citation des morceaux ; mais, telle qu'elle est, elle m'a semblé navrante et tournée assez à la honte de ceux qui fabriquent ou qui arrangent ce ramassis puant de sottises. S'étonnera-t-on, après cela, qu'il ne faille, pour écrire une chanson, que le temps d'avaler un grog ?

Pourtant, encore un couplet, afin de sonder, comme dit Bossuet, la bassesse des choses humaines ! On me l'a appris dernièrement ; mais j'en ignore la provenance.

> Mams'elle Anastasie,
> Qu'il est bien, vot' lapin !
> C't' année, s'i fait des p'tits,
> Faudra m'en garder *in* (*sic*).

En supposant que l'auteur ait voulu se servir de français, quel sens ces vers peuvent-ils avoir pour des esprits ordinaires ? *In* pour *un*, surtout, leur paraîtra réussi.

Qui le croirait ? Dans ce tas informe d'inepties, on trouve des compositions gentilles, pleines de sentiments gracieux, des couplets fort drôles, exubérants de vie féminine et parisienne, révélant chez leurs auteurs de réelles facultés. Maintes romances et chansonnettes, mains rondeaux se distinguent par leur verve,

leur originalité, leur ton neuf et piquant, et présentent une allure autrement aisée et mélodique que tel morceau qu'on ressasse dans les salons, produit de quelque musicien plus pédagogue qu'inspiré. Il n'y aurait besoin là que de légères retouches pour obtenir de petits chefs-d'œuvre vibrants de tendresse, de joie, de courage héroïque, de mignonne grivoiserie, de raillerie acerbe, de plaisirs chauds et réconfortants.

Bien plus : écrits avec entente, avec goût, ces romances, chansons ou monologues fourniraient un recueil, un écho durable des phases, des types de la vie contemporaine, le tout plein de vérité, de fantaisie. Mais les auteurs se hâtent, pour contenter l'artiste qui veut lancer l'affaire à telle époque ; alors en avant, la poésie ; en avant, la musique !

Aussi quelle consommation ne se fait-il pas de rimes et de notes ! Quel tonneau des Danaïdes, toujours rempli et toujours à remplir ! Venez-vous d'entendre cinq ou six chansons qui paraissent avoir du succès, dans une ou deux semaines elles seront oubliées. Tous les quinze jours, à moins d'une réussite affirmée, on change le programme. Aussi, là plus que partout, peut-on dire qu'il existe un répertoire *courant*.

Cette surabondance extraordinaire est d'autant plus compréhensible que ces morceaux ne sont presque tous qu'un pastiche, une copie d'anciennes œuvres ou l'arrangement d'un sujet de nos vieux auteurs.

Ce refrain, si populaire par son caractère d'étrange solennité :

> Il n'y a qu'un Dieu
> Qui règne dans les cieux.

a évidemment amené celui-ci, bien inférieur pour sa tournure prosaïque :

> Mais n'y a qu'un' dent
> Dans la mâchoire à Jean.

Du reste, fait assez ordinaire : dès qu'une chanson a réussi par une situation, par un truc quelconque, elle est immédiatement démarquée et resservie sous une forme un peu différente.

Après avoir, par exemple, été dite par un homme pour une femme, elle est, après quelques changements, redite par une femme pour un homme. Originale façon d'extraire deux farines du même sac.

Parmi les fonds qu'exploitent les rimeurs de chansonnettes, citons le *Monsieur qui suit les dames*. En existe-t-il, des variantes !

Ici, le monsieur, après une ardente poursuite et de légitimes espérances, reconnaît dans la belle sa propre épouse ; là, au moment de pénétrer sous le toit hospitalier, il est happé par un créancier ou par le mari. Plus loin, une cocote, ayant séduit un jeune tourtereau, le plume avec promptitude.

Au commencement il s'écriait :

> Sans faire d'embarras,
> Oh ! là, là !
> J' lui dis : Prenez mon bras.
> Oh ! là, là !
> Enfin elle consent ;
> Oh ! là, là !
> Nous filons chez Brébant.
> Oh ! là, là !

Écoutez sa plainte quelques minutes après :

> La note se montait
> Oh ! là, là !
> A quatre-vingts francs net
> Oh ! là, là !
> Après avoir payé,
> Oh ! là, la !
> J' m' dis : J' suis décavé.
> Oh ! là là !

Remplacez ces : oh ! là, là ! par des oh, oh, oh ! des turlututu, turlututu ! ou bien des tic, tac, toc ! des frou frou frou, et vous aurez chance de réussir, tant le public aime la... nouveauté.

Autre exemple :

Il existait une *chansonnette scie*, de je ne sais quel auteur, dont les couplets, trop grivois pour être rapportés ici, se terminaient tous par : *A Montmartre*, ou même par *A Montmerte*, rimant avec *absinthe verte*. Le succès qu'elle obtint dans les cafés et parmi les noctambules poussa aussitôt les pourvoyeurs de beuglants à l'imiter. Pour cela, ils n'eurent qu'à passer en revue tous les quartiers de Paris ; et voici quelques-uns des échantillons qu'ils nous ont servis :

> Elle avait des manièr' très bien ;
> Elle était coiffée à la chien ;
> Ell' chantait comme un' p'tit' folle,
> A Batignolle.

> La dernière fois qu' j' l'ai vu,
> Il avait l' corps à moitié nu ;
> La têt' passait dans la lunette,
> A la Roquette.

Il y en a à peu près vingt sur : *à la Villette*, *à Montparnasse*, sans compter un, des plus fameux : *à la Glacière*.

Remarquons, en outre, que toute pièce qui obtient la vogue et qui, par ce fait seul, suscite des plagiaires, ne tarde point à être jouée en polka, en valse ou en quadrille, par l'orchestre de Bullier, de l'Élysée-Montmartre, et de tous

les bals tant de Paris que de la province. Ce qui multiplie singulièrement les bénéfices.

Mais, qu'il y ait eu invention ou parodie, la première fois qu'un morceau quelconque a vu la rampe, l'artiste maintenant, vient, comme s'il s'agissait d'un drame à la Comédie-Française, saluer et dire avec solennité :

Mesdames, Messieurs,

« La chanson (ou : le monologue) que j'ai eu l'honneur d'interpréter devant vous est, pour les paroles de MM. Nicolas, Lambert et compagnie, et, pour la musique, de M. Dumoncel.

De pareils chefs-d'œuvre, en effet, comptent rarement moins de trois ou quatre pères.

Les bancs de la claque lâchent une bordée de bravos, tandis que la foule reste ébahie ou indifférente à l'aveu de paternités si peu glorieuses.

Pour résumer nos impressions sur les productions du café-concert, disons, sans aucun sentiment de fausse pruderie, que l'humanité y est dégradée. Pas une femme qui n'ait été vingt fois adultère ; pas une fille qui n'ait ou ne cher-

che un amant. Tous les hommes y sont des galants, des jobards, des ivrognes qui trompent, battent leur femme et dépouillent leurs enfants. Les classes de la société y paraissent sous les traits les plus vils. Les chefs ? des idiots. Les prêtres ? des fourbes. Les magistrats ? des gens sans scrupule. Les riches ? des exploiteurs, même quand ils se ruinent.

A part les officiers qu'on ne leur a pas encore permis de souiller, et les concierges que je leur abandonne, tous les corps sociaux s'y voient journellement bafoués, conspués.

Une immoralité aussi mensongère ne se déguise même pas sous une langue polie, franche. C'est le galimatias le plus idiot qu'on puisse rêver. Ces auteurs ont-ils à parler du visage, ils le nomment une trogne, une gueule ; le nez, un piton ; le vin, du picton. La femme se transforme en marmite (une marmite qui a un trou) ; le chapeau, en galurin ; la bottine, en ripaton. Non seulement l'argot connu et parfois énergique y passe, mais ils insèrent une foule de termes qu'ils fabriquent eux-mêmes avec une désinvolture dégoûtante et qui, de là, prennent leur vol vers des sphères, où malheureusement on les accueille trop bien.

C'est surtout dans le choix des rimes que brille leur génie créateur. Quand le grand Corneille, qui travaillait sous les toits, en désirait quelques-unes, il les demandait par une trappe à son frère, logé au-dessous de lui. Mais ces chansonniers, rien ne les gêne. Veulent-ils faire rimer l'idée de peuple, de camarade avec un vers qui finit par o, ils écriront bravement au lieu de peuple, de camarade, de propriétaire : populo, camaro, proprio. De plus, ils changent les participes en adjectifs, et réciproquement ; forgent des adverbes ; coupent les mots en deux ; leur suppriment des syllabes ; ajoutent à une locution poétique des expressions de barrière ; mêlent des mots de lupanar avec des phrases de salon ; réduisent le tout en un salmigondis de patois, de parisien, de gascon, d'auvergnat, de marseillais ; saupoudrent cette cuisine, digne du siècle qui a enrichi Zola, d'une musique à la fois bizarre et facile, vulgaire et criarde ; y font, pour trente ou quarante sous, adapter par un violoniste de concert ou un arrangeur de profession, une orchestration aussi simple que bruyante, aussi grotesque qu'insipide, et chargent des artistes, dressés en cette besogne, de servir ce plat bien chaud, bien bouillant, à des palais blasés, à des estomacs aigris et malades.

Dans la quantité des auteurs qui se partagent les faveurs de cette clientèle spéciale, il en est, osons le croire, un bon nombre, instruits et doués de goût, qui, entendant applaudir leurs absurdes productions, ne peuvent réprimer un vif sentiment de honte. Peut-être ne pousseront-ils pas la franchise jusqu'à les siffler, comme certain auteur d'une *Revue* qui, la trouvant trop idiote, donna lui-même le signal de la déroute; mais je me figure, à leur éloge, qu'ils haussent de temps en temps les épaules. L'enthousiasme des foules pour ces âneries doit même leur inspirer un vague mépris des contemporains. Et vraiment, s'ils n'agissent eux-mêmes qu'en vue du lucre, cela soit dit sans aucune velléité de moraliser! Plaignons-les de sacrifier à quelques pièces de monnaie les exquises jouissances de l'art.

Toutefois, le phénomène le plus déplorable est que, par un effet tant du caractère habituel de la clientèle que de la facilité avec laquelle s'apprennent frivolités, grivoiseries, airs sautillants ou grotesques, les œuvres lancées au café-concert s'en vont, emportées par le flot des auditeurs, dont un grand nombre deviennent vite leurs interprètes, et, rompant les bornes permises, envahissent la rue avec une audace inouïe.

Nous avons vu à quels foyers d'intelligence, de poésie et d'harmonie elles avaient pris naissance. Eh bien ! les voilà s'envolant vers les quatre points cardinaux ! Aussi, dans le cas où vous n'auriez pas eu l'avantage de savourer sur place les fruits enchanteurs de la Muse contemporaine, vous ne pourrez traverser places et boulevards sans avoir cent fois l'oreille, disons presque l'âme déchirée par des refrains prétendus populaires, tels que : *La digue digue don*, le *Bi du bout du banc*, *En revenant de la Revue*, et d'autres dont il faut nous épargner le cuisant souvenir.

Pauvres orgues de barbarie ! où est le temps heureux où elles jouaient sous nos fenêtres les airs de la *Favorite*, de *Faust*, du *Trouvère*, ou la *Mandolinata*, les *Blés d'or*, les *Roses*, le *Baiser*, etc... Tout cela semble bien démodé aujourd'hui ; et quiconque demanderait de telles mélodies aurait l'air de revenir des croisades.

En semaine, mais surtout le dimanche, où la joie s'épanche, sinon plus pure, du moins plus libre, plus fantasque, on croise à chaque instant des couples amoureux, des groupes de familles qui ressassent (avec quelle justesse d'accords, ô Dieu de l'harmonie !) les stupidités, les miè-

vreries des refrains dernièrement acclamés. La mère sourit en les apprenant à sa fille comme un complément d'instruction démocratique; et le père, se dressant fier de ces progrès, bat la mesure et guide le chœur.

Le spectacle, toujours si réjouissant, des bonheurs intimes n'est-il pas ici légèrement gâté par la pensée que ces parents, à leur insu, admettons-le, mais non moins sûrement, font boire à leurs rejetons de tels germes de corruption, d'abêtissement? Par ma foi, abstraction faite de toute idée religieuse, on trouve plus poétiques, plus édifiants, plus élevés, les modestes et vulgaires cantiques d'église que ces couplets sans tête ni queue, sans goût ni langue, ni rien de bon.

Et si, à toute force, on veut des chansons, la France n'en est-elle la patrie que pour que l'on soit réduit à en puiser dans ces ruisseaux?

Mais qu'est-ce que ces petites débauches privées à côté de la grande débauche, qui s'étale continuellement sur nos boulevards, organisée par des exploiteurs et menée avec une impudeur sans égale, sous les yeux d'une aimable police, par la horde des camelots et autres gens sans métier?

Vous les avez tous entendus, criant à tue-tête

les refrains du jour, vous assourdissant à l'envi de leurs interpellations, vous embarrassant de leurs offres, vous révoltant de leur aspect de misère et de vices.

Grâce à nos institutions libérales, ces êtres-là sont chargés d'apprendre aux enfants, aux jeunes filles, les secrets qu'ils devraient ne pas même soupçonner. Que le scandale leur rapporte des sous, les voilà contents. Si, par hasard, les agents de la sûreté publique en incarcèrent de temps à autre quelques-uns, ils recommenceront aussitôt.

Mais, quel que soit le nombre des chansons en vogue (et elles sont rares) elles n'alimenteraient pas la vente pendant plus d'une semaine, s'il ne s'y joignait une coupable, une honteuse contrefaçon. Avis donc à qui serait tenté d'acheter dans la rue les chansons du café-concert ! Celles-ci ne sont que le prétexte, et non le... texte de celles qu'exhibent et débitent ces crieurs. Déjà ont surgi plusieurs procès, intentés par des auteurs, dépouillés ainsi de leurs légitimes gains. Paulus, qui a juré d'occuper de sa personnalité tous les mondes où l'on braille, a plusieurs fois porté plainte devant les tribunaux au sujet de publications contraires à ses intérêts.

Profanation inimaginable : Trafiquer du gibier que Paulus avait abattu !

Comment procèdent ces camelots ?
Dès qu'une chanson a réussi, il se trouve des industriels qui veulent en tirer profit au détriment de l'éditeur. Pour cela, quelques-uns ont l'aplomb de reproduire la chanson dans son intégrité, de la faire tirer à un grand nombre d'exemplaires et de la vendre, à leurs risques et périls, pour cinq ou dix centimes ; ce en quoi le public trouverait encore son avantage, si tant est qu'il pût y avoir avantage à se procurer, même gratuitement, des œuvres pareilles. Mais la plupart, reculant devant une escroquerie flagrante, usent du subterfuge suivant : Ils prennent l'idée, le sujet de la chanson, fabriquent des *vers* ayant même coupe, même allure et inscrivent, au-dessus, en grosses lettres, le titre vrai, surmonté de leur titre à eux, à peu près semblable, imprimé en minuscules. Bien entendu, c'est le titre vrai, le titre à succès qu'ils crient. C'est sur ce titre, qu'ils exploitent, qu'ils grugent les acheteurs. Ils hurlent par exemple : « Demandez l'*Amour au fond des bois*, nouvelle romance créée par M. Debailleul, à la *Scala*, dix centimes. » Vous achetez et vous lisez : L'*Amour au fond des bois*, bien en évidence, et, au-des-

sus, à peine déchiffrables, ces simples mots :
Un tour au fond des bois (parodie).

Les paroles sont différentes du texte chanté ; mais qu'importe ? Ces camelots ne vous ont pas soi-disant volé, puisque c'est *Un tour au fond des bois,* composition dont ils sont l'auteur, qui est porté sur leurs feuilles. C'était à vous de regarder.

Singulier argument que se donne leur conscience ; mais, fait plus singulier : Des naïfs, sans songer qu'on ne peut guère avoir pour deux sous dans la rue ce qui en coûte six au concert ou chez les libraires de musique, donnent leur argent et dès qu'ils ont reconnu la mystification, s'empressent, par amour-propre, de la tenir secrète.

Les auteurs qui ont réussi trouvent encore plus vexant de voir démasquer leur marchandise et abriter sous leur pavillon les pirates qui les dépouillent.

Aussi s'adressent-ils à la police pour traquer ces impurs escrocs. Mais que peuvent la plupart du temps agents et commissaires contre des êtres doués d'une extrême rouerie et dont la bande est, pour ainsi dire, organisée sur le pied de guerre ? Ils n'ont de dépôt de mar-

chandises nulle part. Seul, un individu, surnommé *le poteau* et chargé de les approvisionner, se tient à un point convenu d'un carrefour, d'un boulevard, dont il déménage avec les ballots, dès qu'il aperçoit les agents ou qu'on lui signale leur tournée. De plus, au bas des publications, figurent toujours des adresses fantaisistes d'imprimeur et de gérant. Réussit-on même à mettre les grappins sur l'un de ces délinquants, il est très difficile, et pour cause, de lui faire rendre l'argent qu'il a si iniquement gagné.

Enfin ! ce sont là les inconvénients de la grandeur et de la gloire, dont se consoleraient aisément ces favoris de la fortune en songeant que beaucoup de leurs confrères voudraient y être soumis.

CHAPITRE VII

Les habitués, le public. — Artistes devenus auteurs, compositeurs, professeurs, journalistes.

Faut-il répéter, après un grand nombre d'observateurs que, plus un morceau est stupide, plus il obtient de succès ?

L'expérience de tous les jours nous fournirait peut-être une conclusion identique ; mais, à ce propos, nous nous trouvons amené à examiner les causes de la vogue actuelle des cafés-concerts.

On en a énuméré une notable quantité.

Pourtant la plus sérieuse, la plus puissante de toutes c'est, je crois, l'absence d'étiquette.

Paris fourmille de gens, surtout de célibataires qui, par leurs occupations dans les bureaux, les magasins et les ateliers, ne peuvent donner beaucoup de temps à la toilette et, de plus, ont besoin d'un plaisir qui les émoustille

sans les condamner aux exigences des salons. Le soir arrive. Ils n'ont pensé que vaguement à sortir. Mais un ami se trouve là. Il faut prendre une distraction. Laquelle ? Le théâtre ? il faudrait auparavant aller changer de col, de chapeau, endosser une redingote, prendre des gants, etc. Ils n'en ont ni le temps ni l'envie. Du reste, se tenir raide sans causer ni rire ? Merci. Le beuglant alors leur paraît cent fois préférable. Ils s'y rendront tranquillement dans le costume qu'ils ont. Ce spectacle n'a pas, pour ainsi dire, de commencement. S'ils trouvent une bonne place, ils la prendront ; sinon, ils iront ailleurs. Ils pourront à leur aise fumer, boire, bavarder, applaudir avec bruit, jouer de la prunelle avec les femmes, en un mot : folichonner, polissonner.

Une particularité de ce monde-là qui en surprendra plus d'un et qu'on ne peut croire sans l'avoir vue, c'est que le concert exerce sur un grand nombre de gens une séduction inimaginable. Certains théâtres, notamment l'Opéra, la Comédie-Française, possèdent, on le sait, des abonnés. Mais quatre-vingt-quinze sur cent de ces heureux personnages ne prennent une loge que par genre, restent des mois entiers sans y venir et, le soir où ils l'occupent, passent tout leur temps (ce qui agace sensiblement les per-

sonn... venues pour écouter) à jaser avec les amis, les personnes de connaissance qu'ils rencontrent.

Eh bien! les concerts comptent, non des abonnés payant à la saison, mais des habitués déboursant chaque soir le prix de leur place qu'ils prélèvent sur leurs petites rentes ou leurs économies. Seulement, à l'opposé des autres, ceux-là ont le respect de leur théâtre habituel; ils en sont même fanatiques. Comme ces vieux bonshommes qu'on aperçoit toujours aux procès de cour d'assises, usurpant le banc des avocats pour dévorer le drame en son entier et même s'endormir aux ronronnements de l'orateur dans une atmosphère de chaudes haleines, nos amateurs de chansons, arrivés avant le lever du rideau, en jaquette, avec leur foulard et leur canne, s'installent au même endroit, d'ordinaire contre un pilier au bout d'une rangée et dans les étages supérieurs, d'où ils s'imaginent sans doute planer au sein des béatitudes. Après avoir allumé leur pipe, dès que la série des couplets s'est ouverte, ils ne cessent d'avoir les yeux braqués sur la scène. Tel ou tel refrain qu'ils ont entendu vingt fois, ils le savourent avec délices et vous le murmurent aux oreilles d'un air content, en battant la mesure avec leur crâne. On dirait qu'ils en sont

les propres auteurs. Hasardez-vous à demander à l'un d'eux des renseignements sur un morceau, sur un artiste, vous serez ébahi de sa science... cancanière. Jamais chroniqueur n'a eu besace si pleine. Depuis neuf ans et demi qu'il se rend là tous les soirs ou à peu près, il en a vu, des ténors et des divas : l'un est actuellement aux *Nouveautés;* l'autre, à l'*Alcazar* de Lisbonne. Il suit de loin avec intérêt les progrès de ses anciennes idoles, leurs engagements, leurs créations. Il vous raconte que M^{lle} Irma est la maîtresse d'un riche banquier, qu'elle possède de magnifiques diamants; qu'un jour elle a eu un procès avec son propriétaire, etc. La petite Céline a été enlevée toute jeune. Il connaît même quelqu'un qui connaît une de ses anciennes amies de... lavoir, car elle a été blanchisseuse. Quant au gros Lucco, le baryton, c'est un de ses compatriotes, un garçon charmant et qui est appelé au plus bel avenir. Il n'y a jamais eu personne de sa valeur à l'Opéra-Comique. Si ça peut vous être agréable, il ira l'attendre avec vous à la porte pour boire un verre ensemble.

Le plus drôle, c'est qu'il vous narre tous ces épisodes galants ou professionnels, plus sérieusement que M. Thiers, les batailles de Napoléon I^{er}, les regards continuellement fascinés

par les éblouissements de la scène. Il a soif de ces chansons, de ces gaudrioles ; il ne peut s'en rassasier. Après plus de trois heures de séance, il ne sort de la salle que lorsqu'elle est absolument évacuée, lorsque l'orchestre a expiré sa dernière note.

Et pareil cas de pathologie se rencontre plus fréquemment qu'on ne le croirait d'abord.

Quant à la foule, en supposant que, lorsque l'acteur débite ses infectes âneries, elle soit généralement amenée, par ses gestes surtout, à rire et à applaudir, chacun en particulier emportera-t-il chez soi, d'une pareille soirée, un plaisir bien vif et ne rougira-t-il pas d'avoir gaspillé ainsi tout son temps ?

Chose à remarquer : autrefois c'étaient les flatteurs qui vivaient de leur métier. La Fontaine qui, dans ses *Fables*, a peint la Cour du grand siècle, fait ainsi parler le renard au corbeau :

> Apprenez que tout flatteur
> Vit aux dépens de celui qui l'écoute.

Clairville, le fin vaudevilliste, l'a constaté dans son opérette : *La Fille de Madame Angot*.

> Jadis les rois, race proscrite,
> Enrichissaient leurs partisans ;
> Ils avaient mainte favorite,
> Cent flatteurs, mille courtisans.

Avouons-le : le public n'est pas difficile, tout souverain qu'il est. Ce sont les moqueurs, les insulteurs qu'il applaudit et qu'il paie. Apportez-lui une romance délicate, agréablement tournée, exprimant des sentiments humains, un essaim de loustics vous criera des hauteurs du poulailler : « As-tu fini ? » et la masse vous fera froide mine. Lancez-lui, au contraire, des couplets ineptes où l'homme et la femme soient tournés en ridicule et même flétris, au lieu de protester, il s'ébaudira, applaudira, bissera.

Un tel succès est décourageant pour les auteurs qui, sans être des Prudhomme, croient encore au goût et se refusent à y porter atteinte. Combien ont été arrêtés par la difficulté de faire recevoir des œuvres propres et par la pensée qu'ils seraient seuls dans cette voie !

Chacun en particulier désapprouve de semblables imbécillités. D'où vient donc qu'en bloc, on les accepte ? Certains s'imaginent sans doute que les injures qu'ils entendent s'adressent aux voisins. Que d'avares ne voit-on pas applaudir aux tirades contre Harpagon ! D'autres se disent qu'on ne peut être exigeant pour le prix relativement modique du café-concert. Or, certains théâtres en ont de moins élevés,

la Comédie-Française par exemple, où une stalle de parterre coûte deux francs cinquante, tandis que, dans les concerts un peu brillants, on demande trois francs d'un fauteuil d'orchestre. Alors, tous ces gens que leur imprudence a rendus victimes des insanités décrites plus haut, les tolèrent ou même les applaudissent.

Eh bien! ce que je voudrais, en attendant la réforme souveraine dont je parlerai plus loin, c'est que les gens qui trouvent cela absurde le manifestent. Au restaurant, quand on vous a servi une portion d'un goût douteux, un morceau de gigot brûlé ou de poisson puant l'ammoniaque, vous le faites remporter à l'office. Le vers si connu sur le sifflet :

> C'est un droit qu'à la porte on achète en entrant

devrait être dans toutes les mémoires, et nul ne devrait hésiter à l'appliquer.

Le droit de siffler me paraît corrélatif au droit de battre des mains; et si nous n'étions pas pour la plupart dans nos salles ce que nous sommes dans la rue : trop indulgents pour les gens qui nous écœurent, on aurait fait prompte

justice des farces ordurières qui y ont habituellement cours.

Maintenant, la faute n'en est-elle pas aussi dans le mérite de l'interprète ? Certains artistes ont tant de brio, tant de verve ; ils jouent si naturellement leur rôle de gâteux, de gandin, que les plus sérieux y sont empoignés, électrisés, comme Francisque Sarcey, applaudissant Paulus dans une pièce où il exécutait des cabrioles. Les déhanchements, le balancement de grands bras, un organe tonitruant, une certaine façon chez les dames de lever la jambe ou de se tortiller comme des anguilles compensent, pour beaucoup de gens, l'inanité du sujet, l'idiotie des paroles et la banalité de la musique.

Une réflexion en passant : Les applaudissements au concert ne sont pas tous laudatifs. Au théâtre, où l'on n'ose guère battre des mains, il faut, pour donner cours à son admiration, en éprouver une très vive ; dans les établissements dont nous parlons, la majorité y est poussée par le désir de s'amuser et de faire du tapage.

Aussi nos cabotins, excités par les bravos ou obéissant aux apostrophes d'une foule échauffée, se livrent-ils à mille pasquinades. Ils exécutent des moulinets avec leur canne ou leur chapeau, causent avec les gandins de l'or-

chestre, tentent même des harangues qu'on applaudit ou qu'on siffle, au milieu de cris, voire de projectiles ; témoin ce siphon d'eau de Seltz qu'une dame reçut, un soir, en pleine poitrine, sans, du reste, s'émouvoir beaucoup.

Désordre et tumulte qui prennent, aux yeux des naïfs, les proportions d'une émeute.

Donc, au café-concert, encore moins qu'ailleurs, le talent ou la bêtise des auteurs ne peuvent rien sans le secours des interprètes. Ces derniers ne l'ignorent pas. A l'occasion d'une chanson qui avait obtenu un succès véritablement fou, son auteur me dit :

« J'ai confié cette création à Raoul, parce qu'il me l'avait demandée ; mais n'importe qui s'y serait taillé un triomphe (*sic*).

Or, le lendemain, l'interprète, dans sa loge, me glissait à l'oreille ces mots : « Jamais, sans moi, l'on n'aurait rien fait de cette œuvre-là. »

Souvent, le plus grand facteur de succès est une circonstance politique ou criminelle. Nul besoin d'expliquer la chose. Qu'un général, un ministre ou un assassin soit mis en avant par les journaux, et nous aurons des chansons comme : *En revenant de la Revue ; Il reviendra, mon p'tit Ernest ;* des refrains comme ceux-ci : « Jul'

fait ri...; *Jul' fait rire tout le monde*, ou d'autres allusions plus bêtes encore.

Mais cette manière de faire, après avoir été fructueuse pour les auteurs, a attiré contre eux un châtiment assez semblable à un présage de ruine. J'appelle même leur attention sur ce point qui est de la plus grande importance dans le sujet que nous traitons. A maintenir les œuvres à un certain niveau de pensées et de style, ils auraient éloigné les chansonniers un peu inhabiles et, par là même, des parties prenantes aux bénéfices; mais, avec le système d'aujourd'hui, quel matelassier ne peut pondre une vingtaine de couplets par jour?

Contre les confrères du dehors il n'y aurait encore qu'une lutte égale. Mais les artistes, s'apercevant que ce n'était pas malin de composer aussi bien que leurs fournisseurs, se sont mis à écrire aussi des paroles et de la musique. Le titre d'auteur entouré de ses droits n'est pas pour eux sans attraits. Pouvoir se dire le petit-fils de Désaugiers, de Dupont, le confrère de Nadaud et d'autres chansonniers de talent ; mettre sur leur carte : « *Artiste lyrique, membre de la Société des auteurs, compositeurs et éditeurs de musique* » et palper comme tels maintes pièces d'or : ces idées-là leur font accomplir des prodiges de balourdise.

Alors, saisissant au vol la première idée saugrenue, assis à une table de café ou dans leur loge, en attendant leur tour, ils rêvent, entre le pot de blanc gras et leur perruque, de faire tordre de rire la populace du quartier.

S'inquiétant peu de ce qu'est une idée juste, un sentiment vrai, ils traduisent en jargon ce qui leur passe par la tête. Comme la plupart savent à peine écrire, ils se lient à quelque auteur famélique qui préfère traîner ses savates dans le fond d'un estaminet ou dans l'appartement d'une chanteuse plus ou moins usée que de prendre une position honorable. Telle est la seconde des fausses collaborations annoncées plus haut. De cette fréquentation continuelle, de cet hymen intéressé sortent les jolis petits monstres que vous savez.

Un soir, dans certain café d'artistes, je venais d'exprimer le désir de lancer quelques œuvres, lorsqu'un chanteur des plus connus me proposa de mettre en commun notre verve et notre savoir. Il faisait miroiter devant mes yeux d'immenses succès et des droits d'auteur fort satisfaisants. Comme je paraissais médiocrement crédule : « C'est très simple, ajouta-t-il. Venez me voir ici, le soir, vers onze heures et demie. Nous échangerons des idées ; je

vous fournirai des sujets, je vous indiquerai les nuances, les effets, les coups de gueule. Vous verrez : Ça ira sur quatre roulettes. Avec deux ou trois heures par jour, nous aurons de quoi alimenter notre répertoire et celui de quatre ou cinq camarades ; et nous gagnerons, je ne vous dis que ça. »

La perspective d'une pareille collaboration était peut-être séduisante ; mais l'obligation de venir, la nuit, rimer des vers boiteux en gargarisant un cabotin et ses amis, me parut si dure que je renonçai à tremper mes lèvres dans ce Pactole.

Heureusement pour ces artistes, il se trouve des auteurs plus complaisants.

Aussi, rien ne les étonne-t-il, rien ne les arrête-t-il plus ; et, grâce à la complicité de rimeurs ou de compositeurs qui jubilent de trouver un interprète assuré, se sont-ils mis à écrire des opérettes, et à les jouer.

Ces pièces ! Quel amalgame plus énervant d'idioties et de saletés ! Pour en être convaincu comme elles le méritent, il faut en avoir tenu deux ou trois entre les mains et avoir refusé de les traduire en français.

Mais j'allais oublier un type d'auteur tout à fait drôle et spécial au monde qui nous occupe.

Certains pères ou frères d'actrices, non contents de se croiser les bras et d'attendre que les côtelettes grillées leur tombent dans la bouche, se donnent, tout en fumant des cigares au soleil, la douce licence de taquiner la muse et d'aligner des vers sans rime ni esprit. Leur poésie aussitôt pondue, ils cherchent à la passer au premier auteur, au premier journaliste qui vient conférer avec leur *demoiselle* et lui demandent de la retaper (la poésie).

« Elle plaît énormément à Lucie, disent-ils. Seulement, vous comprenez, je n'ai point fait de classes ; j'ai écrit ça à la bonne franquette. Si vous aviez la bonté de corriger deux ou trois mots, ce serait parfait. Elle nous la chanterait bientôt et en avant, la galette ! »

Quelques-uns refusent ; d'autres consentent par amour pour la fille, et rafistolent tant bien que mal le morceau. Mais, d'ordinaire, quand la petite femme l'a servi deux ou trois fois au public, elle s'aperçoit qu'il en a assez. Alors elle explique à l'auteur... de ses jours que son régisseur, craignant qu'on ne crie contre les abus de la parenté, lui a interdit de chanter cette œuvre.

Et le rasoir rentre dans sa gaine.

Quant aux artistes compositeurs, quoique tout le monde puisse arriver à plaquer quelques airs de cirque, la plupart se font écrire la musique par de pauvres diables à gages, qu'ils privent, en signant à leur place, de leurs droits d'auteur.

Au dégoût qu'inspirent de pareils procédés s'ajoutent les difficultés qu'ils amoncèlent devant les laborieux, devant les jeunes, qui ont le droit de se faire entendre. Cette piteuse collaboration est, pour ceux qui veulent la braver, une barrière redoutable.

Vu le flot croissant des artistes qui abusent de leurs facilités pour servir leur propre cuisine, il avait été question de proposer à la Société des auteurs et compositeurs d'inaugurer une réforme à ce sujet. On n'admettrait plus aucune candidature d'artiste au titre d'auteur.

Pour plusieurs motifs trop longs à énumérer, cette mesure serait injuste, et son application, très difficile. Il y a tant de moyens d'éluder la loi, sinon de la violer ! Sous un pseudonyme ou par une convention tacite, les cabotins toucheraient leurs droits d'auteur et nous débiteraient plus que jamais leurs sornettes.

Non seulement ils disent et font dire leurs propres œuvres par des camarades, mais certains ont fondé des *cours d'art lyrique et de déclamation* pour les aspirantes au café-concert.

Voici un échantillon des alléchants programmes rédigés par différents signataires et affichés en nombre sur les murs :

COURS GRATUITS
DE MUSIQUE VOCALE
ET DE DÉCLAMATION LYRIQUE

« En présence des difficultés qu'éprouvent les personnes désireuses d'entrer dans les différents Corps de l'État, j'informe les dames et demoiselles qui voudraient aborder le café-concert, qu'il y a chez moi toutes les ressources pour les mettre à même de gagner, en quinze ou vingt leçons, de 180 à 200 francs par mois. »

Ici la signature d'un artiste, d'un pianiste-accompagnateur ou d'un chef d'orchestre.

Ah ça! Pourquoi n'inviter que les dames ou les demoiselles, quand il s'agit d'art, les garçons éprouvant autant de difficultés que les jeunes filles à gagner leur vie? Est-ce parce qu'ils n'ont pas besoin pour chanter d'apprendre le... chant, ou bien parce que le contact

de rossignols à moustache pourrait ternir ces lis de pureté? Les directeurs de ces cours ne voudraient-ils pas, au contraire, se transformer en pachas, et avoir sous la main un petit harem de Parisiennes ? Quelle horrible pensée! Non; l'idée est trop impure pour qu'on la creuse davantage.

Eh bien ! ces entreprises d'enseignement réussissent, paraît-il. Fascinées par ces merveilleuses propositions, avides de pénétrer dans le monde où l'on se pavane sous de beaux costumes et où l'on s'amuse en compagnie de riches amants, arrivent chaque jour une foule de femmes : cocotes, modistes, ouvrières, ayant un filet de voix et croyant, les naïves, qu'en un clin d'œil, elles acquerront la réputation d'une diva et surtout les avantages réels ou illusoires de la position. On compte même là quelques transfuges des théâtres qui essaient de se raccrocher à cette planche de salut.

Et dans ces petits conservatoires de..... chansons, croyez-le bien, on rit, on s'amuse tout autant que dans l'autre, le Conservatoire national. A part l'anxiété qui doit étreindre secrètement certains cœurs puisqu'il s'agit d'un avenir à assurer, il n'y règne que gaieté et qu'entrain. En tous cas, le premier où j'ai pénétré

m'a paru fort divertissant. Une vingtaine de personnes du beau sexe, différentes d'âge, de tournure et de toilette, attendaient en bavardant dans un petit salon, chacune son numéro d'ordre à la main. De la pièce voisine arrivaient des poussées, des éclats de voix vulgaires mais vraiment drôles, au milieu desquels on distinguait ces paroles, cadencées et claquantes comme un battoir :

> Montre, montre ta trompette.

ou ce refrain, monté chaque fois à un diapason plus fort :

> Vraiment, vraiment, mon p'tit Popaul,
> Tu te pousses bien trop du col.

De minute en minute partait une apostrophe sèche, rugueuse ou graissée de nobles jurons :

« Eh bien ! criait le professeur, et tes bras ?... Tonnerre ! Veux-tu bien retrousser ta jupe ? — Plus vite que ça ! — L'œil en coulisse ! le corps en arrière, la jambe en avant ! Il y a là trois cents m... essieurs qui te lorgnent. Nom d'un chien, allume-les. »

Alors les groupes du salon se taisaient ou ricanaient en cassant d'effroyables quantités de sucre sur la tête de la maladroite ; les réflexions

des bonnes petites camarades se croisaient, pareilles à des jets de vinaigre.

« Elle n'a pas beaucoup de chic. — Je vous crois. — Mon Dieu, sa taille n'est point vilaine; mais quel nez! — Oh! c'est fini, elle n'apprendra jamais rien. — Ferait-elle pas mieux de raccommoder ses bas? — Ça ose penser au café-concert! »

Et le manège continuait de part et d'autre, jusqu'au moment où l'élève sortait, l'air plus ou moins satisfait, suivie de l'artiste qui, tout en l'aidant à arranger sa musique dans son rouleau, lui répétait, sur un ton plus doux et encourageant : « Ça ne va pas mal, ma bichette, non, ça ne va pas mal. Repasse bien ta polka du *Hareng saur* et *Voilà les tripes!* Je te les ferai chanter dimanche à Pantin. »

Et, tandis qu'une nouvelle apprentie se faufilait dans le local d'étude, la femme, tendant son front aux baisers... paternels, serrait la main du maître... pour y déposer le prix de la leçon, cinq sous.

Cinq sous! Ah! nous sommes bien loin des dix et vingt francs exigés par tel ou tel coryphée du Vaudeville, de la Comédie-Française. Cinq sous pour se mettre dans le gosier les admirables productions de M. Duhem, de M. Bouillon! Cinq sous, un sou de plus seulement que

pour danser une valse ou un quadrille au Moulin de la Galette ! En vérité, comment ne pas bénir la philanthropie de notre siècle !

Eh bien ! par un avantageux effet de la concurrence, dans un autre établissement, la leçon ne coûte que trois sous ; mais, au lieu de se succéder au piano, les élèves, rangées tout autour, apprennent en même temps la chanson. On voit, on entend d'ici l'ensemble : ces voix aigrelettes et inhabiles, scandant, hachant, à l'exemple du professeur qui se démène comme un beau diable, un tas de syllabes fantaisistes, et, emportées tant par la poésie du sujet que par le ton pathétique des vers, lançant à qui mieux mieux ces phrases superbes :

> C'est qu'i' s'y connaît
> Monsieur le maire (*bis*)
> Monsieur le maire
> D'Epinay.

Ou :

> Oh ? que t' es bet', ma fille,
> D' n'avoir pas d'amoureux !
> C' n'est pas dans sa famille
> Qu'on est longtemps heureux.

Quant aux professeurs, ils poussent la galanterie et l'équité jusqu'à ne demander aucune rétribution. D'abord, ils comptent pour cela sur la gentillesse et les faveurs en nature de ces

dames ; puis ils ne leur donnent guère à apprendre que la collection de leurs chansons, de leurs valses, de leurs saynètes, la plupart d'un sentimentalisme burlesque ou d'une gravelure éhontée. Une fois la chanteuse mise à point, ils lui trouvent des cachets, un engagement et l'expédient où ils peuvent.

Celle-ci, ne connaissant que le répertoire de son cher maître, lui procure fatalement une petite moisson d'écus et va, propageant jusque dans les moindres bourgades, avec tous leurs détails d'idiotie et de crudité, les productions sans nom du gâtisme parisien.

Outre la composition musicale et le professorat, il y a pour ces artistes, qui semblent avoir pris la devise fameuse : *Quo non ascendam ?* il y a, dis-je, le journalisme.

Il est de toute évidence qu'une corporation aussi vaste que celle des auteurs, des compositeurs et des chanteurs de cafés-concerts ne saurait se passer d'organes spéciaux. A une époque où le moindre saute-ruisseaux, le plus obscur gendarme, le plus pauvre ressemeleur de campagne peut lire dans un *Moniteur* quelconque ce qui concerne sa profession, les fortes têtes qui dominent Paris doivent voir leurs faits et gestes, jusqu'à leurs projets et leurs intimes

pensées, consignés dans des feuilles particulières. Les journaux de théâtres ne pouvaient suffire aux besoins de ces messieurs ; ils auraient craqué sous l'abondance de leurs exploits. Aussi, mécontents d'une hospitalité trop restreinte, nos artistes se sont-ils mis dans leurs meubles.

Je ne me rappelle plus exactement le titre de ces publications. Il doit y avoir *la Gazette lyrique*, *la Muse libre*, *l'Écho des beuglants*, *la Scène aux chansons*, *les Succès du jour*, et quelques autres.

Bien entendu, chacun de ces journaux est commandité par des éditeurs de musique, des fabricants ou des loueurs de pianos, des propriétaires de salles ou de restaurants de nuit à prix fixe.

Quant au personnel de la rédaction, il se compose des abonnés, hommes et femmes.

Pour une dizaine de francs ou un paiement... en nature, les uns et les autres ont le droit d'écrire : « qu'ils ont été bissés et trissés après leurs couplets de : *Mon petit lapin* ou de *la Cymbale au violon*.

« Qu'ils ont reçu de mirobolantes propositions d'un impresario américain, mais qu'ils les ont

déclinées pour amuser les indigènes de Perpignan ;

« Que jamais on n'avait fait d'ovation aussi enthousiaste qu'à M. Fernand dans *le Beurre noir*, et que la salle de Navarreinx se serait certainement effondrée, si elle n'eût été aussi solide. »

Tous ceux que ces affaires intéressent peuvent, sous la rubrique : *Variétés*, savourer dans leurs moindres détails les engagements et les créations de Mlle Zélia, des Folies de Montpellier et le dernier succès de M. Poliano, du Casino de Soulac.

De plus, au point de vue philanthropique et commercial, ces journaux servent d'agences de placement pour les artistes. Leurs colonnes des dernières pages abondent en affiches de ce modèle :

« M. Raoul, ténor applaudi dans plus de quarante grandes villes, demande un engagement. »

« Mme Périvia, dont tout le grand monde artistique et lettré a consacré la réputation, tant en Europe que sur les autres continents, désirerait un emploi de chanteuse légère ou même de duègne dans un théâtre. »

« M. Casimir, danseur excentrique à la Rochelle, voudrait permuter avec un camarade de son emploi sur une scène de la Capitale. Bonne place à prendre. »

« Excellent pianiste et mandoliniste, breveté du Conservatoire de Hollande, décoré de l'ordre du *Crotale* des Antilles, ferait volontiers danser dans des soirées de noce, accepterait au besoin un poste de lecteur près d'une dame seule. »

On le conçoit : ces articles et entrefilets sont susceptibles de procurer aux plus difficiles d'agréables passe-temps.

Le plaisir de se voir imprimé et de régner sur les esprits... de quelques lecteurs est même tellement intense que M. Paulus a voulu se le payer en devenant notre confrère et en fondant un journal destiné à l'unique glorification de son nom... d'apôtre. Se souvenant de ses succès dans la *Revue de Longchamps*, il n'a trouvé rien de mieux que de lancer la *Revue des concerts*; et, vraiment, l'on n'en revient pas, de *sa revue*. Quel aplomb, quelle majesté il a, ce fondateur ! avec quelle science profonde, quel coup d'œil d'aigle il juge ses camarades ! que dis-je ? ses humbles sujets ! De quel bras puissant il riposte aux attaques ! De quelle âme

reconnaissante il insulte et cherche à couler bas les auteurs dont naguère il exaltait les produits ! Mais de quelle main soucieuse et délicate il burine ses propres exploits, en nous communiquant ses idées sur la musique, l'art, la politique, le droit des gens, etc !

A part cela, sa *revue* ressemble à tous les journaux de cette catégorie.

Mais le point le plus important et que j'aurais dû énoncer au début, c'est qu'elle a cessé d'exister, au grand préjudice de ses nombreux admirateurs.

En revanche, une librairie musicale s'est consacrée presque entièrement à son répertoire. C'est assez dire qu'il a fait école comme Rossini et Wagner.

Et l'on prétend que cette fin de siècle est vouée à la décadence !

CHAPITRE VIII

Directeurs, secrétaires et régisseurs.

Est-ce pour nous arrêter sur cette pente fatale ou combattre l'influence de tel ou tel membre de leurs troupes que certains directeurs se sont, à maintes époques, constitués juges des chansons présentées ? Mystère.

C'est, si je ne m'abuse, à l'Eldorado qu'on a inauguré pareille mesure. Aucune œuvre, je le tiens de bonne source, n'y était créée qu'après avoir été examinée et acceptée par la direction. Plusieurs établissements avaient, paraît-il, adopté ce système; mais j'ignore, n'ayant pas le temps d'aller y voir, s'il est encore en vigueur quelque part.

Quoi qu'il en soit, en théorie, il possède quelques avantages. D'abord, il dispense les auteurs, les nouveaux surtout, des ennuis, des

embarras d'une présentation en forme, des cadeaux que de pauvres diables se croiraient obligés d'offrir, de mille autres choses encore, et de pertes de temps considérables. De plus, il supprime en grande partie l'intrigue et l'emploi de certains moyens qui n'ont rien de commun avec le talent.

L'affaire n'en marche qu'avec plus de simplicité. On remet avec ou sans musique l'œuvre au directeur, qui l'examine. Dans les cas où elle lui paraît convenable (et c'est bien vite jugé), il la reçoit et, s'il y a lieu, il donne des conseils ou demande des retouches à l'auteur. De cette façon, il lui aplanit la voie et se conforme à sa mission.

Malheureusement, tout cela est un rêve, et, pour un avantage, que d'inconvénients plus sérieux !

Les directeurs de théâtres (pour qui cela fait-il doute?) ne lisent guère les pièces que lorsqu'ils les ont reçues et vont les monter. On croirait même que plus d'un, n'ayant pris, à aucun moment, connaissance de l'œuvre, doit apprendre avec étonnement, par le compte rendu des journaux, ce qu'il est censé avoir approuvé.

Eh bien ! à plus forte raison, dans les Concerts, où une chanson en particulier n'a pas

grande importance, le directeur, trop occupé pour lire ou trop ignorant pour apprécier les productions qu'on lui soumet, déléguera ses pouvoirs à un second : secrétaire ou régisseur, n'importe le titre.

Or, l'on sait qu'il vaut toujours mieux s'adresser à Dieu qu'à ses saints.

Celui-ci, malgré sa qualité de juge, malgré l'impartialité naturelle que nous lui supposons, n'en est pas moins homme. Alors vous imaginez facilement l'influence que peuvent avoir sur lui quelques verres d'absinthe savamment offerts ou un louis complaisamment prêté. Je tiens de plusieurs auteurs qu'il faudrait (pardonnez l'expression) *rincer la dalle* à ces personnages. Bien plus : je connais des œuvres qui, après avoir été refusées (sans rinçage préliminaire) par un secrétaire, ont été exécutées quelques semaines après, sur différentes scènes où elles ont fait un long séjour.

Ajoutons en passant que ces Messieurs sont rarement à leur poste, surtout aux heures qu'ils vous ont fixées, et qu'on peut revenir vingt fois à leur bureau sans avoir le plaisir de les rencontrer. Agréable perte de temps, d'argent et de fatigue pour des auteurs qui n'en ont pas trop à dépenser.

D'ailleurs, jusqu'à quel point un secrétaire, un régisseur, même inaccessible aux douceurs, peut-il juger une chanson sur de simples paroles, la musique entrant pour moitié et plus dans l'œuvre ? Puis, une chanson, acceptée par le directeur, eût-elle les plus grandes qualités, ne peut être imposée à l'artiste qu'au détriment de tous les deux. Si le futur interprète ne se voit pas dans un rôle et que pourtant on l'en charge, il court grand risque de sombrer.

Enfin autre inconvénient : Si, pour percer dans le journalisme, les théâtres, partout en un mot, le débutant trouve des obstacles formidables, pourquoi les augmenterait-on dans les concerts par ces personnages qui, jouant le métier de cerbères, vous barreront le passage ou feront encore pis ? Une chanson leur plaira-t-elle, cinq fois sur six, ils vous offriront de la recevoir, sous la réserve qu'ils y apporteront, eux, quelques corrections.

A ce sujet, je ne saurais oublier ce régisseur d'un infime établissement, tellement encrassé d'ignorance qu'il savait à peine écrire son nom, qui, un soir que je lui apportais une petite comédie, se mit à me parler, avant même de l'avoir lue, des changements qu'il se proposait d'y faire.

N'est-ce pas à dégoûter du métier. Certains

de ces individus auraient vraiment le front d'en remontrer à nos maîtres. Simple, mais admirable prétexte à prendre le titre de collaborateurs et à toucher une partie des droits. Ce qui constitue la troisième des collaborations mentionnées dans le quatrième chapitre.

Or on comprend que, pour peu que la série des morceaux ainsi révisés s'augmente, ils deviendront aisément possesseurs de jolis dividendes. Il est incompréhensible que les premiers auxquels on a proposé cet arrangement ne l'aient pas repoussé; mais il serait plus triste encore que les directeurs le tolérassent.

Seulement, valent-ils eux-mêmes davantage ?

Je ne tenterai point, si courte soit-elle, une revue de ces messieurs. A part trois ou quatre, la plupart sont très communs et ne se distinguent que par des appétits commerciaux, une bêtise inouïe et des crudités de langage à faire tressauter le moins pudibond. Cette corporation compte d'anciens cochers, d'anciens artistes piqués de la tarentule du commandement et surtout d'anciens marchands de vins qui, après s'être enrichis par la falsification des alcools et la multiplication des ivrognes, ont voulu, sans

aucune entente, se poser en entrepreneurs artistiques, mais qui n'en demeurent pas moins des marchands de vins doublés de marchands de son.

Aussi, laissons là les types trop vulgaires pour ne parler que des directeurs mondains.

En voici un, rendu typique par sa barbe blonde, son monocle et son affabilité extrême envers les auteurs. Un jour, l'un d'eux, qui a conquis dans les labeurs du beuglant une certaine notoriété, étant entré pour affaires dans son cabinet, ce Mécène lui tend la main et, avec un sourire des plus luisants : « Voyons, mon cher auteur, vous qui tournez si bien le couplet, quand m'apporterez-vous quelque chose ?

— Vous êtes trop aimable, monsieur le Directeur, pour qu'on ne vous obéisse pas. » Le lendemain, tirant de son bureau trois de ses meilleures compositions, il les lui envoie. Quinze jours après, il se présente chez lui, comptant que tout va marcher à souhait. Hélas ! le maître n'eut qu'un pâle sourire. « Monsieur, lui dit-il, vous revenez pour vos chansons. Asseyez-vous, je vous prie. » Et, s'adressant à son secrétaire : « Je crois qu'elles sont dans le carton des *œuvres à rendre*. »

Comme l'auteur, peu habitué à un pareil

échec, ne pouvait contenir un mouvement de stupéfaction. « Ma foi, fit le directeur, elles ne me conviennent pas beaucoup. — Qu'ont-elles donc? — Ce sont des chansons de livre. — Qu'entendez vous par là? — Des œuvres charmantes peut-être à lire, mais sans effet sur la scène. — C'est très bien; bonsoir! » Mon ami se retira, emportant sa chanson dans sa... veste. Deux ou trois semaines après, le Directeur le rencontra chez une de leurs connaissances communes. Ne le reconnut-il qu'à moitié, ou bien oublia-t-il le jugement qu'il avait rendu contre lui : « Voyons, lui dit-il; mon cher auteur, vous qui tournez si bien le couplet, quand m'apporterez-vous quelque chose? » Pour le coup, l'autre se fâcha. « Ah! répondit-il; ça c'est bon une fois; mais deux fois, non. Je la connais mon bonhomme; faites la farce à un autre. Ça ne prend plus. »

Telle est la manière d'encourager les auteurs propre à quelques-uns de ces messieurs. Êtes-vous recommandé à l'un d'eux, il vous dira très franchement : « J'ai en ce moment besoin de romances sentimentales. En faites-vous? — C'est ma spécialité. » Vous lui en apportez. Il fait une légère moue, et, après avoir plus ou moins lu : « Il y a là-dedans, vous répond-il, de bonnes qualités; mais c'est un peu trop en dedans; je

voudrais quelque chose de plus chaud, de plus corsé, de plus remuant. — Des chansons patriotiques peut-être? — Oui, justement. — Ah! très bien. » Le lendemain, vous lui soumettez un épisode de combat » Ça ne me plaît que médiocrement! — Pourquoi? — C'est bien hardi, bien chauvin, ça sent trop la poudre. Vous comprenez : nous sommes surveillés par l'Europe entière (1). Je n'ose pas... Je préférerais du tendre. »

Et ainsi tout le temps autour du cercle.

Cela semble exagéré ; pourtant rien de plus exact.

D'autres ont des procédés que je recommande aux auteurs doués d'une âme sensible.

Un honnête directeur faisait, un jour, avec beaucoup d'intérêt, visiter sa salle à l'un de mes camarades, lorsque, lui offrant à se rafraîchir : « Je puis, lui dit-il, vous faire gagner ici au moins quatre mille francs par an. Vous aurez toujours sur l'affiche une pièce et, au programme, toutes les chansons qu'il vous plaira. » Mon ami était, comme on le comprend, ravi, transporté. Il se disposait même à louer dans les alentours un joli petit apparte-

(1) Textuel.

ment de garçon, quand il apprit de source certaine que l'impresario s'était informé de sa position, de ses antécédents, etc. et qu'il pensait sérieusement à lui faire offrir sa fille en mariage.

La galanterie m'interdit d'ébaucher le portrait de la future ; mais, ne voulant pas alimenter les illusions paternelles de son hôte, mon ami s'abstint de revenir le voir et céda charitablement la place à un confrère moins ancré dans le célibat.

Offrir naïvement de joyeux couplets et être contraint de passer sous le joug matrimonial, quel guignon !

Pour se procurer des chansons, qui viennent en nombre naturellement et sans appel, certains directeurs ont ouvert des concours.

Que penser de cette innovation... empruntée à la Grèce antique ?

N'ayant jamais cru à la justice, je ne ferai aucune exception en faveur de ces tournois littéraires, les rivaux y arrivent-ils masqués ou découverts. Qu'on ne connaisse pas à l'avance les noms des lauréats et que, sur dix personnes composant le jury, il y en ait plus de deux qui

examinent les œuvres, c'est généralement douteux.

Du reste, la plupart des concours sont organisés par des gens désireux de se décerner des prix devant l'admiration publique. Avec les documents que je possède là-dessus on écrirait vingt chroniques... stupéfiantes.

Mais combien d'autres et plus graves difficultés présentent ces joutes lyriques, celle-ci par exemple : Les auteurs déjà éprouvés et qui pourraient faire de bons envois s'en abstiendront, d'abord, parce qu'ils n'ont pas besoin de ce moyen-là pour arriver à la scène, ensuite, parce qu'ils craignent (avec de justes raisons) qu'en voilant leurs noms et en se privant de la réputation qu'ils ont acquise, ils ne soient placés en un mauvais rang; ce qui les humilierait.

Alexandre Dumas confesse, dans une de ses Préfaces, qu'il aurait souvent désiré présenter un de ses drames sans se faire connaître au directeur du théâtre ; mais la crainte d'un refus l'en a toujours empêché. Je le comprends. Il y aurait cent à parier contre un que sa pièce serait déclarée injouable.

De même pour les chansons. Aussi, malgré toutes les raisons qu'on alléguera en faveur des

concours, ils ne rendront jamais aucun service et, s'ils sont vraiment sérieux, ils ne valent pas le dérangement qu'ils occasionnent.

Pour terminer là-dessus, le meilleur système au café-concert me semble être celui-ci : Laisser les artistes examiner et recevoir les chansons, à la condition, pour le directeur, d'écarter sévèrement toutes celles qu'ils sentiraient trop désagréablement émaner de leurs pensionnaires.

Après leurs devoirs envers les auteurs, les directeurs n'ont-ils pas quelques devoirs envers le public ?

Qu'ils me permettent de leur présenter quelques observations formulées par force personnes !

Une d'abord au sujet de la question... monétaire, qui occasionne de temps en temps dans la salle de petits drames fort ennuyeux.

Nous avons dit, au début de cet ouvrage, qu'à la porte de presque tous les cafés-concerts on lisait en grosses lettres : *Entrée libre*. Ces mots, éclairés par des motifs de gaz, sont toujours bien attrayants pour la masse des désœuvrés qui s'en va, le dîner fini, respirer l'air en flânant.

Après une journée brûlante, un siège sous les frais et magnifiques arbres des Champs-Elysées, et, pendant les brumeuses et froides soirées d'hiver, une place dans une salle brillante et chaude possède des charmes que quelques-uns nomment divins.

Aussi de braves gens, plus nombreux qu'on ne croit, pénètrent-ils dans ces lieux de délices et s'assoient-ils tout simplement aux premières places !

Un garçon passe, leur demandant ce qu'ils veulent prendre et leur apporte ces consommations.

Alors, dans la réalisation de leurs rêves, ils savourent le plaisir d'être au monde en compagnie d'aussi jolies dames, d'aussi aimables chanteurs.

Mais le garçon revient et réclame le paiement.

Alors se produit de temps en temps ce fait : l'individu, seul ou avec la bande qu'il régale, tire une pièce de vingt ou quarante sous et l'offre avec une naïve générosité. — Quarante sous ! réplique le garçon ; c'est trois francs, neuf francs, douze francs. » Vous voyez d'ici la tête d'un homme, d'ordinaire un bon paysan, qui comptait dépenser une trentaine de sous pour se rafraîchir en entendant un peu de musique et à

qui l'on essaie d'extorquer une somme relativement forte.

Nous en avons même vu qui affirmaient, sans qu'on pût décemment les fouiller, n'avoir pas de quoi régler leur compte en entier.

Il y a, dans ces annonces aussi sèchement formulées, une grande lacune. Depuis quelque temps, grâce à l'insistance de la presse, il existe dans chaque concert, non loin de l'entrée, un tableau des prix; mais presque partout il est dissimulé et ne peut être aperçu qu'avec beaucoup de bonne volonté.

En général, il sert uniquement à faire constater aux distraits qu'on ne leur réclame qu'une addition conforme au tarif.

C'est très habile, mais pas assez net.

A Paris, il est vrai, les gens ne sont pas assez naïfs pour croire que le plaisir ne coûte rien; mais les gens de province ne viennent pas spécialement chez nous pour se faire exploiter.

Pourquoi le prix des places n'est-il donc pas franchement affiché ? Il l'est les dimanches et jours de fête, parce que les prix sont, ces jours-là, réduits de moitié. Il devrait l'être tous les soirs.

Les cafés-concerts ne seraient même pas

dépoétisés à ouvrir, comme les théâtres, des guichets où l'on délivrerait des billets d'entrée. De cette façon-là, plus de désillusions au sujet du prix et moins de bruit, moins de dérangement de toute sorte.

En attendant, les gérants devraient, chaque fois qu'ils voient s'installer des personnes dont l'aspect trahit une certaine ignorance des lieux, leur en indiquer le tarif. Quelques-unes sortiraient peut-être ou iraient à d'autres places que celles qu'elles avaient d'abord choisies ; mais on éviterait ainsi des discussions très gênantes pour tout le monde.

Maintenant une autre requête plus sérieuse, plus générale.

Sans vouloir porter trop haut la question de moralité, les directeurs ne pourraient-ils pas prendre connaissance des morceaux qu'on prépare et les prohiber, s'ils sont mauvais? Ne sont-ils pas soumis aux règlements de salubrité publique ? En laissant leurs pensionnaires se transformer en exécuteurs de basses œuvres, ne contribuent-ils pas à abaisser le niveau intellectuel et moral? Ne font-ils pas décliner et pâlir le prestige de notre pays à l'extérieur ? Hélas ! De pareils abus risquent en se prolongeant de nous enlever,

à nous qui entretenons ces fadaises et ces turpitudes, notre renommée de gens polis et spirituels.

Ne pourrait-on pas, par exemple, les supplier, au nom de l'art et même du plaisir, de faire disparaître ces exhibitions épouvantables de femmes arrachées aux dernières fanges, comme dirait Lacordaire, ces *Goulues*, ces *Grilles d'égout*, qui dansent sur une scène française des pas inconnus aux sauvages les plus vilipendés.

Je sais bien que de grosses recettes sont un appât puissant; mais, outre la courte durée que ce succès pourrait avoir, ne couvre-t-il pas ces lieux de honte et de discrédit? Franchement, si ce sont là des sujets vrais, il en vaudrait mieux de faux. Les cafés-chantants ont bien assez d'ennemis, sans qu'on leur en suscite d'autres. Ils gagneraient ainsi en dignité et peut-être en argent.

C'est en effet de la dégradation des concerts publics que vient le succès des concerts particuliers. Pour ne pas voir en ceux-là berner et conspuer ce que la majorité respecte encore, les familles soucieuses de bon ton et les hommes mêmes que n'attire pas spécialement le dévergondage, se rejettent sur ceux-ci. Les

directeurs tiennent-ils donc tant à ce que les parents bien élevés ne puissent pas plus conduire chez eux leurs enfants que les femmes y entraîner leurs maris ?

CHAPITRE IX

Société des auteurs, compositeurs et éditeurs de musique. Gain des auteurs. Éditeurs.

La Société qui, à l'instar de la Société des gens de lettres, de la Société des auteurs et compositeurs dramatiques, a pour but de protéger les auteurs de chansons et d'exercer leurs droits est la Société des auteurs, compositeurs et éditeurs de musique, fondée en 1851 et ayant actuellement son siège au n° 17 de la rue du Faubourg-Montmartre.

Voici les principaux points de son organisation et quelques détails sur son fonctionnement.

A sa tête est placé un syndicat élu en assemblée générale et composé de douze membres : quatre auteurs de paroles, quatre compositeurs et quatre éditeurs.

Ce syndicat, dont une partie constitue un comité permanent, s'adjoint, en qualité de man-

dataire, un agent général chargé de l'administration, actuellement M. Victor Souchon, connu dans le monde entier, et un sous-agent préposé à la caisse.

Au-dessous d'eux, s'échelonne, comme en un petit ministère, un nombreux personnel d'employés et de garçons.

Autour d'eux gravitent plusieurs commissions : commission des comptes, commission des pensions de retraite, commission des chefs d'orchestre, chacune ayant pour objet certaines revisions, certains contrôles.

Outre le talent et les capacités professionnelles qui les ont fait désigner pour ces postes et fonctions, ce qui distingue tous ces hommes, c'est le zèle qui les anime, l'entente qui règne entre eux.

Vaillamment secondés par les agents centraux et directs et les inspecteurs placés sous leurs ordres à Paris, dans les départements et à l'étranger, ils s'efforcent de faire rentrer dans la caisse commune les sommes dues pour les morceaux portés au répertoire social, d'en opérer la répartition aux ayants droit de la façon la plus exacte, la plus minutieuse, et d'augmenter le nombre des traités avec les directeurs de salles, tant en France que partout ailleurs.

Mais on ne pourra s'imaginer assez l'ardeur et l'impartialité qu'ils déploient à cet œuvre. Tous endroits, toutes réunions permanentes ou passagères ouverts à un public payant et où l'on joue des morceaux du répertoire, sont soumis à une taxe.

Outre les établissements ordinaires, il faut compter les casinos de villes d'eaux et de bains de mer, les bals, les cirques, les chevaux de bois, les fêtes nationales et locales, les concours et festivals musicaux, les sociétés chorales philharmoniques et de gymnastique, etc.

Ils ne laissent rien passer. Ce n'est que lorsqu'un cas particulier leur semble tout à fait intéressant, qu'ils prononcent l'exonération.

Il y a quatre ans, je faisais partie d'une Société qui tenait ses séances dans un café du Quartier latin. Là, entre amis, une fois par semaine, et après une conférence, on chantait au piano quelques romances. Cela durait en tout une demi-heure, jamais plus. Un soir, un monsieur se présente à la maîtresse de l'établissement, se disant inspecteur de la Société des auteurs et compositeurs de musique, et lui demande de prendre, pour les morceaux qui se jouent à l'entresol, un abonnement de tant. Ébahie, la dame ne sait que répondre. Elle allègue qu'on n'entre que sur invitation, qu'il n'y a aucune recette,

etc. « Faites-vous payer votre bière, votre café? — Mon Dieu! oui. — Cela suffit. Vous tombez sous le coup de nos statuts. » Après un échange assez vif d'explications, l'inspecteur se retira. Le lendemain, la dame me narra la chose, me priant de vouloir bien solliciter de l'agent général une dispense de payer, vu qu'elle ne retirait pas un sou de ce piano. J'écrivis, pensant que ma requête serait entendue. Pas du tout. Il me fut répondu par notre honorable président qu'il lui était impossible de satisfaire à ma demande, que les règlements étaient formels et qu'avec la meilleure volonté du monde, il ne pouvait faire abandon, au nom de la Société, des droits qui étaient dus aux auteurs.

Cette sévérité, plus accentuée encore que celle des délégués de l'Assistance publique, qui, on le sait, prélève un droit de dix pour cent sur les recettes quotidiennes, s'applique aussi vis-à-vis des églises dont les chaises se paient et où, surtout dans les grandes cérémonies, on exécute des fragments du répertoire social.

Chose plus forte : les municipalités organisant des fêtes gratuites sont tenues de verser une somme, variant suivant l'importance de la localité. D'ordinaire, elles traitent par abonne-

ment à raison de deux ou cinq francs pour chaque fête.

Les fanfares civiles ou militaires qui se font entendre dans les squares, sont elles-mêmes redevables d'un droit, et (ô beauté de la civilisation !) les joueurs d'orgue, les musiciens ambulants, toutes gens, comme on sait, nomades et sans bourse, sont contraints à régulariser leur situation et à passer à la caisse de la Société avant d'aller, à l'aide de leurs rengaines, ramasser des sous dans les cours.

Bien entendu, payer offrant peu de charmes, tant particuliers que sociétaires et municipalités se font parfois tirer l'oreille pour acquitter de minimes droits. Heureusement pour nos auteurs, la propriété artistique et littéraire étant garantie par des lois nombreuses, à partir de celle du 19 janvier 1791 jusqu'à celle du 14 juillet 1866, les tribunaux n'hésitent plus à soumettre les débiteurs les plus récalcitrants. Alors, après les transactions accoutumées, souvent même après une gracieuse remise de sommes dues par condamnation, on amène les délinquants : sociétés, villes ou propriétaires, à signer un traité favorable aux intérêts des librettistes et des compositeurs.

Il n'y a plus lieu de s'étonner qu'avec une pareille fermeté, les résultats financiers de la Société soient des plus satisfaisants.

Déjà le compte rendu des opérations de l'exercice ou année sociale 1885-1886 indiquait comme montant des recettes, une somme approchant de 1,050,000 francs, c'est-à-dire une augmentation sur l'exercice précédent de 55,000 mille francs environ.

Comme le dit très bien alors M. Eugène Baillet, rapporteur, à l'Assemblée générale « le dieu Million a fait son entrée solennelle dans notre caisse. »

« Et, ajoutait-il, si nous n'étions pas lésés tant par ceux qui ignorent nos droits que par ceux qui les évitent, c'est beaucoup plus d'un million qui nous rentrerait annuellement. »

Au 30 septembre 1886, déduction faite des frais sociaux, s'élevant à la somme de 251,000 francs, les bénéfices nets ou crédit du compte général des sociétaires atteignaient presque le chiffre de 1,160,000 francs.

Ce simple énoncé, si brutal soit-il, se dispense de tout commentaire, sinon de toute admiration, de tout éloge, surtout quand on se rappelle que, lors de sa fondation, il y a trente-sept ans, la

Société n'obtint qu'une recette de 14,000 francs et dut en débourser 7,000 pour les encaisser.

« Cela était bien dur, dit l'auteur du rapport précité, de faire payer des gens qui, parce qu'ils vous devaient depuis longtemps qu'on ne leur avait pas réclamé, se débattaient pour ne jamais payer.

« Et puis, payer de la musique, des chansons !
« Mais cela n'est pas palpable ; et, en chantant vos chansons, nous les faisons connaître, vous en récoltez la gloire. »

Voilà les raisons que nos prédécesseurs ont eu à combattre tant de fois !

« Il fut très difficile de faire comprendre à des directeurs que les poètes et compositeurs ne vivaient pas seulement des soupirs de la brise embaumée et devaient être rétribués de leur travail si spécial et si pénible.

« Il fallut neuf années pour arriver à toucher cent mille francs. Mais que de papier timbré, que de procès ! Toute la basoche était à notre service. »

Depuis cette époque, la Société n'a fait, nous l'avons dit, que suivre une marche aussi ascendante que féconde, et tout porte à croire qu'elle ne s'arrêtera pas en si beau chemin, témoin le

tableau des recettes de l'année dernière qui, malgré le mauvais état général des affaires, se sont accrues de près de douze mille francs sur l'exercice antérieur, et présentent un ensemble encourageant de un million soixante mille francs environ.

Malgré le bourgeoisisme dont on l'a taxée, cette Société est, on le comprend, d'une utilité incontestable. Il est fort agréable de penser qu'on ne peut interpréter un seul de vos vers, une seule de vos mélodies à Montflanquin, à Constantinople ou à l'île de la Réunion, sans qu'il vous en revienne un profit, et cela, en restant assis près du feu, les pieds dans vos pantoufles. Les bohèmes d'autrefois gagneraient maintenant de quoi payer leur tailleur.

Or, quand on songe qu'il n'y a ou, du moins, qu'il n'y aura bientôt plus un coin du globe, si petit soit-il, où l'on pourra se soustraire à l'obligation de rétribuer l'auteur le plus obscur de la moindre chansonnette; quand on songe à toutes les enquêtes, à toutes les poursuites, à tous les plaidoyers, à tous les comptes, à toutes les écritures, à tous les moyens enfin nécessités par ce but; quand surtout on a constaté que les erreurs, inévitables en de si formidables répartitions de droits, sont devenues rares et que les réclama-

tions de poètes ou de musiciens intéressés, dont quelques-uns ont jusqu'à sept ou huit pseudonymes, se produisent en petit nombre, on est vraiment ébahi devant les prodiges d'équité et de justesse que peut accomplir une administration qui sait concilier la sagesse et l'amour du progrès.

Pour que la Société vous ouvre sa caisse, il faut en faire partie. Les membres sont de deux sortes et admis dans des conditions différentes :

1° Les *signataires de pouvoir* ou *stagiaires*, qui touchent leurs droits d'auteurs sans prendre part aux actes de la Société.

Pour obtenir ce titre, il faut en présenter la demande appuyée par deux parrains, sociétaires définitifs, produire six œuvres éditées et acquitter un droit d'entrée de vingt francs ;

2° Les *sociétaires*, qui, outre leur participation aux recettes, ont le droit d'assister aux réunions, aux votes, aux élections du syndicat et pourront plus tard, sous certaines conditions, être favorisés d'une pension de retraite.

On n'est admis sociétaire définitif qu'après avoir touché, pendant une année, un minimum de droits de deux cents francs.

Le nombre des auteurs, compositeurs et édi-

teurs de musique, tant stagiaires que sociétaires, dépasse quatre mille.

Quatre mille ! En vérité, n'est-on pas saisi d'épouvante à la pensée de cette immense légion, affamée tout ensemble de l'attention et de la monnaie du public, et qui, dans ce double but, crée, crée encore, crée toujours et se stimule pour créer. Que dis-je ! pour créer ; pour lancer dans la circulation le fruit de ses jours et de ses veilles ! Et l'on pleure la mort d'Orphée, alors que nous possédons plus de trois mille de ses rejetons : rimeurs ou gratteurs de piano, et, en outre, des centaines de commerçants intéressés à les faire connaître et travailler.

Quatre mille ! Comme on s'aperçoit que le million gagné n'est qu'une bien minime somme, partagé entre tant d'estomacs !

Mais, chose plus triste et tout à fait lamentable : quand il n'y avait dans Paris que sept ou huit chansonniers à la fois, tous étaient connus. Leurs œuvres, frappées au coin de la plus exquise sensibilité, de la plus originale et de la plus fine facture, se gravaient dans les esprits et y demeuraient. Aussi, depuis la Restauration, quelle chaîne de noms glorieux, parmi lesquels

brillent avec plus d'éclat Désaugiers, Béranger, Dupont, Lachambeaudie, Colmance, Flan, Darcier, Henrion, Clapisson, Abadie, Amat, Bérat, Loïsa Puget, Nadaud, et quelques autres !

Maintenant, à part une quinzaine d'auteurs de paroles et une trentaine de musiciens qui même ne s'occupent pas exclusivement de cafés-concerts, le reste n'est qu'une phalange obscure de gâcheurs de mots, de plaqueurs de sons, absolument dénuée d'amour de l'art, mais attirée par je ne sais quelles chimères et façonnant à la diable des morceaux dont le moindre défaut est de se montrer affreusement négligés.

J'aurais voulu dresser une liste des illustrations contemporaines de ce genre; mais, désireux de ne susciter aucune jalousie et craignant que celles que j'aurais citées aujourd'hui ne soient complètement oubliées demain, je me suis retenu.

Il est très regrettable que la Société des auteurs et compositeurs de musique, à l'opposé de la Société des gens de lettres, offre un si facile et si prompt accès aux auteurs qui sollicitent leur admission. Avec un louis et quelques chansons comme peut en écrire le dernier

des chaudronniers, pour peu qu'on n'ait pas de casier judiciaire... connu, on passe. Or, comme il y a dans son sein des poètes tels que Coppée, Banville, Catulle Mendès, Manuel, Silvestre, Bilhaud, etc. Jugez si ces personnages doivent être fiers de coudoyer une quantité de gens dont tout le talent consiste à faire chanter par des camarades d'ignobles bouillabaisses d'argot et d'auvergnat.

A ces plaintes, la Société répondra, je le sais, qu'elle n'est qu'une Société d'enregistrement, de contrôle et de répartition.

Que voulez-vous répliquer? Inclinons-nous, et délaissons le côté intellectuel et moral pour n'envisager que le matériel.

L'auteur qui veut tirer parti de ses couplets doit les montrer, les déclarer sous leur titre aux bureaux de l'Agence, comme un enfant à la mairie. Un employé y met le cachet; dès lors, ils sont portés sur le registre de ses œuvres respectives.

Les chansons ordinaires sont cotées à trois parts, représentant la somme qui revient à l'auteur, au compositeur et à l'éditeur ; les monologues de plus de cent lignes, à six parts; les

valses chantées, à douze; les saynètes, à vingt-quatre. On fait l'addition des parts et l'on distribue la recette aux ayants droit.

Certains concerts paient tant pour cent; d'autres, par abonnement. Les grands concerts de Paris paient de cinq à six pour cent. Les petits concerts s'abonnent en général à forfait.

On est assez porté, dans le monde, à exagérer le gain des auteurs. Ces droits, bien entendu, diffèrent selon l'importance et le succès des établissements. A l'*Eldorado*, une chanson rapporte, si je ne m'abuse, trois francs (1 franc, la part); dans d'autres salles, vingt, quinze, ou même cinq centimes seulement. Pour peu qu'elle appartienne à deux ou trois auteurs, à un musicien et à un éditeur à la fois, jugez ce que chacun en obtiendra.

Pourtant il est beau de voir, le cinq de chaque trimestre, sur le coup de midi, accourir dans les bureaux de la Société auteurs et... créanciers des auteurs. Chacun s'empresse de demander son bordereau. Que de surprises, bonnes ou mauvaises! Tel qui croyait ne rien toucher est ébahi de trouver à son compte... six ou sept francs. Tel autre qui espérait remporter un

louis n'a droit qu'à cent sous environ. Ces derniers sont, du reste, les plus nombreux. Il n'est même pas rare qu'en regard d'un concert de province, aussi triste que solitaire, où l'on a été chanté, l'on aperçoive douze, neuf ou huit centimes.

O vanité, ô néant des choses humaines !

La quotité attribuée à une chanson étant, d'ordinaire, très faible, pour gagner une somme appréciable, il en faut beaucoup « De cent cinquante à deux cents environ », me disait naguère un de nos jeunes compositeurs. — Rien que ça ? — Oh ! oui. Et, ajouta-t-il avec un air satisfait, je m'en vais les avoir. »

Les hommes d'un vrai talent ne composent pas aussi vite; partant, palpent moins d'écus.

J'ai sous les yeux une lettre de l'auteur de *la Pigeonne* et de cette jolie pièce jouée avec tant de succès aux Folies-Dramatiques : *François les Bas-Bleus*. Bernicat avait bien voulu composer une fort gentille mélodie sur une romance que je lui avais apportée dans sa villa de Chatou. Un an après, lui en ayant demandé une seconde, il m'écrivit, entre autres choses, ces lignes mélancoliques :

« Je suis désolé de vous rendre vos jolies paroles; mais je ne fais plus de chansons. Le duo que vous avez pu voir chez Mlle L*** date de trois ans. C'est une chose que j'utilise; mais, pour du nouveau, je m'en garde; car il faut se donner tant de mal pour gagner si peu que cela ne m'encourage nullement. Je me suis retourné du côté du théâtre, et j'attends mon tour pour la première des trois pièces que je dois écrire pour les Folies-Dramatiques. Si, de ce côté, on a quelques ennuis, lorsque vient le moment du succès, on est au moins compensé des mauvais jours. »

Hélas! la fortune, comme on le sait, ne lui fut pas favorable. Au moment d'échanger les concerts pour le théâtre et de jouir enfin des triomphes que lui présageait un talent des plus cultivés, cet aimable et fin garçon quitta ce monde. Les quelques lignes que j'ai citées de lui feront peut-être réfléchir ceux qui seraient tentés d'entrer dans cette carrière.

Il y aurait cependant plusieurs manières de remédier à cet état de choses : la première, de fixer les droits au prorata de la recette dans tous les concerts de Paris et des grandes villes, au lieu d'en garder une si grande quantité à l'abon-

nement; la seconde, de porter ces droits à huit ou à dix pour cent, comme dans les théâtres. Du moment qu'ils sont en pleine prospérité, je ne vois pas pourquoi ils paieraient moins.

Les directeurs, je le sais, élèveraient des réclamations. Mais après ? Comme les chansons et les saynètes sont la matière indispensable d'un concert, à moins d'en chercher, en dehors du répertoire, auprès d'amateurs intéressés ou d'en commander à leur cuisinier, ils seraient bien obligés d'en faire eux-mêmes ou de fermer boutique.

Mais la plupart paieraient et se tiendraient pour contents.

Il serait très bon, je crois, de demander cette réforme à la prochaine assemblée générale, de façon à ce que personne ne touchât des sommes si ridicules.

Toute chanson dite n'importe où, devrait, au moins, rémunérer son auteur du liquide qu'il consomme d'ordinaire en l'écoutant.

Toutefois, à côté de ceux qui n'obtiennent que de médiocres résultats, un certain nombre touchent d'assez bonnes rentes. Quand on parvient à placer dans les premiers concerts de

Paris deux ou trois œuvres, ou, comme on dit, deux ou trois numéros, pour peu qu'ils réussissent, on les fait prendre par d'autres artistes, de là passer en province ou à l'étranger.

A l'opposé de l'article de journal qui, après avoir éclaté, se propage immédiatement, mais vit peu et rapporte encore moins, la chanson forme comme une longue traînée de poudre, qui se ramifie et s'embrase de tous les côtés, ou plutôt comme une immense dispersion de graines qui germent et portent des fruits prompt à se reproduire eux-mêmes.

Aussi équivaut-elle, au bout d'un court laps de temps et sans que l'auteur ait à y mettre la main, à vingt ou trente chansons interprétées chaque soir.

Quelle charmante boule de neige, quel joli petit magot cela constitue à chaque trimestre!
N'est-ce pas là l'une des plus belles inventions du siècle?

Un chroniqueur manquerait gravement à son devoir, s'il n'indiquait, en le garantissant véritable, le montant des droits qui échoient à quelques fournisseurs de cafés-concerts.
La Société compte jusqu'à... deux auteurs

qui touchent plus de dix mille francs par an. Comment refuser leurs noms à nos contemporains, à la postérité ? Ce sont MM. Villemer et Delormel. Vrais frères siamois de la littérature des beuglants, ils ont acquis dans cette partie-là une célébrité européenne, je dirai même *universelle*, car, nos chansons faisant le tour du monde plus rapidement encore que nos soldats ou nos produits manufacturiers, ils sont certainement aussi cotés, aussi populaires à Melbourne, à Chandernagor que sur le boulevard de Strasbourg.

A Paris, depuis une quinzaine d'années, leur muse s'est jetée avidement sur toutes les scènes lyriques qui vont de l'Eldorado aux repaires joyeux de Belleville, et s'est donnée pour mission de les ravitaillier abondamment.

Pas un seul de ces endroits où ne s'entendent leurs romances, leurs monologues. Aussi représentent-ils, aux yeux du débutant, l'idéal du chansonnier parvenu au pinacle. Compositeurs, artistes et éditeurs parlent d'eux avec plus de respect que des grands monarques, et rivalisent de gentillesse et de monnaie pour obtenir quelques morceaux inédits.

Les deux illustres fournisseurs leur servent-ils aux uns et aux autres une marchandise absolument naturelle ? Il est permis d'en douter.

Le cerveau le mieux doué, le sol le plus fertile ne peuvent produire au delà de certaines limites ; et, en vérité, les productions signées Villemer-Delormel dépassent les limites normales. On peut donc affirmer que, pareils à Alexandre Dumas, qui, à une époque pourtant plus pure que la nôtre, mettait sa griffe au bas de tel ou tel roman apporté par un infortuné confrère (ingénieux système tout à fait en vogue aujourd'hui), ces poètes favoris mettent la leur sur un tas de refrains échappés à des muses obscures ou indigentes. Heureux les rimeurs qui peuvent ainsi céder, à prix d'or et même d'argent, l'expression de leurs rêves, de leurs douleurs, de leurs fantaisies ! Une pâture et un coup d'épaule : il suffit quelquefois de cela pour faire arriver un inconnu. Les deux maîtres retapent son œuvre, la poussent et la conduisent souvent au succès.

A une certaine distance des deux souverains précités, s'échelonnent ceux qui gagnent de deux mille à deux mille cinq cents francs, ils se trouvent environ une cinquantaine. Le reste varie à l'infini.

Il y a donc près de soixante chansonniers pouvant vivre du bénéfice de leurs œuvres. C'est déjà beau que d'être, comme le porte la devise

de Jules Claretie : liber libro, libre par le livre. Mais libre par le chant! Etre cigale et n'avoir pas besoin d'emprunter à la fourmi : Quel rêve!

Un gain assez important pour qu'on lui consacre quelques pages, est, on l'a déjà deviné, la vente des œuvres à un éditeur.

L'éditeur ! Il faut être ou avoir été auteur pour comprendre le prestige qu'exerce ce nom, la vénération dont on entoure cette puissance. Véritable puissance en effet qui tient dans ses mains la puissance de beaucoup d'autres. Sans un éditeur qui devienne l'ami, le partisan d'un auteur, qui le prône, le stimule et l'aide au besoin, pas de renommée, pas de conquête possibles.

C'est donc vers ces dispensateurs de la gloire et de l'argent que vont les pensers de tout poète, de tout romancier qui vient d'accoucher d'une œuvre. L'un et l'autre y songent jour et nuit. Avec quels soins ne s'enquièrent-ils pas de celui qui est le plus affable, le plus intelligent. Le plus intelligent : vous comprenez? S'il lit cette poésie ou cette prose, c'en est fait de leur avenir. Il la prendra, la lancera. Les voilà arrivés.

Aussi se demandent-ils par quels verbes magiques ils pourront fasciner et amener à les servir l'homme de qui dépend leur destinée. Après d'innombrables hésitations, ils se présentent enfin chez lui. Selon leur caractère ou les circonstances, leur courage grandit ou fléchit au milieu de l'épreuve. Ils soutiennent, discutent leur œuvre ou l'abandonnent à la critique, au dédain. Mais, hélas ! quelle qu'en soit la valeur ; quelque souriant que se montre l'éditeur ; qu'il rende réponse sur-le-champ ou dans un mois, il n'aura pas été assez curieux pour lire l'œuvre d'un débutant, assez intelligent pour la comprendre et, surtout, ne sera jamais audacieux pour la publier.

Eh bien ! s'il y a des troubles et des serrements de cœur pour le romancier qui, son manuscrit sous le bras, pénètre dans le cabinet d'un éditeur, je vous prie, lecteurs, de croire que nos chansonniers n'ent sont pas exempts quand ils affrontent, leurs pages de musique en main, les regards de leur futur juge.

Parmi ces derniers, tous ne sont pas très affables, très polis.

Quelques-uns, irrités à chaque apparition de

postulant, vont jusqu'à dire qu'ils n'acceptent plus de chansons nouvelles, ou bien qu'ils ne croient pas que tel artiste, s'il consent à créer la vôtre, y obtienne du succès. Par conséquent, comme ils ne veulent pas *boire un bouillon*, ils refusent. D'autres, d'un air tout naturel, répondent au nouveau : « Je n'édite que les gens connus. Faites-vous d'abord connaître ; ça vous est facile; puis revenez; nous verrons. » En vain on leur prouve que les jeunes actuellement réussissent plus que les vieux, ils vous racontent qu'ils se sont ruinés déjà avec des jeunes et qu'ils ne recommenceront point ». Il faut aller frapper ailleurs. Ici une dame vous accueille, le sourire aux lèvres, vous offre un siège, essaie de vous débarrasser de votre chapeau et, sur votre gracieuse résistance, réplique qu'on ne saurait avoir trop d'égards pour un si aimable... client. Aie ! Comment tourner la position ? Vous reprenez haleine, et lui exposez votre but. Aussitôt son visage se rembrunit, se contracte. « Monsieur, vous dit-elle sèchement, mon mari est en Italie, il ne reviendra que dans trois mois. » Et elle vous ferme brutalement la porte au nez.

Plus loin vous trouvez un homme charmant qui, à peine vous êtes-vous nommé, vous ap-

prend qu'il vous connaissait déjà de réputation. Vous lui offrez alors de jouer votre *Légende des cœurs sanglants* ou votre *Ronde des œufs couvés*. Trop flatté. Il accepte, vous ouvre le piano, applaudit à tous vos airs, s'extasie devant votre talent, votre facilité, vous serre chaleureusement la main, veut vous inviter à déjeuner pour traiter des conditions de l'achat, et vous rend, quinze jours après, une réponse négative.

Ce n'est donc pas tout à fait un voyage d'agrément qu'une pérégrination chez ces négociants en musique.

Pourtant, entre la tâche de faire accepter un ouvrage par Ollendorff ou Flammarion, ou une ritournelle quelconque par Benoît ou Bassereau, n'hésitez pas ; allez à ces derniers.

En effet, ayant devant la Société des droits égaux aux auteurs, leur intérêt les pousse, dès qu'ils entrevoient quelques chances de réussite, à acheter, à faire graver votre chanson, à organiser la réclame et même à graisser le larynx de tel artiste, pour qu'il l'interprète.

Seulement, l'éditeur, comme le directeur de journal, a rarement confiance dans un nouveau et lui préfère le vieux, fût-il bête et démodé.

En résumé, tout cela n'est qu'une question

de patience et de hasard. Le jour où l'auteur s'y attendra le moins, la fortune le prendra par la main et le fera écouter d'un homme qu'il ne connaissait pas la veille ou d'un autre qui l'avait déjà repoussé.

Tantôt l'éditeur, méfiant comme le rat de La Fontaine, attend l'audition publique de l'œuvre pour la juger, tantôt il a confiance, la paie et la fait graver pour la mettre en vente le premier jour. C'est, à mon avis, le meilleur système ; car il me paraît difficile de ne pas escompter certaines réussites, et très avantageux d'en profiter. Trop de prudence nuit ; et, à ne pas hasarder quelques frais de lithographie, on se prive de fructueuses aubaines.

J'ai dit : fructueuses. Je me souviens qu'à mon arrivée à Paris, dans un concert nouvellement ouvert, se chantait une romance détaillée très finement par une artiste qui, depuis, est devenue une de nos étoiles. Étant allé chez l'éditeur, je vis d'énormes ballots qu'on apprêtait ; et, comme je m'enquérais de leur destination : « Tout ça, me fut-il répondu, va partir pour l'Amérique. » Je fus ébloui. Ce que c'est que le succès, quand une fois il arrive ! L'éditeur avait sans doute acheté cette œuvre une

cinquantaine de francs. Jugez la somme qu'elle lui a rapportée.

C'est, du reste, aux éditeurs que la Société profite le plus, d'abord parce qu'au lieu d'être, comme les auteurs, plusieurs à partager les revenus d'une chanson, ils les gardent intégralement pour eux ; puis, parce que, faisant un triage dans le tas des œuvres exécutées, ils n'en prennent pour ainsi dire que la fleur et mettent de leur côté toutes les chances de gros succès. Aussi tels et tels de ces messieurs amassent-ils aisément par année de cinquante à soixante mille francs.

CHAPITRE X

**La Censure. — Réforme et avenir
des cafés-concerts.**

Avant d'être dites, les œuvres destinées à un concert doivent être, avec la signature du directeur, présentées et soumises au bureau de l'inspection des théâtres (direction des beaux-arts), rue de Valois, au Palais-Royal. Elles restent, sauf le cas d'urgence, à l'examen pendant trois semaines, un mois, davantage même. Certains directeurs en envoient une si grande quantité qu'ils sont obligés, pour telle ou telle, de supporter d'énormes retards. Ce que sachant, les auteurs expérimentés et soucieux de leurs intérêts portent leurs compositions à des établissements de cinquième ordre qui en ont moins et qui les leur rendent plus vite.

Le bureau de la rue de Valois, après avoir pris connaissance des manuscrits, les renvoie au

directeur soit en mettant son timbre et en écrivant ces mots : « Vu et autorisé », soit en refusant d'une façon absolue l'autorisation, soit enfin en demandant des suppressions, des changements de phrases ou de mots. Dans ce dernier cas, l'auteur biffe, corrige les passages notés selon les indications ; et l'on reporte le nouveau manuscrit, pour qu'il soit définitivement *visé*.

C'est ce petit jeu, renouvelé non pas des Grecs, mais des Romains, qu'on appelle la Censure, et qui a donné son nom au bureau.

J'ai gardé pour la fin cette partie importante, parce que je veux montrer la possibilité de réformer par elle certains abus, certains vices signalés dans le cours de cet ouvrage.

Quelle question a été plus débattue que la Censure ! Que d'outrages n'a-t-on pas versés contre elle, tant au nom du goût que de l'art et de la liberté individuelle ! Aux révolutionnaires, aux affolés de liberté elle apparaît comme un reste de la vieille inquisition ou des tribunaux ecclésiastiques. Les esprits sages au contraire la regardent, telle qu'elle est, comme un refuge trop faible offert à la morale.

Loin de moi l'intention de m'engager dans une des discussions les plus brûlantes de la politique. Mais de quelle utilité serait un historien, non doublé d'un moraliste? J'ai montré longuement le mal. Si nous cherchions un peu le remède?

Le remède, je le sais, serait un changement complet dans l'esprit des masses, un retour à la foi, aux choses belles et grandes. Mais c'est là ce qu'on appelle une révolution; et je n'oserais guère m'en faire le promoteur.

Ce remède, je ne puis, faute de temps, que l'indiquer. Je ne l'attends, je l'avoue, ni de la sagesse du public, surtout du public spécial des cafés-concerts, ni de la moralité des artistes et des directeurs. Je l'attends de la *Censure*.

C'est le ministère des Beaux-Arts qui, jugeant en dernier ressort, pourrait seul arrêter le flot toujours croissant des insanités et des turpitudes.

Mais, avant d'insister sur ce point de droit, examinons, en quelques phrases nettes et franches, cette question de fait :

La Censure est-elle sévère?

En province et à Paris, dans un certain monde, on croit généralement qu'elle ne prohibe

que les horreurs, les monstruosités, en un mot, tout ce qui effraierait même un esprit blasé. Ayez le courage de dire quelque part que la Censure a refusé une de vos romances, vous vous ferez sur-le-champ une belle réputation d'immoralité.

Rien pourtant de plus injuste, car, s'il est un défaut qu'on peut incontestablement reprocher à la Censure, c'est d'être d'un caractère variable à l'excès. Elle laisse souvent passer des scènes très risquées, des phrases très inconvenantes, des termes fort crus, des sous-entendus plus que grivois; et, souvent, pour une allusion qu'une personne à peine sur dix aurait saisie, elle montera sur ses grands chevaux. Dans les œuvres que le bureau renvoie à modifier, les plus rigides partisans de la morale seraient ébahis de certains mots qu'elle souligne.

Je veux même citer tout de suite un passage incriminé.

C'est une petite fille de huit ans, de la troupe de l'Eldorado, qui a créé l'inoffensive Bluette d'où je la tire. Dans l'un des derniers couplets de *Croquignole*, une chanson à la Berquin, j'avais écrit :

> Et qu'un jour, il me désole,
> Celui que j'aurai choisi,
> Je le prive sans merci
> Des faveurs de Croquignole.

En supposant (ce qui n'était pas) qu'il y eût dans le mot faveur une idée de plaisir, elle était tellement gazée que personne ne l'y aurait aperçue. La plus honnête femme peut vous dire dans un salon (et encore, de sa part, cela pourrait-il tirer à conséquence) « Mes faveurs sont à ce prix. Vous n'aurez pas mes faveurs ».

Eh bien! la Censure, qui laisse brailler des phrases qu'on oserait à peine répéter dans une chambre de dragons, m'a forcé de supprimer ce mot-là. N'est-ce pas inexplicable?

Il avait probablement prévu la censure française, le poète romain qui a laissé, dans ses *Satires*, tomber ce vers terriblement vrai :

« *Dat veniam corvis, vexat censura columbas* »

que je me permets, pour les dames qui ignorent encore le latin, de traduire par celui-ci :

On pardonne aux corbeaux, on poursuit les colombes.

ou, d'une manière plus générale, par cet autre :

On protège le fort, on accable le faible.

Ce dernier hémistiche est si vrai qu'en dépit de leur nom terrible, les censeurs sont hommes comme les autres. Si vous avez, parmi les employés de la direction des Beaux-Arts, un ami ou une personne de connaissance, vous parviendrez aisément à leur forcer la main, à leur faire octroyer une autorisation refusée d'abord. Que sera-ce, si une charmante artiste, prenant à cœur une de vos œuvres et désirant la créer, daigne se rendre auprès des juges et déployer en votre faveur la diplomatie de ses paroles, de ses promesses, de ses minauderies. Elle remportera non seulement le *visa*, mais les éloges, les bénédictions et les souhaits de ces messieurs.

Telle est peut-être l'explication de ce débordement d'insanités et d'ordures qui caractérise les établissements précités.

Mais non ; c'est envers la généralité des auteurs que la Censure se montre clémente maintenant, soit que les principes de liberté qui forment la base de notre Constitution la contraignent à l'indulgence, soit qu'elle sache que la clientèle des beuglants est d'ordinaire trop peu susceptible pour redouter une grossière surprise. Et, s'il lui arrive de montrer aux auteurs un peu de sévérité, ce n'est guère que pour ce qui concerne leur... écriture.

Aussi une actrice d'un talent caractéristique très applaudi et qui ne s'est jamais montrée plus prude que de raison, me disait-elle, il y a quelques jours : « Je ne sais pas, ma foi, ce qu'on pourra chanter bientôt au concert, tant le ton y est devenu ignoble. »

Et certains esprits trouvent cette somme de liberté insuffisante ! En vérité, que leur faut-il ? Conçoivent-ils donc un pitre, foulant impunément aux pieds les plus élémentaires convenances ; outrageant la morale, la religion ; insultant, sous de diaphanes pseudonymes, les plus éminentes personnalités de l'art, des sciences, de la littérature, du journalisme ; débitant sur les tréteaux, avec force détails, une chansonnette lubrique, semblable à celles qui ont dernièrement conduit en prison deux de nos auteurs en vogue ? Quelle posture garderait l'auditoire, en partie émoustillé, en partie scandalisé ? Les quelques femmes honnêtes qui, d'aventure, se trouveraient là, sortiraient, je le suppose, ou seraient emmenées par leurs frères, leurs maris.

Et, sur la politique, quel ne serait pas le tumulte ! Se figure-t-on un échappé du bagne vociférant à pleins poumons contre le chef de l'État, les ministres, les députés, les sénateurs ?

Aux acclamations des uns répondraient les cris de rage des autres. Des coups de langue on en viendrait aux coups de poings. Le baladin, applaudi ou conspué, doublerait son rôle de prédicant ou de victime. Alors, apparition du régisseur, qui se ferait immanquablement houspiller par tout le monde et ne se retirerait que couvert de pommes, de petits bancs. Intervention de la police, avec son cortège de vexations, de brusqueries, de brutalités, d'insultes, d'amendes, de prison et du reste. Quelles soirées récréatives que celles qui se termineraient ainsi pour quelques-uns devant la Chambre correctionnelle ou à l'hôpital, un peu comme celle de la première représentation de *Garibaldi* au théâtre des Nations, ou comme une autre que je me rappelle davantage, celle de l'*Assommoir*, au Théâtre-Français de Bordeaux, en 1879, où une centaine d'étudiants, debout sur les stalles du parterre, échangèrent entre eux ou avec des étrangers de vingt à trente cartels! Ajoutons que, quelles que fussent les idées émises, rien que par mesure d'ordre et pour éviter des rixes sur le trottoir, le Gouvernement serait contraint de fermer la salle.

Cependant, malgré l'avantage qu'elle offre

de prévenir des incidents aussi fâcheux qu'iné-
vitables, la Censure a des adversaires, prêts,
par intermittences, à entrer en lice contre elle.
Je me hâte de dire que ce ne sont nullement
es auteurs qui se plaignent le plus.

Ses ennemis, qui se croient obligés, malgré
l'indifférence des contribuables, de demander,
à grands renforts de lieux communs, sa sup-
pression, se décomposent en plusieurs classes.
Dans la première, l'infime minorité, se grou-
pent ceux qui croient naïvement à la justice et
que leur grandeur d'âme empêche de voir la
petitesse de celle des autres. La seconde, la
plus nombreuse, comprend les journalistes à
court de copie; les orateurs des clubs, qui ont
là un thème fécond en développements faciles
à émailler de savoir, de citations, de tirades sur
la liberté; et surtout quelques députés de
l'extrême Gauche qui, pour se mettre à toute
force en lumière, n'éprouvent aucune honte à
se servir de cette question comme d'un trem-
plin, pour cabrioler devant la galerie en tonnant
contre la tyrannie qui pèse sur la littérature et
dont, entre parenthèses, ils n'ont, eux, rien à
souffrir. Leur but est évident : flatter le peuple,
lui demander ses suffrages pour l'exploiter
ensuite de la plus vile façon.

Je ne leur poserai, sur le seuil, qu'une simple question : Supporteraient-ils qu'on outrageât leurs opinions, leurs personnes, leurs partisans ? Non, sans doute ; ils savent que les gens bien élevés dédaigneraient leurs opprobres, tandis qu'eux, avec les malandrins qu'ils excitent, se porteraient à tous les excès contre leurs détracteurs.

Mais, pour soutenir leur thèse avec une ombre de raison, ils déploient un tas d'arguments qu'il serait trop long de rétorquer.

Le premier, le plus ressassé, est celui-ci : La censure constitue un attentat contre la liberté. »

« Vouloir la censure, a dit M. Émile Zola, c'est aimer la servitude. — Nullement. C'est simplement vouloir que des écrivains malpropres ne nous couvrent pas de saletés. Ce n'est pas pour nous, Monsieur, que nous la demandons ; c'est contre eux. Quant à tel ou tel qui a fait de son nom le synonyme d'ordurier, il est impudent de rappeler les témoignages formulés sur la Censure par Lamartine, Théophile Gauthier, Victor Hugo. C'étaient là des poètes, des artistes, et non des videurs de fosses d'aisances. Comment pourrait-il donc se ranger à côté d'eux?

Voyez-vous Paulus se cataloguer comme chansonnier entre Béranger et Nadaud? Ce garçon-là est trop consciencieux, trop honnête. Le grief le plus sérieux du gros *romancier*, c'est que la Censure interdit encore d'exhiber, ailleurs que dans les romans, des groins et des derrières. Jugez des exigences de sa bande.

Si de grands esprits ont demandé l'abolition de la censure, c'est qu'ils vivaient à une époque où la licence régnait moins et que, assurément, ils ne prévoyaient pas qu'elle aurait à statuer sur de pareilles canailleries. Quant à moi, je crierai contre la censure, le jour où elle aura interdit la reproduction d'une grande figure historique; la représentation d'une œuvre vraiment belle, vraiment saine. Jusque-là, si éteinte qu'elle soit, qu'elle vive de longs jours!

« Mais, disent de braves gens (qui donc nous délivrera de ceux-là?), le public sait juger; et il n'encouragerait nullement les œuvres irritantes ou graveleuses.

Le public serait-il, en majorité, intelligent, cela n'empêcherait pas le mal de se produire, d'occasionner des luttes de la part des uns, et de jeter dans l'esprit des autres des germes pernicieux.

Puis, comment soutenir qu'une masse est intelligente? Les gens capables, instruits et moraux, dans n'importe quel monde, sont l'exception. Il faut donc que ceux qui possèdent, tant de la science que des principes de conduite, cherchent à guider les autres et non à les égarer, à les troubler, à les pervertir.

« Mais, objecteront quelques jeunes gobeurs de lettres, vous interdirez des chefs-d'œuvre. »
Cela vraiment est trop risible. Croient-ils donc que les chefs-d'œuvre poussent comme les champignons? Où en voient-ils tant à cette époque? La Censure, qui n'avait pas voulu arrêter *Pot-Bouille,* cette idiote saleté, et qui avait longtemps retenu *Germinal,* cette ordure pestilentielle, a consenti enfin, au commencement de cette année, à l'autoriser, après l'avoir saupoudrée d'une préparation antiméphitique. C'était là, de la part du Gouvernement, un coup d'une indicible faiblesse ou d'une hardiesse suprême. Heureusement, on a vu quelle était l'œuvre; et un résultat assez inattendu est venu en arrêter les effets. Le public, révolté de n'avoir devant lui que des goujats et des catins, a tourné le dos à la scène. En vain le directeur du Châtelet, avec le consentement des auteurs, lui a-t-il offert, pour cinquante centimes, un fauteuil d'orches-

tre et le spectacle de quatre grands actes du maître... des pornographes ; il a été sourd, inflexible. La prose aux immondices lui causait d'avance des nausées. Combien le directeur se fût-il mieux trouvé de demander en dessous l'interdiction de *Germinal!* Il n'eût pas eu à supporter les conséquences d'une chute, sans égale dans l'histoire dramatique.

Du reste, interdire des chefs-d'œuvre, cela se pouvait dans les siècles où il en naissait, à la faveur des tyrans. Mais, à une époque où l'on peut baver impunément sur la première gloire venue, on se demande quelles horreurs voudraient bien étaler ceux qui déplorent le manque de liberté.

Au début de l'année dernière, le 28 janvier, devant la Chambre des députés, et à propos du budget, le bureau des théâtres a dû soutenir un assaut formidable... d'amateurs.

Le jeune M. Laguerre a vivement attaqué la Censure... des dix-septième et dix-huitième siècles, en rappelant que telle comédie de Molière, tel drame de Voltaire avaient subi un arrêt ; par conséquent, il fallait supprimer la Censure que nous avions en ce moment-ci. Il eût été beaucoup plus naturel que le fougueux représentant

du peuple s'insurgeât contre la corvée, la féodalité et tout ce qui s'ensuit, pour demander la suppression des... impôts. Il a même cité une parole de Benjamin Constant : « Un écrivain qui se respecte ne voudrait jamais être censuré. »

Pardieu! Mais un écrivain qui ne se respecte pas et qui respecte encore moins les autres, qu'en pense Benjamin Constant ou M° Laguerre?

Cependant quelques députés, blâmant cette institution, proposèrent de la supprimer, par économie pour l'État.

Voilà, je pense, un motif sérieux! Pourquoi ne pas supprimer la police, tant qu'on y était? L'économie serait plus sensible.

On n'aurait pas de meilleurs arguments à Charenton, si ce n'est de supprimer le poste de députés aussi... censeurs.

Eh bien! Sans remonter jusqu'à Platon, qui valait à lui seul, je crois, plusieurs bancs de nos modernes législateurs et qui réclamait pour sa *République* idéale l'établissement de la censure jusque sur la musique, on trouve aujourd'hui même des esprits très libéraux qui, écœurés par les débordements de quelques scènes, luttent vigoureusement en sa faveur. Un chroniqueur parisien, dont on ne peut suspecter le profond

républicanisme, M. Edmond Lepelletier, a écrit ceci :

« Autant je trouve inutile et dérisoire la
« censure quand il s'agit de corriger Victor
« Hugo ou de surveiller un poème de Coppée
« lu dans une matinée, autant il me semble né-
« cessaire, pour le bien des lettres, le respect
« de l'art, les égards dus au public et aussi la
« dignité de la République, dont nous avons
« tous la garde, qu'on ne laisse pas tout dire et
« tout chansonner sur les scènes populaires.
« Je sais un restaurant joyeux à Bougival, où,
« les soirs d'été, on chante, on mange, et l'on
« s'égaie au son du piano, en buvant marquises
« et bischoffs. La patronne a dû prier les artistes
« amateurs de modifier un peu leur répertoire,
« susceptible d'effaroucher une partie de la
« clientèle. C'était pourtant un répertoire visé,
« autorisé par la Censure. »

Et des hommes plus zélés que bien pensants veulent mettre des entraves à la Censure, cette personne déjà si valétudinaire ! « On devrait, disent-ils, laisser toute la responsabilité aux directeurs. » Ils oublient ce que j'ai exposé plus haut : Sur cinquante de ces gérants, quarante-cinq ne sont que des marchands de vin, incapables de vous écrire la moindre invitation à dîner sans la saupoudrer de fautes d'orthographe.

Le jour où ils seraient juges absolus des œuvres qu'ils doivent lancer et maîtres responsables de la police dans leurs salles, ils y perdraient le peu de cervelle qu'ils ont. Nous verrons plus loin ce qu'il en résulterait.

Du reste, la Censure ne met aucun obstacle au pouvoir, à l'initiative des directeurs ; bien au contraire, elle exige que les œuvres qui lui sont présentées soient préalablement signées par eux. Si donc ils veulent intervenir dans le choix des œuvres, comme la patronne que cite M. Lepelletier, qu'ils les examinent et n'envoient que celles qui leur conviennent !

La légende des sévérités de la Censure une fois renversée, abstraction faite de ses caprices et des égratignures qu'elle peut avoir faites injustement à tel ou tel (où est donc la perfection ici-bas?), il nous reste à montrer les arguments qu'on peut invoquer en faveur de son droit.

Pour ma part, j'en vois un qui, n'ayant pas été réfuté, me dispense d'en avancer d'autres. C'est qu'à personne n'appartient le droit de tout dire pas plus que le droit de tout faire en public. La liberté a été donnée à l'homme pour s'élever et non pour se mettre, comme les chiens,

le nez dans les excréments, encore moins pour les promener sous le nez de ses voisins.

En conséquence, un gouvernement a le droit de prohiber à l'égal des ordures, le scandale public en paroles aussi bien et même plus qu'en écrits, la liberté des spectateurs offrant plus de dangers, par les circonstances qui l'entourent, que celle de la presse.

Cependant, entendons-nous. Il ne s'agit pas ici de la Censure au théâtre. Celle-là, je l'approuve en principe, pour plus d'un motif; mais je reconnais qu'elle est quelquefois difficile à pratiquer. Telle pièce très hardie est contestable.

D'ailleurs, outre que les théâtres, malgré leurs nombreuses insanités, n'ont jamais approché de l'horrible platitude que nous offrent les concerts, un homme capable de mettre trois actes sur pied a droit à quelques égards et doit être traité en considération de son travail. Enfin, une œuvre dramatique n'est jamais arrêtée pour longtemps; avec les ressources dont dispose la presse, les excès de sévérité ne sont guère à craindre. Il n'y a donc ici de mis en cause que les concerts.

Or, nous l'avons suffisamment vu et entendu,

tout y porte à la licence; et, sans ce dernier frein, ils descendraient promptement au niveau des plus mauvais lieux. Je demande donc, non seulement qu'on y maintienne la Censure, mais qu'elle y décuple sa sévérité. Que de bêtises, que d'obscénités elle pourrait interdire! Dans la tourbe des gens qui écrivent (si c'est là écrire) pour ces établissements, il en est plus d'un susceptible de produire, en vue d'une pièce de cent sous, les plus grossières farces, les plus dégoûtants mensonges. Peut-on, en vérité, s'attendre à de grands scrupules de la part de certains hères affamés ; à un goût bien pur, à des formes convenables, de la part de tels ignares galopins ?

Non ; il n'y a qu'à les renier comme confrères, et à regretter presque l'inquisition.

D'ailleurs, des avis nombreux me font croire que la majorité des auteurs abonde dans ce sens de sévérité. Un des fournisseurs de cafés-concerts les plus en vogue et dont, régulièrement, deux chansons sur quatre sont refusées, me disait dernièrement : « Je suis le premier à reconnaître que nous méritons souvent ce qui nous arrive. Accepter tous les morceaux qu'on présente serait une ignominie. »

La phrase est assez significative et montre

bien, venant surtout de quelqu'un dont les intérêts sont lésés, la légitimité de la Censure.

Mais pourquoi le gouvernement n'affirme-t-il pas davantage son droit et recule-t-il devant un aveu formel à ce sujet ? Il a tort. La Censure est nécessaire ; bien appliquée, elle serait très profitable à l'art, en écartant les œuvres indignes de ce nom ; aux artistes, aux auteurs sincères, en les soustrayant au contact de gens qui prostituent leur talent ; au public, en l'éclairant par de saines et intellectuelles distractions. Car, ce qui est malheureusement aussi indiscutable que l'immoralité et l'idiotie générale des cafés-concerts, c'est l'habitude qu'on a contractée d'y aller et qui, bien que peu agréable, est devenue chez tant de personnes une nécessité.

Eh bien ! l'influence de ces lieux étant plus que démontrée, et leur clientèle devant, par le fait de notre existence fiévreuse, surchargée, augmenter fatalement, ils devraient être réglementés, surveillés et tenus à l'observation de certaines règles, que dis-je ? transformés, améliorés. En n'autorisant que des œuvres convenables, auteurs, artistes et directeurs seraient obligés de chercher d'autres succès que ceux des âneries et des saletés.

Par les temps que nous traversons, le besoin

s'en fait plus que jamais impérieusement sentir. La France est bien assez en train de se voyoucratiser sans qu'on l'y pousse. Pour peu qu'ils aient souci de notre honneur, de notre renommée, nos législateurs, à défaut d'un ministre de la morale publique, devenu pourtant nécessaire, devraient, au lieu de favoriser la licence et d'étendre la plaie, employer leurs efforts à restreindre l'une, à extirper l'autre.

Mais, puisque tout est possible en France, examinons le cas où les adversaires de cette institution parviendraient à l'abolir. Qu'en résulterait-il ? On peut répondre sans être prophète. Dans notre pays, on s'est toujours montré trés épris de ce qui est officiel, administratif. Tant que le programme des concerts reçoit l'estampille gouvernementale, on se figure, quoique bien à tort, que ces établissements ne laissent débiter que des choses relativement honnêtes. Le jour où cette autorisation disparaîtrait, ils deviendraient, aux yeux des moins scrupuleux, un foyer de débauches, de crudités, un de ces lieux où l'on ne dit que ce qu'il n'est pas permis d'entendre. Alors, effrayés, attristés, du vide de leurs banquettes, les Directeurs essaieraient de ramener chez eux cette déesse protectrice : *Anastasie*. Refusant d'assumer la

responsabilité de désordres qui pourraient résulter de certains refrains, désordres tant justiciables de la police que contraires à leurs intérêts, ils se montreraient plus sévères que l'ancien tribunal des Beaux-Arts. Partout, dans les chansons qu'on leur présenterait, ils ne verraient que pièges des auteurs, sous-entendus malicieux, germes de discussions, de boucan et de tumultes ; et, la crainte des procès-verbaux, de la fermeture, leur causant d'affreux cauchemars, d'une main rigoureuse, avec un esprit intraitable, ils sonderaient, éplucheraient les manuscrits et les feraient passer, avant de leur donner le jour, par les plus abominables épreuves. L'abolition de la Censure n'aurait donc que de graves inconvénients pour les auteurs, les directeurs et le public.

Autre question : la suppression du traitement des censeurs implique-t-elle nécessairement celle de leur emploi ? Je crois que non. On pourrait, il me semble, par un virement, prendre dans un autre chapitre du budget des beaux-arts les fonds nécessaires à leur paiement ; ou, en supposant que cette mesure fût un peu hardie et ironique, confier aux autres employés, en surcroît de travail, cette opération. Ainsi serait maintenu le principe de surveillance par l'État.

Ce qu'il faudrait surtout, ce n'est pas tant une censure morale qu'une censure d'art, de formes. Qu'on soit indulgent pour la grivoiserie, mais inflexible pour la stupidité ! Une histoire leste émoustille, tient en éveil. Des couplets remplis de balourdises pèsent sur l'esprit et l'abêtissent plus encore que la bière qui les assaisonne. Qu'on écarte ces farces idiote rabâchées par des pitres plus ou moins dolents, ces paysanneries suffocantes, ces charges de soldats injurieuses pour un pays ; ces expressions de faubourgs, cet argot de tous métiers et ces fautes graves contre le goût français qui émaillent les productions de nos concerts ! On dit assez de bêtises dans la rue ou chez soi pour les interdire sur une scène. Tout passe avec l'art ; sans art, rien. Du moment qu'on entretient à grands frais des professeurs chargés d'enseigner le beau langage et les beaux-arts ; du moment que l'État consacre d'immenses sommes à l'achat d'œuvres élevées, susceptibles de développer un sentiment idéal, pourquoi autoriser des gens à venir en public annuler cette doctrine, ces efforts, ces sacrifices ? C'est recommencer le travail inutile de Pénélope. Et, puisque notre gouvernement se vante tant d'aimer le peuple, que lui donne-t-il en pâture de semblables détritus !

Désireux pour mes lecteurs d'avoir sur cette question l'avis de quelques compositeurs dont les chansons sont encore au répertoire des cafés-concerts, je me suis adressé de préférence à cinq ou six que je connaissais de nom seulement. Dois-je dire que leur réponse a été la même, sinon pour la forme, du moins pour le fond ?

Mais, craignant d'ennuyer le lecteur par des redites et estimant que la signature importe peu en l'espèce, je ne citerai qu'une seule de ces lettres, la plus longue, la plus riche d'idées, la mieux apte à faire saisir le sentiment commun qui animait mes correspondants.

« Vous me demandez mon opinion sur les cafés-concerts, pour lesquels, hélas ! j'ai dû travailler, vu mon état de fortune. La voici (et je les juge sans parti pris).

« Les cafés-concerts en général sont navrants. C'est toujours l'élément commun et même ordurier qui y domine. Est-ce à dire qu'au milieu des faiseurs de couplets, il ne se trouve pas quelques jeunes gens animés de bon vouloir et d'inspiration ? Ils sont malheureusement étouffés par la tourbe qui monte, qui monte toujours, et, vite, quand ils le peuvent, ils se sauvent, ne voulant pas mourir empoisonnés et laisser leurs dernières illusions au monstre.

« Les cafés-concerts peuvent-ils faire mieux ? Oui, s'ils étaient dirigés par des gens honnêtes et intelligents, qui remplaceraient ce répertoire inepte par la vraie chanson française, par le chant de l'alouette gauloise et qui encourageraient ceux qui veulent la ressusciter.

« Mais c'est tout le contraire qui a lieu : ce sont les *faiseurs* qu'on protège et les *artistes* qu'on évince.

« Le ministère des beaux-arts est le seul coupable, lui qui autorise ce répertoire, et ses complaisances sont impardonnables. Je ne m'explique pas une semblable indifférence, indifférence qui existe également chez nos principaux critiques. Rarement ils parlent du répertoire des cafés-concerts. Pourquoi n'assistent-ils pas aux premières auditions ? Si tous les journaux condamnaient ces mauvaises chansons, le public finirait par protester, et petit à petit, le concert deviendrait une institution possible, sinon agréable. Abandonné à ses propres éléments il continuera sa campagne d'autant plus funeste qu'il prend plus d'importance chez nous.

« Espérons que l'instruction, en se propageant, aura raison de ces mauvais lieux qui ont changé l'esprit naïf et poétique de nos classes laborieuses ; mais, en attendant, nous avons le

droit de demander hautement : aux auteurs, aux artistes, de ne pas empoisonner le peuple par leurs couplets;

« A ces marchands d'eau chaude qu'on nomme les directeurs, de s'opposer à toute tentative de ce genre;

« Au gouvernement, enfin, de sévir contre tous ceux de ces derniers qui faibliraient à leur devoir. »

A part un membre de phrase qui dénote chez son auteur des illusions que je ne partage point sur les bienfaits de l'instruction, quand elle s'opère en dehors de l'éducation et de la foi, toutes les idées exprimées dans cette missive, qui résume les autres, concordent parfaitement avec les opinions que j'ai formulées plus haut sur les auteurs, les directeurs et nos gouvernants.

Quant au public, il devrait comprendre qu'on se moque de lui en lui offrant ces amas d'imbécillités. Sa complaisance est même, en cela, affreusement calomniée; car que de grosses sottises sont accueillies, popularisées par ce monde, connu autrefois sous le nom de *cocodès, lions, gandins, fashionables*, qui portaient hier les appellations saugrenues de *v'lan, sgoff, bécarre,*

et qui sera, demain encore, le troupeau des désœuvrés et des inutiles. Aveu véritablement dur à faire : les classes riches, que leur naissance, leur éducation auraient dû tenir à l'écart des endroits trop au-dessous de leur niveau, trop en discordance avec leurs principes et leurs prétentions, s'y sont ruées, prises d'un appétit farouche et, au lieu de siffler ceux qui les conspuaient, les ont applaudis vigoureusement.

En même temps, nos jeunes mondains s'enthousiasmant pour cette littérature facile, en fredonnaient, en répétaient, en apportaient chez eux les chefs-d'œuvre. Sœurs, femmes et cousines les avaient promptement dénichés, connus, appris par cœur. Bientôt vous auriez pu voir sur de respectables pianos telle chanson obscène, tel quadrille échevelé qu'on déchiffrait, un peu en cachette, c'est vrai, mais en enviant le bonheur de ceux qui pouvaient les savourer à leur source.

Bien plus : par leur goût désordonné des amusements, par l'inattention dont ils accueillaient les morceaux exécutés, par le bruit qu'ils occasionnaient à tout moment et sans motif, nos maîtres de l'élégance altérèrent vite le caractère du concert, du moins de ceux qu'ils fréquentaient. D'endroits à peu près artistiques,

ils en firent des lieux à boucan, des foires à bousculades, des marchés à femmes, où tout leur servit de prétexte pour apostropher les artistes et engager avec eux une promiscuité dont ils auraient rougi devant leur famille. De telle sorte que, à l'inverse des théâtres, les concerts où se rend d'habitude la clientèle la plus huppée se distinguent entre tous par leur tapage, leur mauvaise allure.

Cette métamorphose, qui eût été pour une salle sérieuse un présage de fermeture, c'est-à-dire de mort, fut, paraît-il, la plus belle réclame que pussent envier ces concerts. On s'y amusait; c'en était assez pour attirer la foule et doubler les recettes.

Du coup, la corporation entière des directeurs jubila. Pensez : leurs établissements étaient non seulement tirés de l'ombre et de la boue, mais consacrés au grand jour. Le peuple sur lequel, quoi qu'on en dise, l'exemple a tant d'influence, ne craignit plus d'y courir. Du moment que les maîtres se régalaient de ces inintelligibles acrobaties, ils pouvaient bien, eux, les humbles, s'en contenter et en rire.

Mais, grâce à Dieu, grâce à l'écœurement que ces endroits ont répandu jusqu'à l'excès,

la plaie n'est ni assez vaste ni assez profonde pour qu'on ne puisse espérer en l'efficacité du remède. Ainsi que me le disait naguère un de nos premiers compositeurs, « le peuple en cela n'est pas fautif. Il va au concert pour oublier ses soucis, ses chagrins, ses fatigues, comme le Chinois prend de l'opium. Il accepte, sauf à ne pas très bien le digérer, tout ce qu'on lui donne, même le plat le plus mauvais, le plus infect. Mais qu'on se décide enfin à lui servir de bonnes et saines œuvres, il ne tardera pas, soyez-en sûr, à y prendre goût. »

Au théâtre, il s'est récemment produit un phénomène de ce genre. Depuis longtemps, on avait remisé les décors des temples grecs, et condamné au silence la voix, pourtant bien humaine des Phèdre, des Andromaque, des Junie, des Polyeucte, des Cinna, des Lusignan. Un beau jour, las de drames modernes, on a voulu goûter de nouveau aux œuvres antiques. On leur a trouvé une saveur incomparable, et le plus modeste ouvrier a voulu en avoir sa part.

Dernièrement, au Trocadéro, j'ai entendu bisser, devinez quoi, des fables de La Fontaine, oui, de ces fables où manquent cependant toutes les qualités prétendues chères au

vulgaire, mais dont le sel avait été finement exprimé.

En admettant que des bouffonneries fassent presque toujours rire un certain nombre de gens, des morceaux mélodiques seront quelquefois entraînants. Si l'on a tant médit du genre sérieux, c'est qu'en général les artistes choisissent des fragments un peu ternes; mais les airs de bravoure, les jolies romances de nos opéras réussiront partout et toujours.

C'est pour avoir compris cette vérité que la sympathique directrice d'un café-concert a, par une heureuse innovation, consacré une soirée à l'exécution de chansons classiques. On ne pouvait assurément se placer sous de meilleurs auspices que ceux de Béranger, de Dupont, de Désaugiers, de Nadaud et d'autres maîtres.

Cela lui a si bien réussi que plusieurs établissements se sont mis à l'imiter.

Et ce n'est vraiment pas dommage. Depuis si longtemps on criait partout que nos vrais chansonniers étaient morts, que, pour la gloire de notre pays et de notre langue, l'avantage en est inappréciable. Les artistes n'ont certainement pas une grande habitude de ces poésies, mais

nos vieux auteurs sont si naïfs que le public est saisi, ému, mis en gaieté et qu'il applaudit leurs interprètes comme des gens qui découvriraient des trésors. Le *Sénateur*, de Béranger, notamment, a toujours obtenu un énorme succès. Quand arrive le refrain :

> Quel honneur !
> Quel bonheur !
> Ah ! monsieur le sénateur,
> Je suis votre humble serviteur.

tout l'auditoire manifeste par de jolis éclats de rire la joie qu'il éprouve à entendre des choses si fines, si françaises.

De même pour une foule de couplets.

Mais il est temps de conclure quels sont, au café-concert, les réformes à faire et l'avenir à espérer.

Si le café, selon l'expression de Gambetta, est le salon du pauvre, les concerts publics sont un peu ses théâtres. Pourquoi ne se maintiendraient-ils pas à une hauteur convenable ? Et, ma foi, puisqu'on se pique de démocratie, ne devrait-on pas plutôt subventionner un concert qui réunirait de saines conditions d'amusement qu'un grand théâtre national, qui s'alimente de

lui-même ? Cela donnerait à un tas de gens qui y vont la connaissance, le goût, le sentiment de la forme, des manières et de l'esprit.

Voici donc le concert que je rêve : un concert plutôt mondain que populaire, par la raison qu'il est plus flatteur pour le peuple de monter en un milieu poli, que pour les gens bien éduqués de descendre en de sales bas-fonds ; un concert qui se distingue des nôtres, tant par l'absence d'inepties et de saletés que par le mélange d'un peu d'esprit.

Ce genre d'œuvres découpées et gaies, vu la diversion qu'il apporterait aux théâtres, est parfaitement possible, puisque les concerts de société prospèrent complètement. Les personnes qui aiment à rire sans avoir à rougir sont, espérons-le, assez nombreuses à Paris pour pouvoir composer, grâce à l'attrait d'un plaisir interdit jusqu'ici à une certaine classe, une clientèle suffisante. Sur trente concerts, serait-ce trop que d'en posséder un de bon, et le programme tracé ici ne tentera-t-il aucun des directeurs actuels? Outre l'originalité d'un spectacle honnête et bien français, ne pourrait-on obtenir un résultat financier et satisfaisant pour tenir la campagne? Qu'y a-t-il tant à

faire? Examiner les œuvres présentées par les auteurs et les artistes, et arrêter celles qui ne réaliseraient pas les conditions de convenance, soit pour le fond, soit pour la forme. On peut encore améliorer avant d'être ridicule de pruderie.

M. Zola, un auteur assez intéressé, je crois, soutenait un jour dans le *Figaro* que les bons livres rapportaient beaucoup plus que les siens, les mauvais. Pourquoi un bon concert ne rapporterait-il pas, pour le moins, autant que le pire de tous? A s'afficher honnête, on réussit quelquefois. Pourquoi ne pas grouper des diseurs, des chanteurs d'un talent exquis, agréable, comme Desroseaux, Nadaud, Menjaud, Piter, et d'autres plus ou moins connus dans les salles particulières? Croyez-vous que, sans susciter le gros rire des pitres, ils ne donneraient pas autant de joie à l'esprit et au cœur? En joignant aux chansons nées du caprice des auteurs vivants les chefs-d'œuvre de nos maîtres; en inaugurant des monologues d'un genre fin, des odes, de petits poèmes sur les événements du jour, sur un désastre, sur un fait d'héroïsme, une œuvre de charité, on ne pourrait, je crois, recevoir qu'un favorable accueil. La réalisation d'un spectacle pareil ne me semble pas une utopie.

En tout cas, si un tel fait se produisait ou était tenté, ce serait à la fois une leçon donnée à la Censure pour lui apprendre à redoubler de sévérité et une invitation aux autres directeurs de surveiller et de diriger leurs artistes.

Il ne me reste plus qu'à me tourner du côté des auteurs et des musiciens, eux qui sont la cause première de tout ce qui se dit, de tout ce qui se chante; et, faisant appel à leur loyauté, leur dire :

Vous avez à votre disposition de vastes salles splendidement ornées, disposées à souhait pour le plaisir des yeux. Ne les trouvez-vous pas trop belles pour l'usage qu'on en fait? Ne pourriez-vous pas mettre d'accord leur valeur morale avec leur richesse, avec leur éclat matériel? C'est une force vive qui se perd pour l'art, pour le pays, pour vous-mêmes, puisque vous tendez à vous salir par ces vulgaires productions. Nous n'avons plus seulement le café-concert avec ses allures familières, égrillardes et un peu folles, mais le café-cancer avec sa lèpre hideuse et puante qui nous ronge, qui dévore notre société et qui risque, s'il n'est fortement combattu, d'en faire tomber les membres en putréfaction. A une époque où l'on ne

parle que de progrès, n'est-il pas ignoble de se dégrader ainsi ? Quiconque a reçu du ciel le don des vers, de la mélodie, doit réagir, créer, chercher à produire en public des œuvres dignes de notre langue, de notre honneur, en un mot arrêter le mal et le remplacer par le bien. Cette entreprise de régénération n'est pas, il me semble, au-dessus des forces humaines. Tâchez d'être, pour votre époque et avec tous les avantages qu'elle vous offre, ce qu'ont été pour la leur, les Désaugiers, les Béranger, les Dupont, et autres glorieux maîtres de la chanson française. Artistes et directeurs vous aideraient-ils médiocrement dès le début, vous arriverez sans trop tarder, soyez-en certains, à des résultats consolants. »

De cette façon, et c'est par cette considération que je termine, le concert serait le digne complément du théâtre. Celui-ci, développant avec tout l'art, tout l'appareil de la scène des aventures d'un intérêt général, nous donnerait de profondes émotions, de hauts et salutaires enseignements ; celui-là nous égaierait par des œuvres de fantaisie, des actualités, satires ou apologues. On arriverait ainsi à réaliser, dans ce grand Paris, si fier de ses productions intel-

lectuelles et artistiques, un idéal plein d'agréments et utile au bon goût, au progrès, au rayonnement de notre magnifique et chère patrie.

FIN DES *CAFÉS-CONCERTS*

Paris, le 30 novembre 1888.

TABLE

CHAPITRE PREMIER

Introduction. Coup d'œil rétrospectif.
Physionomie générale des Cafés-Concerts.

Attraits des spectacles	1
Agréments particuliers des Cafés-Concerts	2
Leur importance actuelle	2
Utilité de les connaître	3
Propos d'un éditeur à ce sujet	3
Coup d'œil rétrospectif. — Origine des concerts aux Champs-Élysées	5
Fondation de l'Eldorado	5
Louis Veuillot et Champfleury	6
Développement du *beuglant* sous la République	7
La presse à cet égard : Ignotus dans le *Figaro*	8
M. Brunetière dans la *Revue des Deux-Mondes*	8
M. Vaucaire dans la revue *Paris illustré*	10
Défaut commun aux critiques parues	10
Caractère et but de l'étude entreprise ici	11
Extérieur et intérieur des cafés-concerts actuels	13
Physionomie générale de l'assistance. — La soirée	14
Nombre des salles ouvertes à Paris	16
Instabilité de leurs succès	17
L'Eldorado	17
La Scala	17
Le Concert parisien	18
L'Alcazar	18
L'Eden	18
Concerts des Champs-Élysées. — Les Ambassadeurs, l'Horloge	19

Leur particularité.	20
Bataclan, — La Pépinière, — Les Folies-Rambuteau, — La Gaîté-Rochechouart, — Le Prado, — L'Époque, — L'Européen.	22
Les concerts de Lyon et des Ternes, — Tivoli du Gros-Caillou; — Les salles de Belleville, de la Villette, de Grenelle.	22
Le Cadran, les Bateaux-Omnibus.	23
Les Folies-Cluny.	23
Souvenirs donnés aux scènes disparues : Le Chalet, Bobino et le Concert-Mazarin.	24
Bijou-Concert et le XIXe siècle.	26

CHAPITRE II

LES COULISSES. VIE DES ARTISTES. APPOINTEMENTS. TRAVAUX ET RÉCLAMES.

Intérieur des Cafés-Concerts. Les coulisses.	29
Illusions et réalités.	29
Couloirs et loges.	30
Idées qu'évoque le nom d'artistes.	33

LES FEMMES.

Leur éducation, leurs principes.	33
Quelques-unes arrivent sages.	34
Actrices et ouvrières. Est-ce l'immoralité qui domine chez les premières ?.	34
Leur émancipation souvent brutale.	35
Influence de la vie de théâtre sur les femmes.	37
Cette influence accentuée au café-concert.	38
Les femmes dans les coulisses.	38
Leur tenue, leurs propos avec les camarades, les étrangers.	38
Chez elles. — Leurs amants : — artistes, — financiers, — rentiers, — gens de passage, — poètes, — musiciens.	39
Quelques-unes vivent en famille.	41
Leurs ménages, leurs occupations, leur instruction.	42
Femmes du monde fourvoyées là ; leur peu de succès.	44
Prompte décadence des femmes, morale et physique.	46

LES HOMMES.

Leur journée.	47

Leur indifférence pour la politique	48
Leurs jugements sur les confrères	51
Rivalités entre acteurs de concerts et de théâtres	53
Un trait	53
Le dédain de ces derniers est-il justifié	54
M^{mes} Judic, Théo	54
Métamorphoses des théâtres en concerts, et réciproquement	54
Statuts de la Société des auteurs dramatiques à ce sujet	54
Emprunts faits par les cafés-concerts aux scènes de genre	55
Compositeurs connus qui ont travaillé pour eux	55
Lettre de Lecocq	56
Lettre de Lacome	56
Les Revues jouées au café-concert	57
Police et décors	57
Artistes passant des concerts aux théâtres, et *vice versâ*	58
Appointements	59
Difficulté de les connaître	59
Engagements gratuits	60
Avantages de jouer à Paris	60
Raisons des directeurs pour ne pas payer	61
Dédits stipulés par les artistes	62
Un trait de mœurs	63
Promesses des directeurs	65
Commanditaires et jeunes vertus	67
Débuts d'actrices payés et surchauffés	69
Phases de cette vie; chutes fréquentes	70
Engagements	71
Traités en double; leur existence contestée	71
Récit authentique qui la prouve	72
Gain des artistes	74
Première catégorie : les ordinaires	74
Deuxième catégorie : les noms connus, engagés au mois, à la semaine	75
Troisième catégorie : les célébrités, engagées à des prix prodigieux. — Leurs prétentions, leurs dépenses, leurs excentricités	75
Paulus	77
Vie de bohème	78
Paroles d'un académicien sur l'économie des écrivains	79
Budgets en baisse	79
Directeurs naïfs ou malhonnêtes	79
Une troupe en grève	82
Générosité des artistes	83

Bons ménages. 84
La bohème commence à se ranger. 85
Avantages des artistes de concerts : peu de répétitions,
beaucoup de réclames et autre chose dont il sera parlé
plus loin . 85

CHAPITRE III

Artistes inoccupés. Agences. Tournées dans la banlieue. Concerts de Société. Engagements.

Nombre incalculable d'artistes sans travail 91
Causes de ce pullulement : Une surtout : chacun se crée
artiste . 92
Titres qu'ils prennent ; leur manège près des auteurs, des
journalistes. 93

Agences.

Article de M. Massiac dans le *Figaro* 96
Agences spéciales de cafés-concerts ; leur caractère de
misère ; leurs clients. 97
Comment on y reçoit les dames. Questions et proposi-
tions extra-artistiques. 98
Pommes au lard, etc. 100
Tournées dans la banlieue ; petits profits. 102
Duperie d'impresarii. 105
Vanité : premier mobile de l'artiste 106
La foule des aspirants au théâtre 107

Sociétés dramatiques.

Leur constitution, leur fonctionnement. 107
Leurs spectacles ; auditoire habituel. 108
Première représentation d'une pièce de *jeune* 110
Troupes d'amateurs, hommes et femmes 111
Bénéfices et désagréments de ces représentations 112
Discrédit des concerts de Société. 116
Mensonges des affiches 117

Tournées en Province.

Un engagement d'artiste dévoilé : Sur 19 articles, 18 con-
tre lui. Son terrible et honteux asservissement à l'im-
presario . 119
Pensionnaires galantes 125
Réflexions . 127

CHAPITRE IV

Présentation, réception, confection des œuvres. Rapports des Artistes et des Auteurs. Collaborateurs, Fournisseurs, Exploiteurs,

Principal privilège des artistes de café-concert : choisir les chansons. 131
Présentation par les auteurs de leurs morceaux : vers ou musique 131
Auprès des dames. Comment celles-ci les accueillent ... 132
Réponses cavalières, évasives, et flatteuses. Illusions, désillusions et conséquences 134
Débutantes. 137
Amants jaloux et féroces. 138
Épisode de la vie d'auteur. 138
Auprès des hommes. Ces derniers, plus difficiles, plus exigeants, plus sincères. Raisons pour cela. 140
Fausses espérances. 142
Second épisode de la vie d'auteur. 143
Commandes laissées pour compte 144
Difficultés à se faire chanter. 145
Des *fours* au concert ; leur caractère lamentable. 145
Hardiesse et patience! 147
Prestige du titre d'auteur. 147
Avantages imaginaires de la position. 148
Réalité. Vie des chansonniers. Beaucoup de bourgeois et d'employés. 148
Peu de relations entre eux et les femmes 149
Conseils à ceux qui veulent entrer dans la carrière : fréquenter les cabotins. 150
Troisième épisode de la vie d'auteur. 153
Existence désordonnée et dispendieuse. 155
Ce qu'on y gagne. 156
Comment travaillent les chansonniers. 158
Divers genres de collaboration : Le premier : collaboration amicale. 159
Production surabondante 162
Recette pour fabriquer des chansons. 163
Second genre, subdivisé en plusieurs espèces. La première : collaboration avec les auteurs arrivés ou fournisseurs. Parmi ceux-là, les uns évincent les nouveaux, les autres les exploitent de plusieurs façons 165

CHAPITRE V

Compositeurs et Orchestres.

Légion des compositeurs croissant de jour en jour	173
Presque tous les professeurs sont compositeurs, et réciproquement. .	174
Travaux permis au musicien.	176
Fatigues, déboires du professorat	176
Beaucoup, pour s'y soustraire, visent le café-concert . .	177
Parallèle entre les auteurs de paroles et le musicien. .	177
Leurs rôles, leurs responsabilités, leurs avantages, leurs devoirs, leurs ennuis et respectifs.	178
Le compositeur a davantage à gagner au concert.	180
Lettre de Planquette sur ses débuts.	180
Travaux techniques et matériels du compositeur	181
Travail particulier de l'auteur de paroles : Invention du sujet, très difficile, vu le nombre de ceux qui ont été traités. .	182
Nombre approximatif de chansons déjà lancées	183
Courses, démarches obligatoires pour le compositeur . .	184
Il doit apprendre l'œuvre à l'interprète	185
Inconvénients de cette tâche. Rendez-vous chez la chanteuse. .	186
Galanterie de certains musiciens.	187
Jalousie entre eux.	188
Différentes catégories des compositeurs de cafés-concerts ramenées à deux : les bâcleurs, les sérieux.	190
Les Bâcleurs. Leur ambition, leur système, leurs plagiats continuels, conscients. Leur profanation des grandes œuvres. .	191
La Favorite, *La Marche Funèbre*, etc., mises en chansons .	194
Compositeurs devenus librettistes.	197
Les auteurs vengés par les acteurs.	197
Condition mise par la Société des auteurs pour être reçu comme compositeur.	198
Les Sérieux. Ils ne voient dans les concerts qu'un tremplin. .	199
Leurs souffrances, leurs sacrifices	199
Déboires dont les accablent chansonniers et chanteurs. .	200
Tribulations d'un jeune musicien ; ses démêlés avec l'orchestre d'un concert.	201
Quatre dièses et trois bémols	201
Théories musicales en cours dans ces orchestres. . . .	203

Le Wagner des cafés-concerts.	205
Chefs d'orchestre	206
Mot d'ordre de ces endroits-là	207
Ce qu'il faut pour réussir : vouloir et persévérance	208
Biographie d'un compositeur qui a subi toutes ces épreuves	208

CHAPITRE VI

La Chanson. Les Chansons au Concert et en dehors.

Caractères de la chanson; sa variété.	211
La France, son berceau naturel; partout, dans notre histoire, la chanson.	212
Son changement de scène.	213
Répertoire actuel des Cafés-Concerts	214
Fond et forme.	214
Une soirée	216
Tous les genres y sont représentés	217
Douzaine de groupes, tant d'hommes que de femmes.	217

Les Hommes.

Le diseur de chansons sentimentales. *Debailleul*	218
La romance hier et aujourd'hui; sa décadence; son aplatissement	219
Galanteries grotesques	220
Les gandins. *Libert*. Morceaux de ce genre	221
L'amant d'Amanda.	223
Les chansons bachiques : barytons et ténors.	224
Bourgès et les *poivrots*.	225
Les excentriques : *Duhem*.	227
Paulus : son portrait; l'article de M. Anatole France, dans le *Temps*.	227
La *Chaussée Clignancourt*	230
Monologuistes : *Perrin, Rivoire, Sulbac, Bruant, Réval*	233
Troupiers et drôlatiques : *Ouvrard, Garnier, Brunin*.	234
Hommes-femmes : *Urbain, Chrétienni*.	234
Autres artistes en ouvriers, épiciers, voyous, valets, concierges, etc.	235
Chaillier et les satiriques.	235

Les Dames.

Infériorité... qui les honore	236
Leurs genres corrélatifs aux précédents	236

L'ingénue.. 226
M^{lle} *Duparc* et son répertoire........................ 237
M^{lle} *Paula Brébion* 239
Les coquettes... 239
Les travesties... 241
M^{me} *Marty*, M^{lle} *Laugé* 241
Les paysannes.. 242
Les braillardes : M^{me} *Faure*, et *Albert, Albert !* 242
Les épileptiques : M^{me} *Heps*........................ 244
Chanteuses d'opéra....................................... 245
Chanteuses patriotiques : M^{lle} *Amiati*............ 246
THÉRÉSA ; son portrait ; ses genres ; sa mission......... 247
M^{me} *Juana* ; M^{lle} *Bonnaire*.......................... 250
Valses chantées.. 251
Polkas et quadrilles..................................... 252
Duos. Couples *Bruet-Rivière*, *Ducreux-Giraldy*......... 253
Danseuses, clowns, etc................................... 255
Imitateurs et physionomistes : *Plessis*, *Fusier*, *Derame*, *Clovis*, *Pichat*, *Vaunel*......................... 256
Considération sur les œuvres entendues.................. 257
Les auteurs se pillent, se copient....................... 259
Le Monsieur qui suit les Dames......................... 259
Résumé des impressions : L'humanité entière dégradée ; la langue foulée aux pieds............................ 262
Argot et rimes... 263
Que d'auteurs doivent rougir des bravos !................ 265
Les chansons hors du concert, inondant rues et boulevards... 266
Le père les apprend à ses enfants........................ 267
Camelots et contrefaçons................................. 267
Poursuites et récidives.................................. 270
Inconvénients de la célébrité............................ 271

CHAPITRE VII

HABITUÉS ET PUBLIC. ARTISTES DEVENUS AUTEURS,
COMPOSITEURS, PROFESSEURS ET JOURNALISTES.

Causes de la vogue des cafés-concerts. La principale : absence d'étiquette... 273
Comment y va-t-on ?...................................... 274
Leurs habitués... 275
Qu'applaudit la foule ? — Ce que chacun désapprouve 277
Pourquoi ?... 278

Droit et devoir de siffler 279
Mérite de certains chanteurs 280
Des applaudissements au concert 280
Cabotins en scène . 280
Influence des interprètes plus sensible qu'au théâtre . . . 281
Succès dus à des circonstances politiques 281
Les chansonniers perdus par leurs excès : les acteurs les imitent et les surpassent. 282
Troisième espèce de collaboration — Collaboration d'artistes. — Manières dont elle se pratique 283
Pères d'artistes devenus chansonniers ; leur manège auprès des auteurs . 285
Artistes devenus compositeurs 286
Proposition de les écarter de la Société des auteurs injuste et inefficace. 286
Artistes devenus professeurs 287
Annonce et succès de leur cours 287
Conservatoires de chansons. Leçons et séances 288
Artistes devenus journalistes. 292
Journaux de Cafés-Concerts. 293
Commanditaires et rédacteurs. 293
Variétés et réclames 294
Paulus et sa *Revue des Concerts*... disparue. 295
Son répertoire . 296

CHAPITRE VIII

Directeurs, Secrétaires et Régisseurs.

Les directeurs juges des chansons. Grands avantages de ce système. Mais pourquoi ils sont chimériques. . . . 298
Valeur, impartialité... et désintéressement des secrétaires et régisseurs . 299
Quatrième espèce de collaboration 301
Directeurs ordinaires. 301
Directeurs mondains. Leurs façons d'encourager les jeunes. 302
Directeur à la recherche d'un... gendre 304
Concours de chansons : mensonge et inutilité. 305
Du meilleur système pour le choix des œuvres 307
Deux observations à MM. les directeurs. 307
Entrée libre... pour douze francs 307
De l'examen des œuvres présentées. 310
Spectacles naturalistes. *Goulues* et *Grilles d'égout* 311

CHAPITRE IX

Société des Auteurs, Compositeurs et Éditeurs de musique.
Recettes et Gains. Éditeurs.

Siège, organisation et fonctionnement de la Société des
 auteurs, compositeurs et éditeurs de musique 313
Syndicats, agents, Commissaires, inspecteurs. 314
Leur zèle, leur impartialité 314
Ils ne laissent rien passer. 315
Un trait . 315
Eglises, squares et cours 316
Résultats financiers de la Société 318
Extraits du rapport de M. Baillet à l'assemblée générale
 de 1896 . 318
Débuts et progrès de la Société 318
Importance de ces progrès 320
Son influence; labeurs qu'elle nécessite. 320
Deux catégories de membres 321
Conditions et privilèges des stagiaires. 321
Conditions et privilèges des sociétaires. 321
Nombre des membres. 322
Trop grandes facilités d'admission. 323
Déclaration et cote des chansons 324
Répartition des recettes 325
Jours de paye . 325
Gain des chansonniers. 326
Ce qu'il faut d'œuvres pour gagner. Lettre de *Bernicat*. . 326
Remède au peu de rapport des chansons 327
Auteurs qui gagnent, et combien 328
MM. *Villemer* et *Delormel*, les frères Siamois et Alexan-
 dre Dumas des Cafés-Concerts 330

Les Éditeurs.

Prestige et puissance de ce nom 332
Nombreuses démarches des auteurs. 332
Les éditeurs de musique vis-à-vis des chansonniers 333
Patience et... hasard ! 336
Fructueuses aubaines . 336
Pourquoi est-ce les éditeurs qui gagnent le plus? 337

CHAPITRE X

La Censure. Ses Amis et Ennemis. Sa Nécessité.
Réforme des Cafés-Concerts.

Bureau de l'Inspection des théâtres. Fonctionnement de la censure. 339
Remède qu'elle pourrait apporter aux insanités actuelles. 341
Est-elle sévère?. 341
Elle est au moins... variable. 342
Exemple . 342
Un vers de Juvénal. 343
Les censeurs sont des hommes 344
Mot d'une actrice sur eux. 345
Quelques-uns les trouvent sévères. Que voudraient-ils donc?. 345
Les adversaires de la censure. 346
Leurs catégories : journalistes, orateurs de clubs, députés de l'extrême-gauche. 347
Leurs arguments . 348
Opinion de M. Zola . 348
Pourquoi Hugo et Lamartine l'ont combattue 349
De l'intelligence des masses. 349
Interdiction des chefs-d'œuvre *Pot-Bouille* et *Germinal*. 350
M. Laguerre contre la censure... des siècles derniers . 351
Une ligne de Benjamin Constant. 352
Suppression de la censure, par économie 352
Platon et M. Lepelletier. 352
Responsabilité des directeurs 353
Arguments pour la censure 354
Son maintien au café-concert 355
Est-ce les auteurs qui la combattent? 356
Avis d'un chansonnier connu 356
Résultats de la suppression de la censure : Bouleversement général et rappel d'*Anastasie*. 358
Une censure d'art, s. v. p.!. 360
Lettre d'un compositeur connu sur les devoirs de la direction des Beaux-Arts. 361
Le public. 363
Le monde des inutiles, des désœuvrés, des gandins. . . 363
Leur responsabilité dans la dégradation actuelle des cafés-concerts . 364
Le mal est-il sans remède? 365
Français et Chinois. 366

Concerts classiques . 367
Béranger bissé . 368
Type idéal de café-concert. Nadaud, Piter, etc 369
Encore M. Zola . 370
Est-ce une utopie ? . 370
Aux auteurs, aux musiciens 371
Conclusion et espérances 372

FIN DE LA TABLE

7. — Paris. Typographie Gaston Née, rue Cassette, 1.

DU MÊME AUTEUR

ÉTUDES DE MŒURS PARISIENNES.

Le Quartier Latin. (Dentu, éditeur.) 1 fr.
Nos Étudiants, 6ᵉ édition. (Dentu, éditeur.) . . . 1 fr.

PHILOSOPHIE.

Discours d'ouverture des Cours de philosophie, d'esthétique et d'histoire des beaux-arts, à l'usage des dames et demoiselles du monde. (Dentu, éditeur.) 0 fr. 50

POÉSIE.

La France sous la Commune (épuisé).
Pie IX (épuisé).
Bronzes et Marbres (Clémence Isaure, Racine, Florian, Diderot, Mirabeau, Béranger, Jasmin, Laprade), précédés de considérations sur la poésie nouvelle. (Dentu, éditeur.) 1 fr.

THÉÂTRE.

Le Masque vainqueur, comédie en un acte, représentée pour la première fois sur le théâtre Déjazet, le 16 décembre 1883. (Dentu, éditeur.) . . . 1 fr.
Clémence Isaure, drame en un acte, représenté pour la première fois sur le théâtre de la Galerie Vivienne, le 11 décembre 1888. (Dentu, éditeur.) . 1 fr.

ŒUVRES CHANTÉES.

Valse au Champagne, musique de G. Mac-Master (Hélaine, éditeur.)
A une Étoile, musique de G. Mac-Master (Naus, éditeur.)
Notre Père (traduction exacte), musique de Mac-Master. (Beau, éditeur.)
Aubade, musique de L. Schlesinger. (Heugel, éditeur.)

7. — Paris. Typographie Gaston Née, rue Cassette, 1

www.ingramcontent.com/pod-product-compliance
Lightning Source LLC
Chambersburg PA
CBHW071609220526

45469CB00002B/293